没 骨 画 技 法 教 程

没骨竹子画法

刘胜 编著

海峡出版发行集团 福建美术出版社
THE STRAITS PUBLISHING & DISTRIBUTING GROUP | FUJIAN FINE ARTS PUBLISHING HOUSE

图书在版编目（CIP）数据

没骨画技法教程 ：没骨竹子画法 / 刘胜编著 . --
福州 ：福建美术出版社，2022.10（2024.2 重印）
ISBN 978-7-5393-4383-9

Ⅰ．①没… Ⅱ．①刘… Ⅲ．①竹－花卉画－国画技法
－教材 Ⅳ．① J212.27

中国版本图书馆 CIP 数据核字（2022）第 115849 号

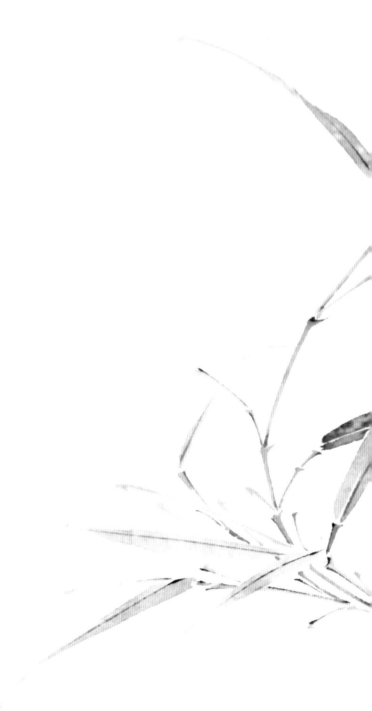

出 版 人：郭　武
责任编辑：樊　煜　吴　骏
装帧设计：李晓鹏　陈　秀

没骨画技法教程·没骨竹子画法

刘胜　编著

出版发行：福建美术出版社
社　　址：福州市东水路 76 号 16 层
邮　　编：350001
网　　址：http://www.fjmscbs.cn
服务热线：0591-87669853（发行部）　87533718（总编办）
经　　销：福建新华发行（集团）有限责任公司
印　　刷：福建省金盾彩色印刷有限公司
开　　本：889 毫米 ×1194 毫米　1/12
印　　张：20
版　　次：2022 年 10 月第 1 版
印　　次：2024 年 2 月第 2 次印刷
书　　号：ISBN 978-7-5393-4383-9
定　　价：98.00 元

版权所有，翻印必究

目 录

以竹入画

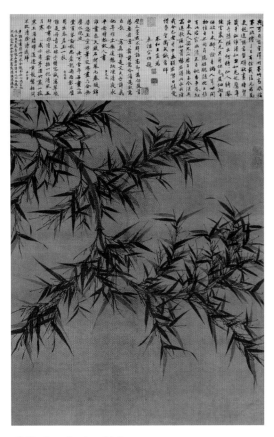

墨竹图 文同 绢本
纵 131.6 厘米 横 105.4 厘米
台北故宫博物院藏

文同（1018～1079），字与可，自号石室先生，又号笑笑先生，四川梓潼人。曾官司封员外郎、秘阁校理。文同曾受命守湖州，故人称"文湖州"。其传派即为湖州竹派，影响深远。

此图用水墨画倒垂竹枝，浓淡相宜，灵气顿显，笔法谨严有致，又现潇洒之态。

"宁可食无肉，不可居无竹。无肉令人瘦，无竹令人俗。人瘦尚可肥，士俗不可医。"这是大文豪苏轼对于竹子质朴而直白的心灵感悟。千百年来，竹之形象与品德早已深入中国人的内心，并受到历代文人骚客、君子贤才的倾慕。

竹有顶天立地、坚贞不屈之表；有亭亭玉立、清雅脱俗之姿；有高风亮节、坚忍不拔之质；有虚心见性、表里如一之操。白居易在《养竹记》中赞美竹"竹本固，固以树德，君子见其本，则思善建不拔者。竹性直，直以立身，君子见其性，则思中立不倚者。竹心空，空以体道，君子见其心，则思应用虚受者。竹节贞，贞以立志，君子见其节，则思砥砺名行、夷险一致者"。刘岩夫在《植竹记》中称颂竹"原夫劲本坚节，不受雪霜，刚也。绿叶萋萋，翠筠浮浮，柔也。虚心而直，无所隐蔽，忠也。不孤根以挺耸，必相依以林秀，义也。虽春阳气王，终不与众木斗荣，谦也。四时一贯，荣衰不殊，常也"。此"四德六品"亦为君子品性之写照，因而，在中国传统文化的语境中，竹之品性历来为君子品性的代表。此外，竹还与中国人的生产生活息息相关，在中国人的日常生活中，随处可见竹之身影，书有竹简；写有竹管、竹纸；乐有笙、箫、笛；衣有竹布；食有竹笋；用有箱箧筐篓、笊箸筥筛……

历代有关竹子的著作十分丰富。早在《诗经》中已有借竹抒情的句子。南朝宋人戴凯之著有《竹谱》一书，为世界上现存最早的一部竹类专著。北宋黄庭坚欲作《竹史》，后因种种原因未能成书。后世随着竹子在人们日常生活中的影响愈来愈大，其在艺术形象上的地位也越来越高，有关竹品或竹画的文献也越来越多，如元代刘美之《续竹谱》、李衎《竹谱详录》，明代王象晋《群芳谱》，清代《御定广群芳谱》等，历代文人士大夫、书画名家的题画中亦有大量关于竹的优秀诗文。这些文献为我们研究竹文化提供了宝贵的资料。

早在宋元时期，中国画家即喜以竹子、梅花为绘画题材，时有配以松树，合称"岁寒三友"。元代画家吴镇在"三友"外，援以兰花，名之"四友"。明朝万历末年，新安黄凤池舍松而引菊，辑成《梅竹兰菊四谱》，欲刊刻成书为学画的范本，他的好友陈继儒在此谱上题签"四君"以标榜君子品性。从此，梅、竹、兰、菊并称，以"花中四君子"闻名遐迩。后来，又有人在"四君子"之外引以松树，或水仙，或奇石，合称"五清"或"五友"。到了清代，《芥子园画传》专列《兰竹梅菊》谱刊行于世，《芥子园画传》为中国画学习的启蒙教材，此后，"四君子"之说便深入人心，传遍中华大地。

隋唐之前，花鸟画与山水画多以配景的形式出现在人物画背景之中，花鸟画在唐代逐渐独立成科，竹子作为花鸟画中的重要题材，亦随之发展起来。黄庭坚有言"吴道子画竹，不加丹青，已极形似"。可知吴道子时已有竹画。白居易曾作《画竹歌》称赞唐中期画竹名家萧悦。《画竹歌并引》云："协律郎萧悦画墨竹，举时无伦。萧亦甚自秘重，有终岁求其一竿一枝而不得者。知争天与好事，忽写十五竿，惠然见投。予厚其艺，高其艺，无以答贶，作歌以报之，凡一百八十六字云。"其诗前八句为："植物之中竹难写，古今虽画无似者。萧郎下笔独逼真，丹青以来唯一人。人画竹身肥拥肿，萧画茎瘦节节竦。人画竹梢死羸垂，萧画枝活叶叶动。"另可考证，孙位、张立以画墨竹驰名于唐。五代善画竹者有李颇，其画落笔生辉；另有闺阁才女李夫人，描窗上月影，写墨竹；徐熙性情豪爽旷达，作画风格野逸，善画花竹林木。两宋时，竹已成为花鸟画的一个重要题材。北宋画竹名家文同主张"胸有成竹"，此说对后人画竹的创作构思产生了深远影响。苏轼画竹有崩云抉石之势。程堂宗派湖州，喜画凤尾竹，其梢极重，作回旋之势，而枝叶不失向背。宋时善画竹者还有黄筌、黄居寀、崔白、吴元瑜、徐履等，金代有王庭筠、王曼庆父子以及完颜琦、完颜亮等。到了元代，以竹子为中心题材的绘画空前繁荣，墨竹尤其兴盛，出现了诸多专擅画竹的名家。李衎画竹初师王曼庆，后学文同，极负盛名；管道升善画疏篁瘦篠，笔意清绝；柯九思画竹师法文同，笔墨苍劲秀润，形神兼备。元代时专擅画竹的名家还有吴镇、顾安、张逊、郭昇、觉隐、自然老人、乐善老人等。此外，高克恭、赵孟頫、倪瓒、王蒙等除专精山水画外，也都兼擅画竹。明代画竹仍较流行，名家辈出，以明代"墨竹四大家"宋克、王绂、夏昶、杨维翰为代表。宋克能在尺幅之间写出茂林修竹；王绂得文同、吴镇遗法，画竹用笔遒劲灵动；夏昶画竹师王绂，能得其妙，时推第一，时有"夏卿一个竹，西凉十锭金"之称；杨维翰善画墨竹，柯九思对其甚为推崇，誉其为"方塘竹"。清代画竹较之前代稍逊，有突出成就者当推郑燮，郑燮画竹取法前代又能不囿于其中，用笔劲健潇洒，独创一格，再配以奇文，饶有趣味，他的书法也颇具特色，隶、楷参半，自称为"六分半书"。清代画竹名家还有鲁得之、诸升、石涛、金农、陈彭、蒲华、吴昌硕等。

自古以来，竹一直是中国人的精神寄托，历代有关竹的诗文、书画以及趣闻轶事不计其数，谨在此对竹之品性及画竹的发展进行浅说，因学力有限，难免有偏颇片面之病，还望各位方家指正。

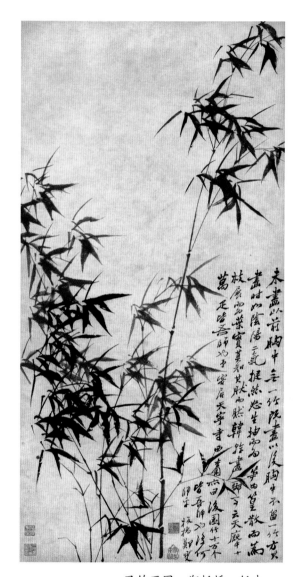

风竹石图　郑板桥　纸本
纵 136.1 厘米　横 65.7 厘米

郑板桥（1693～1766），原名郑燮，字克柔，号理庵，又号板桥，江苏兴化人，祖籍苏州。为"扬州八怪"代表人物。郑板桥所画兰、竹、石，世称"三绝"，自称"四时不谢之兰，百节长青之竹，万古不败之石，千秋不变之人"。

镇纸：镇纸是用来压住画纸的重物，其作用是防止作画时因手臂及毛笔的运行带动纸张。

固体颜料：块状固体颜料的优点在于其可直接用毛笔蘸水调和使用，且色相较稳定。其缺点是色彩在纸上的附着力不够好。目前市场上的固体国画颜料有单色装和多色套装，学员可根据自己的需求进行选择。

瓷碟：调和色彩一般以直径10厘米左右的瓷碟为宜，学员也可根据自己的需求选择尺寸合适的瓷碟。

笔洗：笔洗是盛清水的容器，用于蘸水和清洗毛笔，学员可根据自己的喜好选择不同尺寸、形制的笔洗。

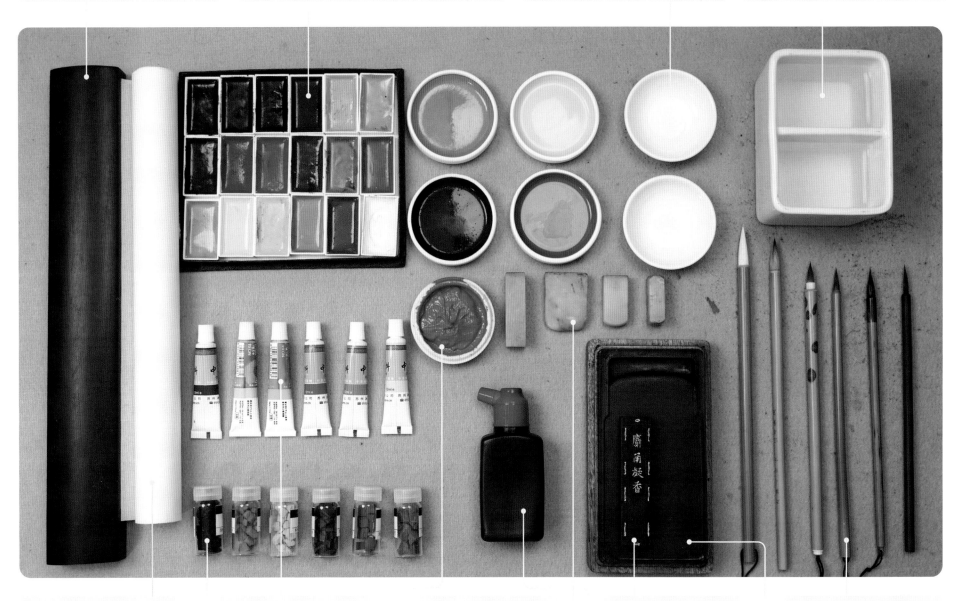

宣纸：没骨画常用的纸张为熟宣，熟宣具有不透水性，适宜没骨画中撞水、撞色、积水、积色、接染、烘染等技法的表现。中国传统手工熟宣具有特殊的张力和韧性，耐磨度较好，遇水后仍可保持一定的平整度。

锡管颜料：锡管颜料是最常见的国画颜料，有多种品牌可选。挤适量颜料至白瓷碟中，兑水调和后便可使用。

半成品块状颜料：常用的半成品块状颜料有矿物色、植物色两类，需加水和胶碾磨调和后使用。

印章：印章是一幅完整作品的重要组成部分。印章有姓名章和闲章两种，需依据画面的章法布局合理使用。

印泥：印泥宜选用书画专用印泥，颜色有多种，常用的有朱砂印泥和朱磦印泥。

墨锭：墨锭分松烟墨和油烟墨两种。松烟墨墨色沉着，呈亚光；油烟墨墨色黑亮有光泽。

墨汁：书画墨汁浓淡适中又不滞笔，笔墨效果较好，缺点是含有防腐剂，不利于长久保存。

毛笔：绘制没骨画常用到的毛笔有羊毫笔、兼毫笔、狼毫笔、鼠须笔等，型号以中、小楷为主，出锋以1.7cm～3.5cm为宜。

砚台：砚台是磨墨、盛墨的工具，常用的有端砚、歙砚等。

没骨技法

写生家以没骨花为最胜，自僧繇创制山水，灼如
天孙云锦，非复人间机杼所能仿佛。北宋徐氏，斟酌古
法，定宗僧繇，全用五彩傅染而成。一时黄筌父子，皆
为俯首。

——恽寿平《南田画跋》

1. 平涂示意

用花青调淡墨，再加少许藤黄，依竹叶之形，以主叶脉为分水线，顺势由叶柄向叶尖均匀涂抹出竹叶的前半段。

扫码看教学视频

2. 接染示意

平涂后趁湿用另一只笔调略深的花青墨加少许土黄，接染竹叶的前半段并勾画出叶尖部分。

扫码看教学视频

6. 勾勒示意

用勾线笔蘸取调好的花青墨，依据竹叶的长势勾画出叶脉。注意笔要略干，运笔须劲挺有力。遇到色斑处可稍作避让，使其呈现时断时连的效果。

扫码看教学视频

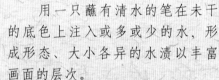

3. 撞水示意

用一只蘸有清水的笔在未干的底色上注入或多或少的水，形成形态、大小各异的水渍以丰富画面的层次。

扫码看教学视频

5. 撞粉示意

根据画面效果的需求，趁湿点入稀释后的钛白色。白色与叶片的底色相互排斥或部分相融，其效果比撞水的效果更为明显和强烈。

扫码看教学视频

4. 撞色示意

为了丰富叶片的色彩效果，有时可以适当地在叶片局部趁湿点入其他颜色，色与色之间因排斥、融合会产生较好看的色渍。如可以运用趁湿撞赭石或赭石加墨的技法表现竹叶上的虫噬或斑纹。

扫码看教学视频

竹 之 画 法

画墨竹总歌诀

　　黄老初传用勾勒，东坡与可始用墨，李氏竹影见横窗，息斋夏吕皆体一。干篆文，节邈隶，枝草书，叶楷锐。传来笔法何用多，四体须当要熟备。绢纸佳，墨休稠。笔毫纯，勿开头。未下笔时意在先，叶叶枝枝一幅周。分字起，个字破，疏处疏，堕处堕。堕中切记莫糊涂，疏处须当枝补过。风竹势，干挺然，堕处逆，干须偏。乌鸦惊飞出林去，雨竹横眠岂两般。晴竹体，人字排，嫩一叠，老两钗。先将小叶枝头起，结顶还须大叶来。写露竹，雨仿佛，晴不倾，雨不足。结尾露出一梢长，穿破个字枝头曲。写雪竹，贴油袄，久雨枝，下垂伏。染成钜齿一般形，揭去油袄见冰玉。一写法，识竹病。笔高悬，势要俊。心意疏懒切莫为，精神魂魄俱安静。忌杖鼓，忌对节，忌挟箕，忌边压。井字蜻蜓人手指，会眼桃叶并柳叶。下笔时，莫要怯，须迟疾，心暗诀。写来败笔积成堆，何怕人间不道绝。老干参，长梢拂，历冰雪，操金玉。风晴雨雪月烟云，岁寒高节藏胸腹。湘江景，淇园趣，娥皇词，七贤句。万竿千亩总相宜，墨客骚人遭际遇。

<div align="right">

——《芥子园画传》

</div>

【竹叶画法】

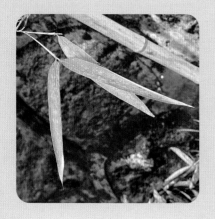

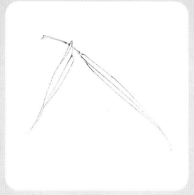

P119

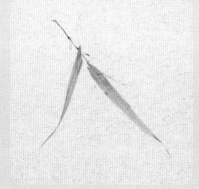

P084

扫码看教学视频

写生竹叶时，应先对其生长结构进行观察并深入理解，不可简单地描摹、单纯地再现客观物象。本节的难点在于对竹叶造型的主观处理及没骨技法中笔法的运用。对于竹叶两笔成"人"字形的表现要活学活用，不可概念化。

①用花青调淡墨，再加少许土黄色画竹枝，发枝取势自左上向右下，运笔提按如写行楷，绘制时需注意竹子枝节的长短变化。

②用花青加土黄调出竹叶的颜色，按压笔肚向左下撇出侧叶，再蘸少许赭石带出叶尖的翻转部分。

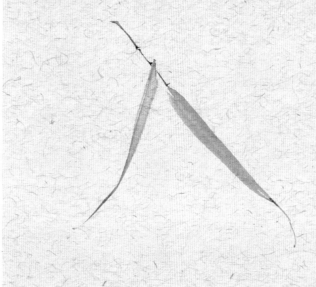

③再次调色画右叶，运笔中锋偏侧，两笔拼接成竹叶形。注意叶尖处先轻微上扬，后略向下回转的细节变化。

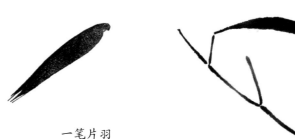

一笔片羽　　　　　一笔偃月　　　　　一笔横舟

画叶诀

画竹之诀，惟叶最难。出于笔底，发之指端。老嫩须别，阴阳宜参。枝先承叶，叶必掩竿。叶叶相加，势须飞舞。孤一进二，攒三聚五。春则嫩篁而上承，夏则浓阴以下俯。秋冬须具霜雪之姿，始堪与松梅而为伍。天带晴兮偃叶而偃枝，云带雨兮坠枝而坠叶。顺风不一字之排，带雨无人字之列。所宜掩映以交加，最忌比联而重叠。欲分前后之枝，宜施浓淡其墨。叶有四忌，兼忌排偶。尖不似芦，细不似柳。三不似川，五不似手。叶由一笔，以至二三。重分叠个，还须细安。间以侧叶，细笔相攒。使比者破，而断者连。竹先立竿，生枝点节。考之前人，俱传口诀。竹之法度，全在乎叶。因增旧诀为长歌，用广前人之法则。——《芥子园画传》

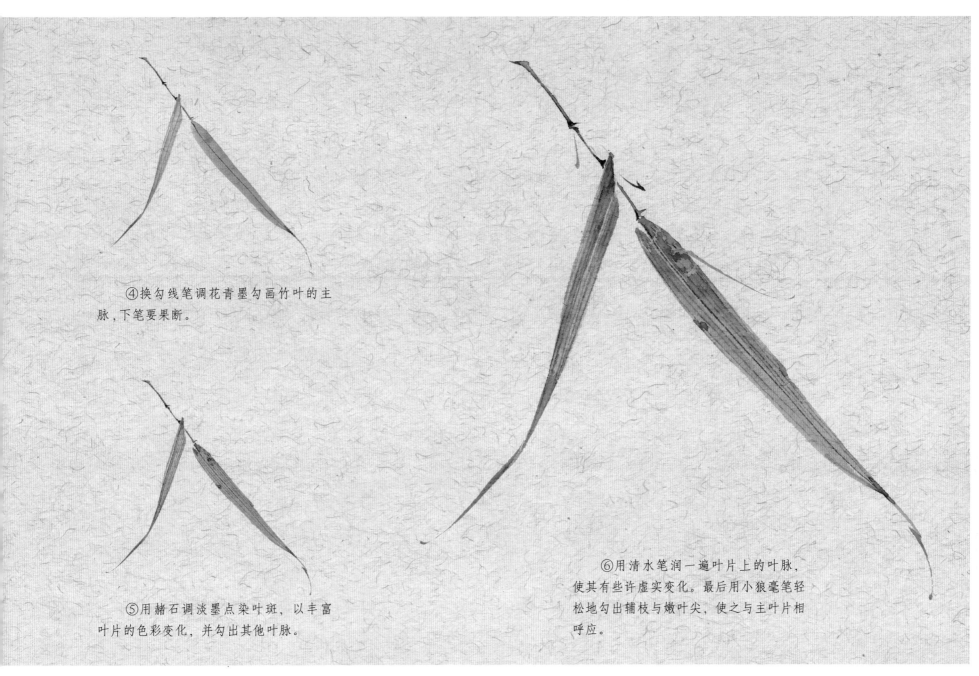

④换勾线笔调花青墨勾画竹叶的主脉，下笔要果断。

⑤用赭石调淡墨点染叶斑，以丰富叶片的色彩变化，并勾出其他叶脉。

⑥用清水笔润一遍叶片上的叶脉，使其有些许虚实变化。最后用小狼毫笔轻松地勾出辅枝与嫩叶尖，使之与主叶片相呼应。

画叶法

下笔要劲利，实按而虚起，一抹便过，少迟留，则钝厚不铦利矣。然写竹者，此为最难，亏此一功，则不复为墨竹矣。法有所忌，学者当知。粗忌似桃，细忌似柳；一忌孤生，二忌并立，三忌如"乂"，四忌如"井"，五忌如手指及似蜻蜓。露润雨垂，风翻雪压。其反正低昂，各有态度，不可一例抹去，如染皂绢无异也。——《芥子园画传》

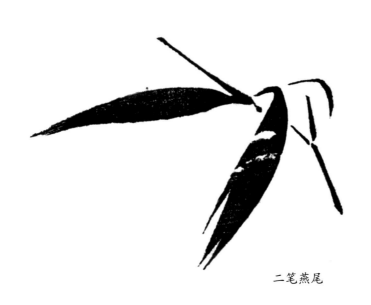

二笔燕尾

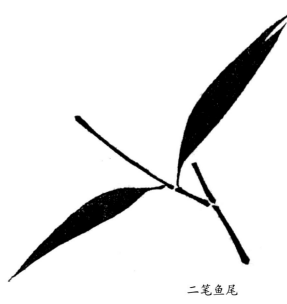

二笔鱼尾

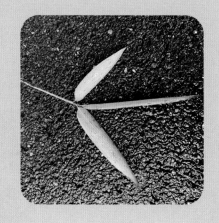

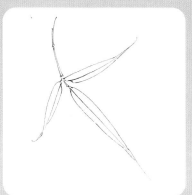

P119

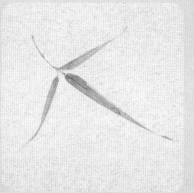

P085

扫码看教学视频

此幅竹叶的画法为典型的"个"字形竹叶画法。为了避免符号化和程式化的问题,画者需对表现对象做适当的主观处理,比如枝节的弧度、三片叶子的走势与布局。做到举一反三、活学活用,是此节的难点。

①用花青调淡墨,再加少许三绿,以行楷的笔法发枝,注意枝节之间用笔的连贯性。

②撇叶要肯定、果断,运笔提按、收锋应一气呵成。

③左下方的竹叶可刻画得略小些、窄些,并可在竹叶末端主观添加叶片翻转的细节以区别右叶姿态。另外,要注意正反叶的颜色应有区别。

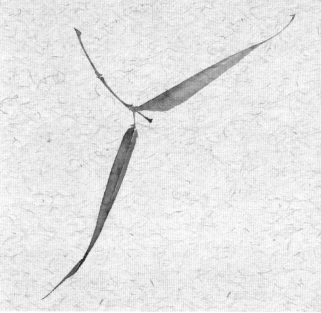

三笔个字

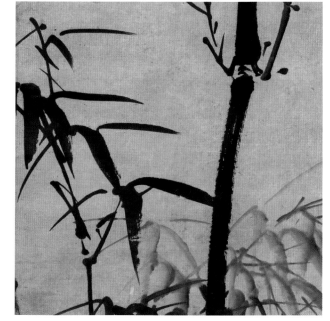

拳石晴梢图(局部) 李方膺

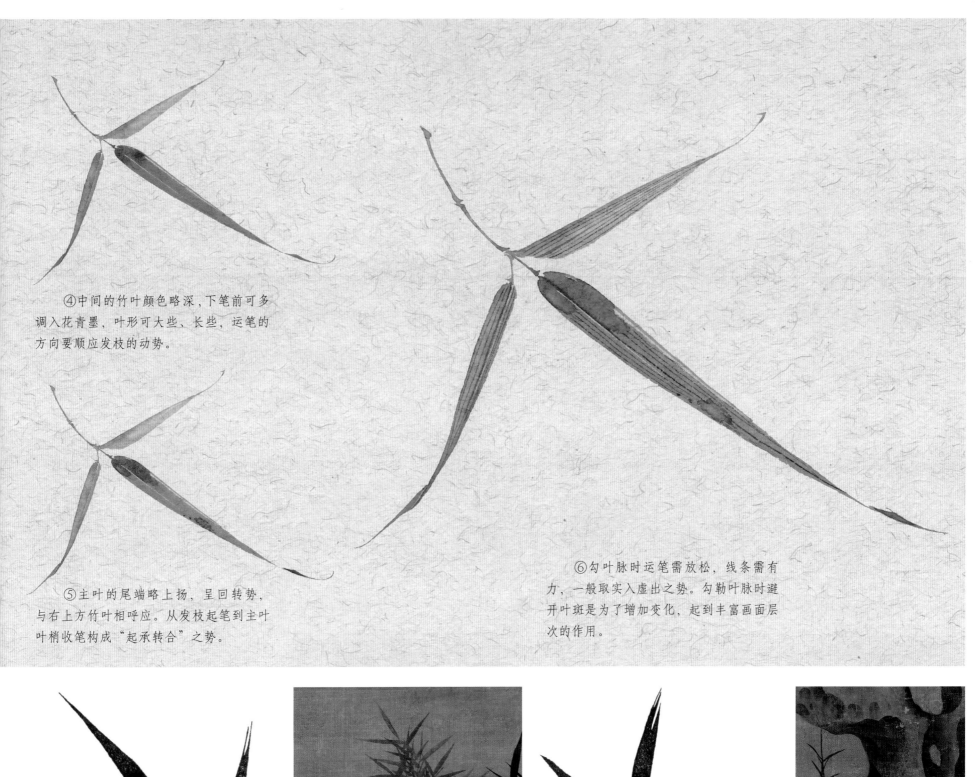

④中间的竹叶颜色略深，下笔前可多调入花青墨，叶形可大些、长些，运笔的方向要顺应发枝的动势。

⑤主叶的尾端略上扬，呈回转势，与右上方竹叶相呼应。从发枝起笔到主叶梢收笔构成"起承转合"之势。

⑥勾叶脉时运笔需放松，线条需有力，一般取实入虚出之势。勾勒叶脉时避开叶斑是为了增加变化，起到丰富画面层次的作用。

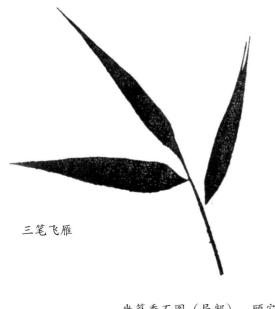

三笔飞雁

幽篁秀石图（局部）　顾安

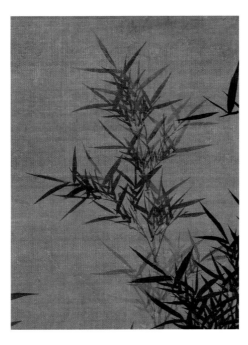

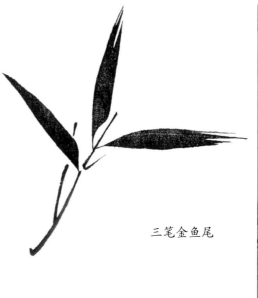

三笔金鱼尾

幽篁秀石图（局部）　顾安

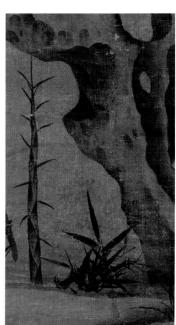

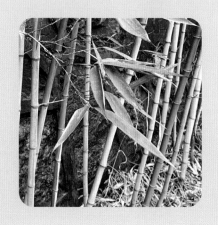

P121

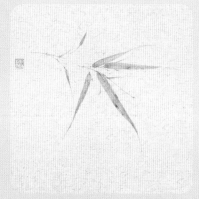

P086

扫码看教学视频

此幅竹叶的画法为非典型的"介"字形竹叶画法。写生时作者只取其"意"，因而竹叶姿态显得更加生动，这也是写生带来的妙处。不概念，不刻板，自然生动是写生的难度所在。

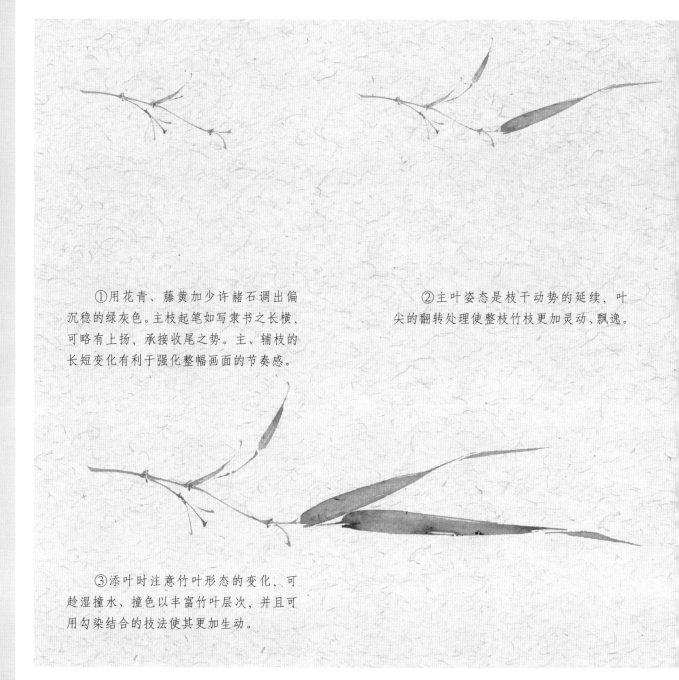

①用花青、藤黄加少许赭石调出偏沉稳的绿灰色。主枝起笔如写隶书之长横，可略有上扬，承接收尾之势。主、辅枝的长短变化有利于强化整幅画面的节奏感。

②主叶姿态是枝干动势的延续，叶尖的翻转处理使整枝竹枝更加灵动、飘逸。

③添叶时注意竹叶形态的变化，可趁湿撞水、撞色以丰富竹叶层次，并且可用勾染结合的技法使其更加生动。

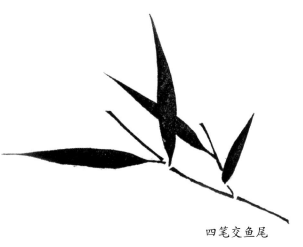

四笔交鱼尾

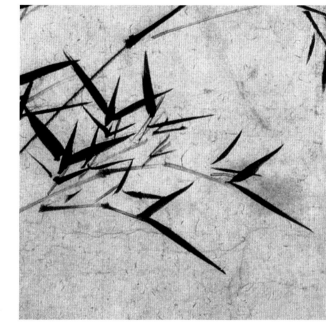

竹枝图（局部）　倪瓒

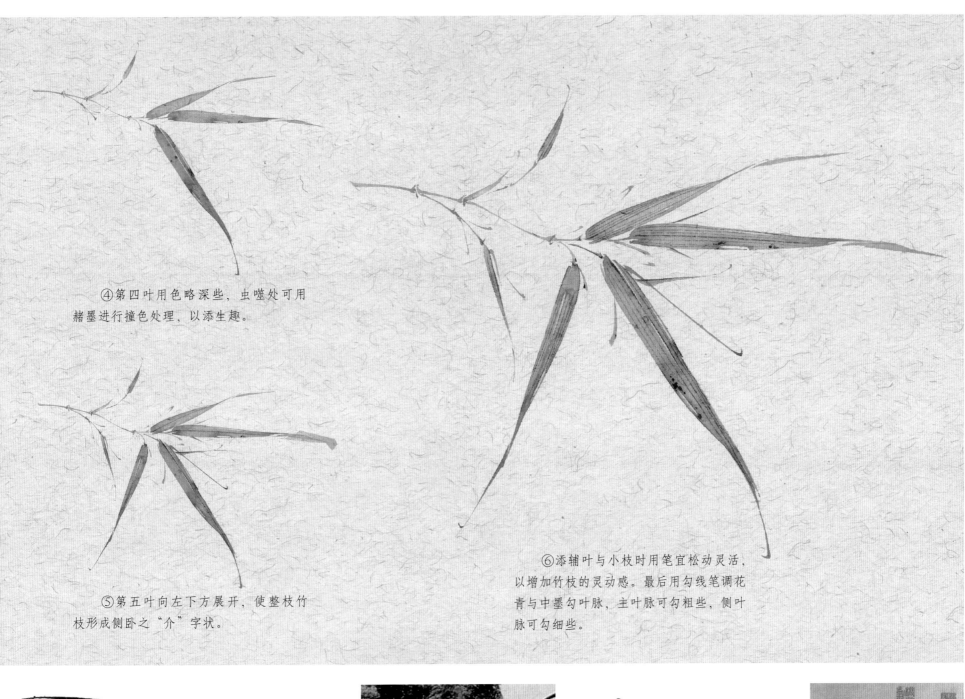

④第四叶用色略深些，虫噬处可用赭墨进行撞色处理，以添生趣。

⑤第五叶向左下方展开，使整枝竹枝形成侧卧之"介"字状。

⑥添辅叶与小枝时用笔宜松动灵活，以增加竹枝的灵动感。最后用勾线笔调花青与中墨勾叶脉，主叶脉可勾粗些，侧叶脉可勾细些。

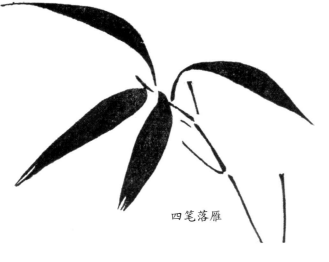

四笔落雁

清风亮节图（局部）　夏昶

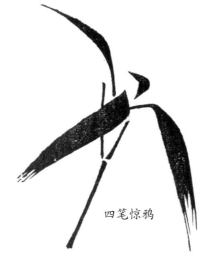

四笔惊鸦

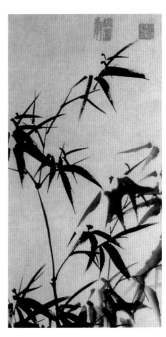

墨竹图（局部）　郑板桥

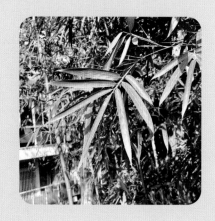

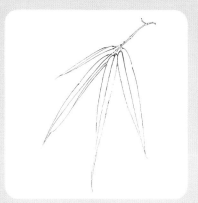

P119

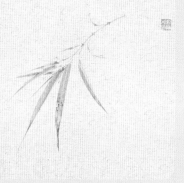

P087

扫码看教学视频

写生时可对竹枝的造型及色彩进行主观处理，不可一味地照搬模仿对象，否则会失去画味。

①用淡花青调土黄，从右上至左下发枝，注意主枝与辅枝的呼应关系。

②向右下方分三笔撇出第一片侧叶，叶片正反面颜色要略有区别，正叶略深，反叶略浅。

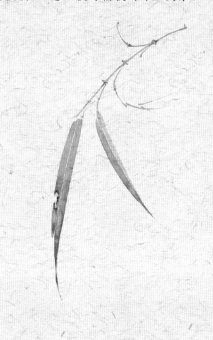

③第二片竹叶可重点刻画，虫噬处应刻画得自然些，可趁湿撞入略深的花青墨以丰富层次。

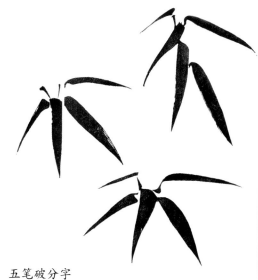

五笔破分字

竹雀图（局部）　吕端俊

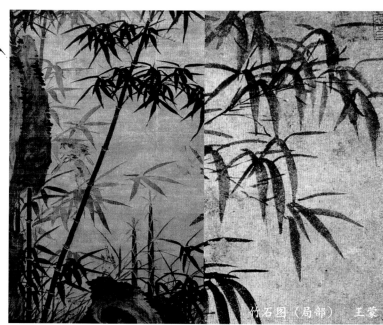

竹石图（局部）　王蒙

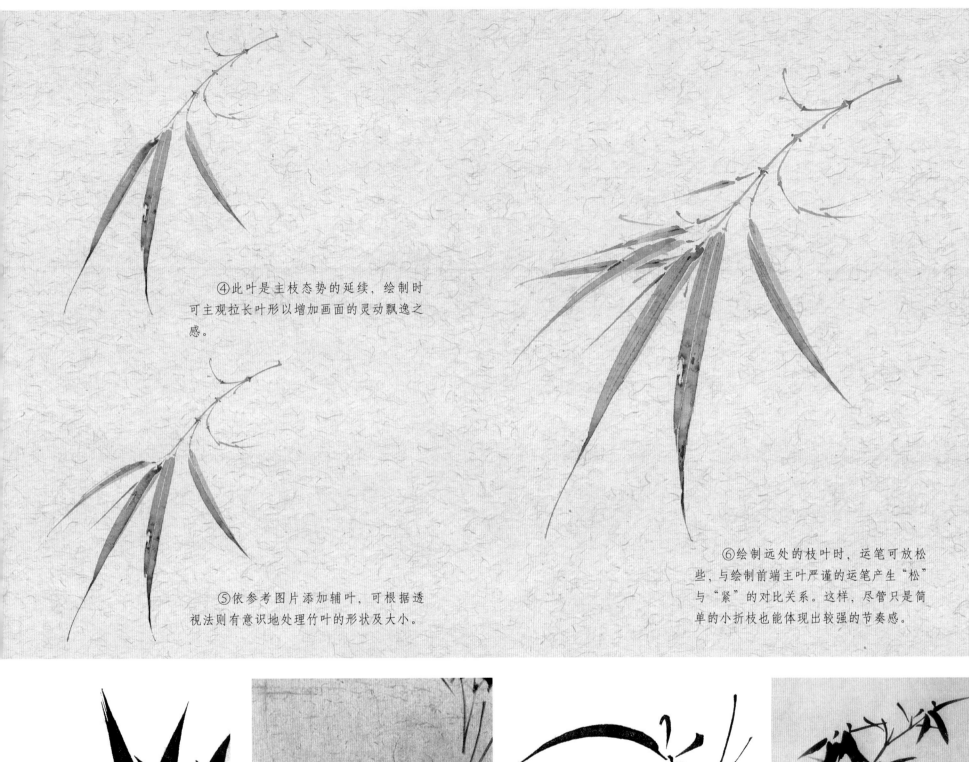

④此叶是主枝态势的延续，绘制时可主观拉长叶形以增加画面的灵动飘逸之感。

⑤依参考图片添加辅叶，可根据透视法则有意识地处理竹叶的形状及大小。

⑥绘制远处的枝叶时，运笔可放松些，与绘制前端主叶严谨的运笔产生"松"与"紧"的对比关系。这样，尽管只是简单的小折枝也能体现出较强的节奏感。

五笔交鱼雁尾

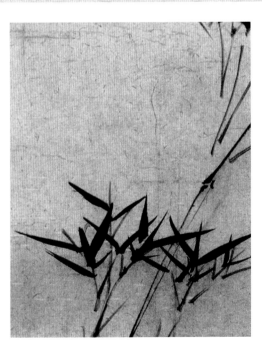

竹枝图（局部）　倪瓒

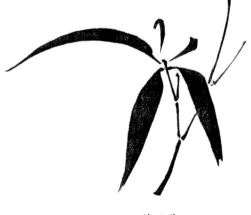

五笔飞燕

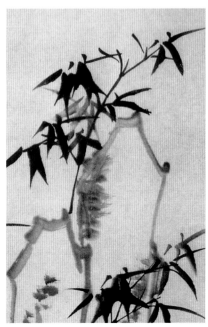

墨竹图（局部）　郑板桥

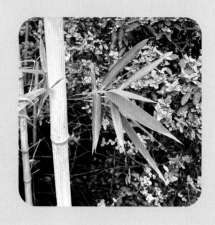

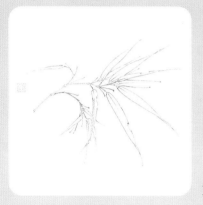

P123

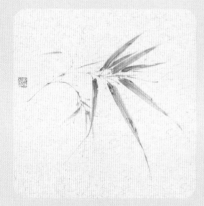

P088

扫码看教学视频

对景写生时切不可简单描摹客观物象，应取客观物象之"神"。笔意的表达可融入作者自身对客观物象的理解。位移、提炼、增减是对客观物象艺术处理的必要手段。

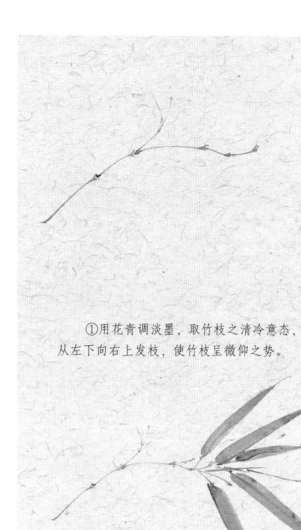

①用花青调淡墨，取竹枝之清冷意态，从左下向右上发枝，使竹枝呈微仰之势。

②用稍浓的花青调淡墨画竹叶的正面，用花青调三绿画竹叶的反面。

③接着撇出两片较长的主叶，引导竹枝走势向右下延展，并趁湿提染主叶脉、点染色斑。

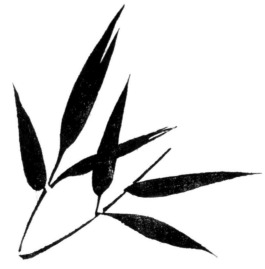

六笔双雁

竹枝图（局部）　倪瓒

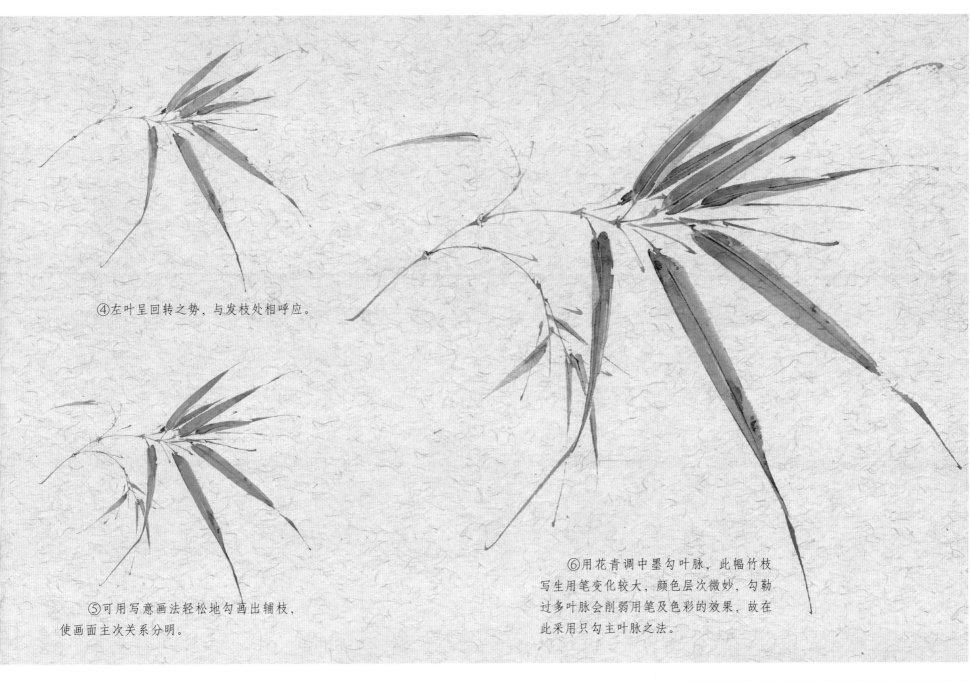

④左叶呈回转之势，与发枝处相呼应。

⑤可用写意画法轻松地勾画出辅枝，使画面主次关系分明。

⑥用花青调中墨勾叶脉，此幅竹枝写生用笔变化较大，颜色层次微妙，勾勒过多叶脉会削弱用笔及色彩的效果，故在此采用只勾主叶脉之法。

秋声中惟竹声为妙，雨声苦，落叶声愁，松声寒，野鸟声喧，溪流之声泄。予今年客广陵，绕舍皆竹。萧萧骚骚，历历屑屑，非苦愁寒喧之声，而若空山绝粒人幽吟之不辍也。——《冬心画谱》

松有时而摧为薪，桂有时而蠹其腹。物之生也，其如戕贼何？竹族甚蕃，不夭阏，不龙钟，亭亭特立，若翠葆玉人，日夕清风出怀袖间，庾公之尘藉之而拂去也。予与通好，辄为写真。此君面目，惟青城野鹤可相并亚。——《冬心画谱》

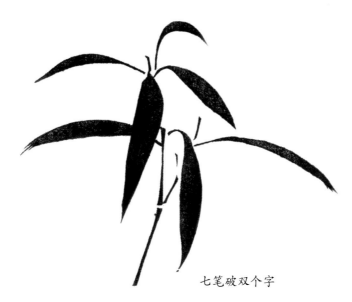

七笔破双个字

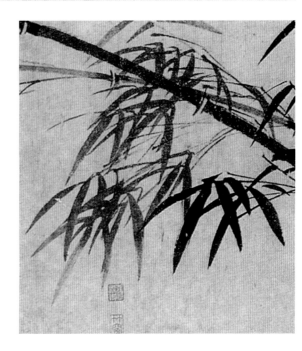

风雨竹图（局部）　顾安

P125

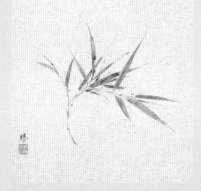

P089

扫码看教学视频

对客观物象的主观处理是此节的难点，作画时要力求师法自然，造化由心。

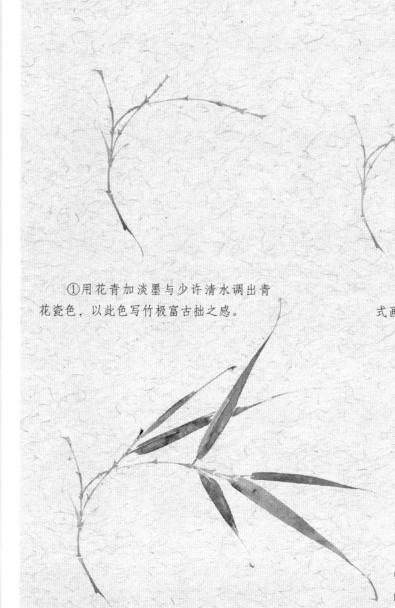

①用花青加淡墨与少许清水调出青花瓷色，以此色写竹极富古拙之感。

②发枝至主叶叶梢以"C"形的构图方式画出，与实物相比，动势更强烈。

③顺应其势穿插画出下面一层竹叶，色可略重，以起到衬托上面一层竹叶的作用。

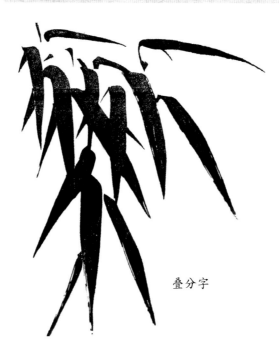

叠分字

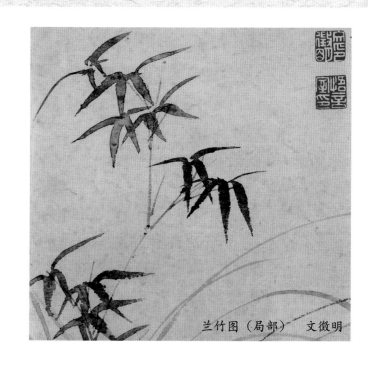

兰竹图（局部） 文徵明

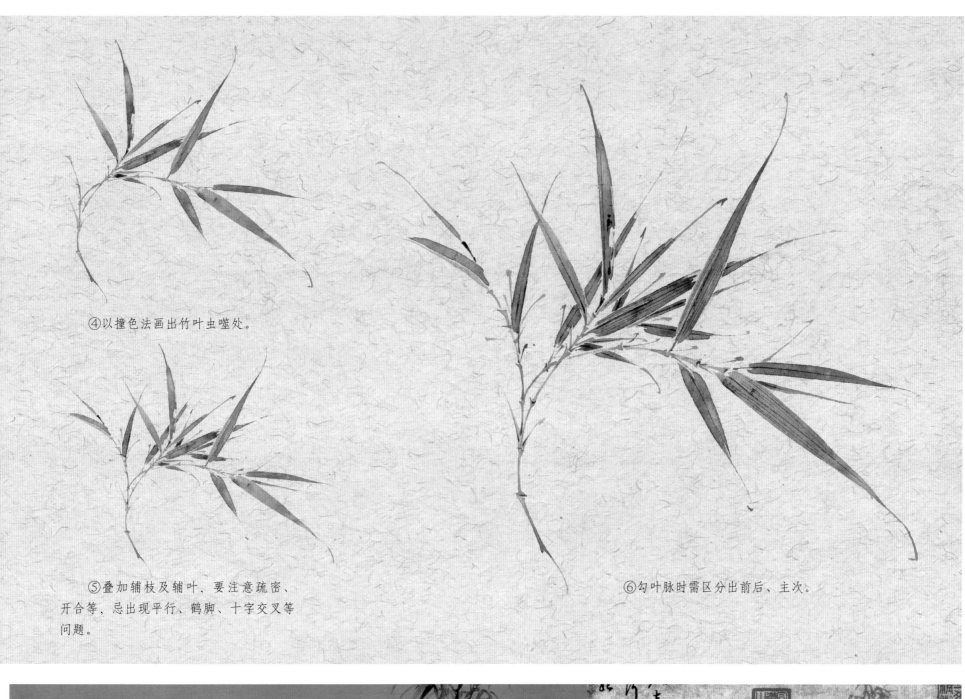

④以撞色法画出竹叶虫噬处。

⑤叠加辅枝及辅叶，要注意疏密、开合等，忌出现平行、鹤脚、十字交叉等问题。

⑥勾叶脉时需区分出前后、主次。

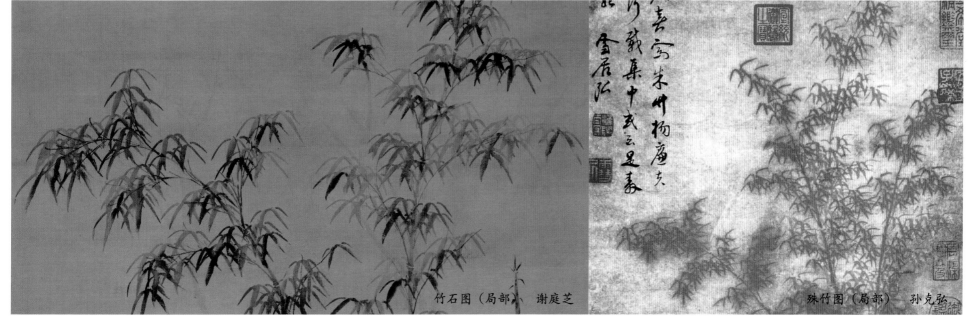

竹石图（局部） 谢庭芝

殊竹图（局部） 孙克弘

【竹枝画法】

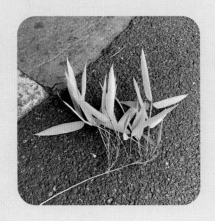

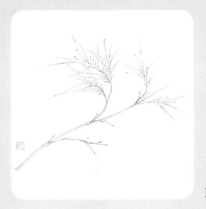

P127

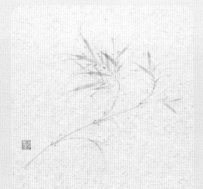

P090

扫码看教学视频

写生时对枝叶做减法是重构画面的重要手段，需将宾主、欹正、动静、虚实等对比关系放大。

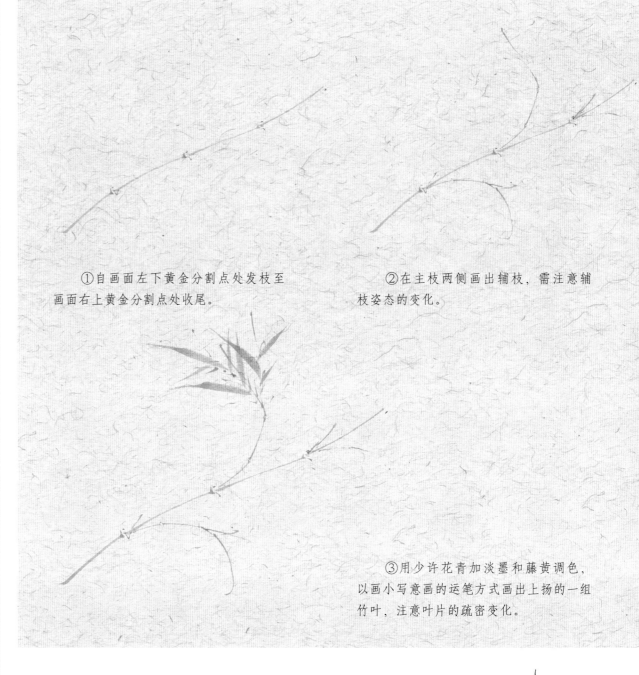

①自画面左下黄金分割点处发枝至画面右上黄金分割点处收尾。

②在主枝两侧画出辅枝，需注意辅枝姿态的变化。

③用少许花青加淡墨和藤黄调色，以画小写意画的运笔方式画出上扬的一组竹叶，注意叶片的疏密变化。

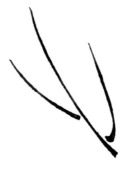

起手鹿角枝

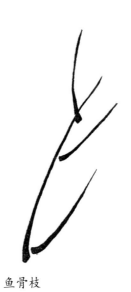

鱼骨枝

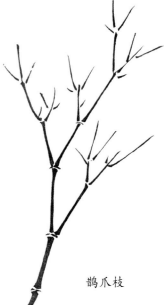

鹊爪枝

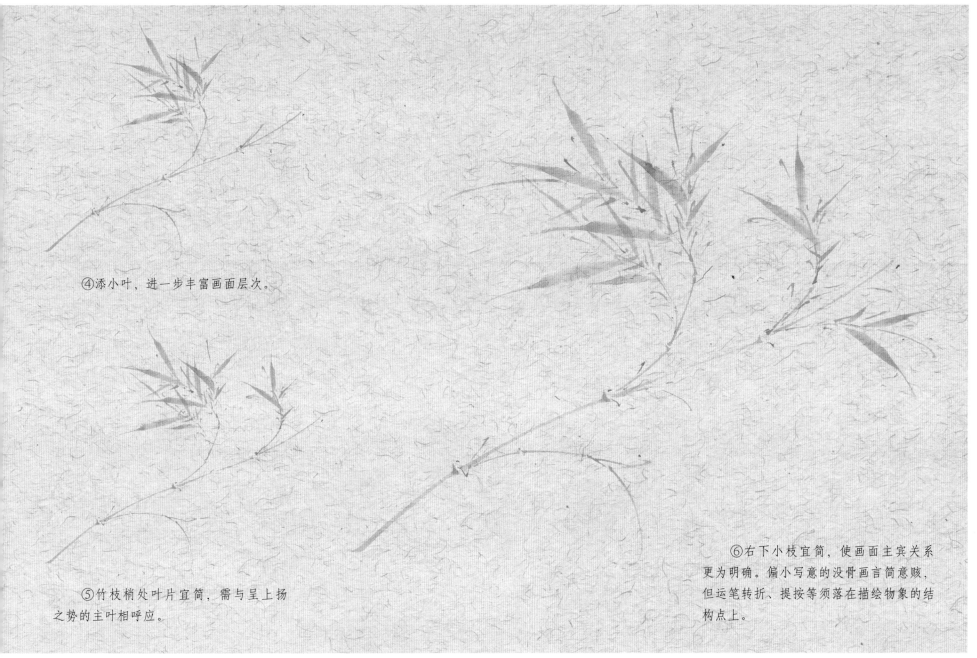

④添小叶，进一步丰富画面层次。

⑤竹枝梢处叶片宜简，需与呈上扬之势的主叶相呼应。

⑥右下小枝宜简，使画面主宾关系更为明确。偏小写意的没骨画言简意赅，但运笔转折、提按等须落在描绘物象的结构点上。

画枝法

画枝各有名目，生叶处谓之丁香头，相合处谓之雀爪，直枝谓之钗股，从外画入谓之垛叠，从里画出谓之迸跳。下笔须要遒健圆劲，生意连绵，行笔疾速，不可迟缓。老枝则挺然而起，节大而枯瘦，嫩枝则和柔而婉顺，节小而肥滑。叶多则枝覆，叶少则枝昂。风枝雨枝，触类而长，亦在临时转变，不可拘于一律也。尹白郓王，随枝画节，既非常法，今不敢取。——《芥子园画传》

安枝诀

安枝分左右，切莫一边偏。鹊爪添枝杪，全形见笔端。——《芥子园画传》

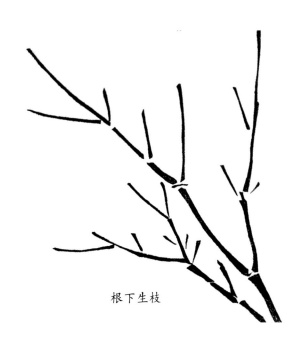

根下生枝　　　　　　左右生旁枝

P129

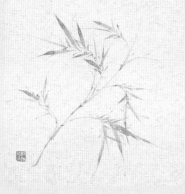

P091

扫码看教学视频

作画之前需有所思，做到笔无妄下。起笔落墨，随机运腕，枝叶点画应切中肯綮，不可混乱。

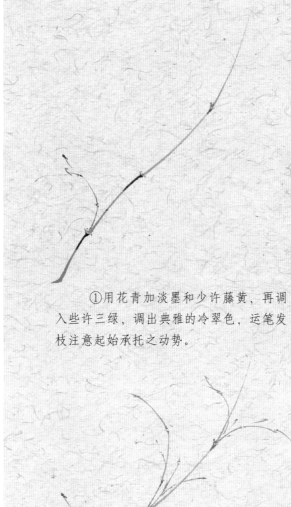

①用花青加淡墨和少许藤黄，再调入些许三绿，调出典雅的冷翠色，运笔发枝注意起始承托之动势。

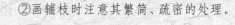

②画辅枝时注意其繁简、疏密的处理。

③于主枝两侧互生辅枝，运笔宜生动而果断，提按应切中肯綮。

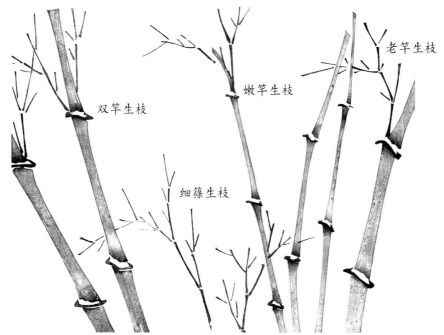

老竿生枝

嫩竿生枝

双竿生枝

细篠生枝

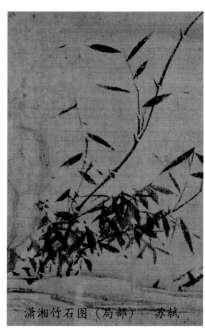

潇湘竹石图（局部）　苏轼

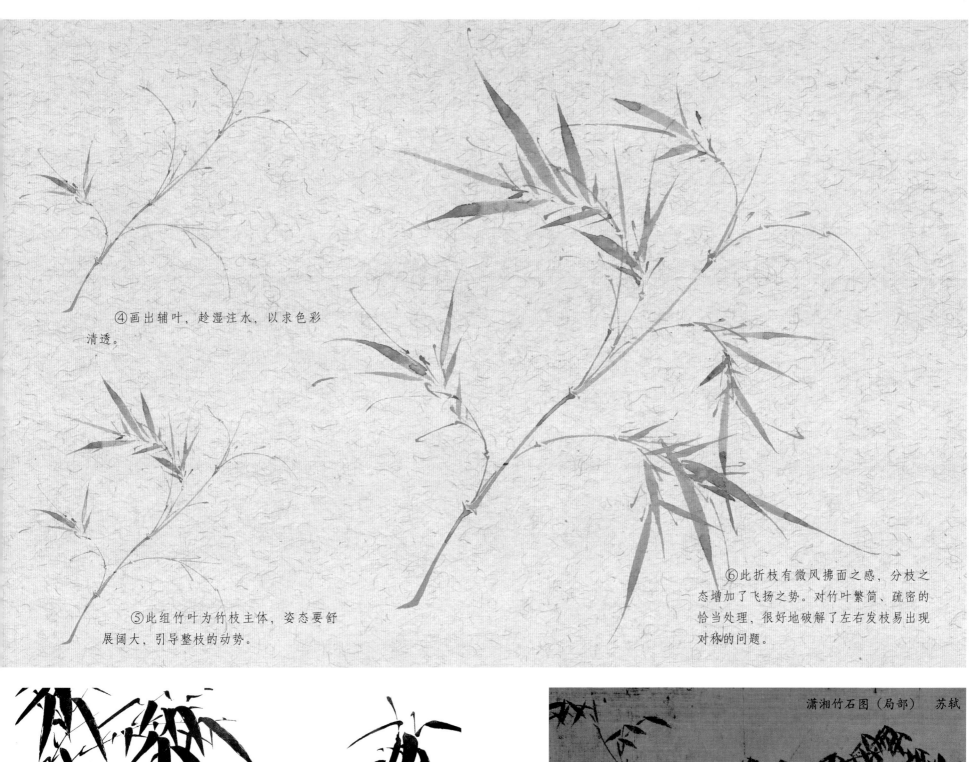

④画出辅叶，趁湿注水，以求色彩清透。

⑤此组竹叶为竹枝主体，姿态要舒展阔大，引导整枝的动势。

⑥此折枝有微风拂面之感，分枝之态增加了飞扬之势。对竹叶繁简、疏密的恰当处理，很好地破解了左右发枝易出现对称的问题。

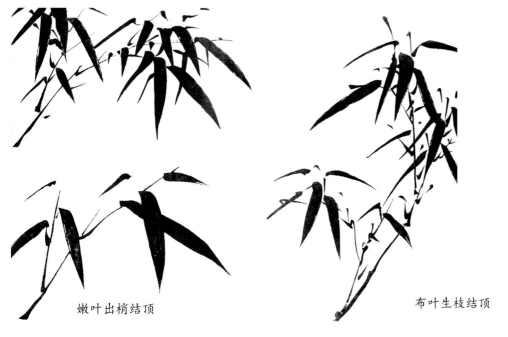

嫩叶出梢结顶

布叶生枝结顶

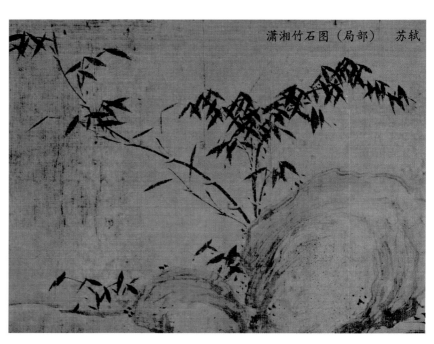

潇湘竹石图（局部）　苏轼

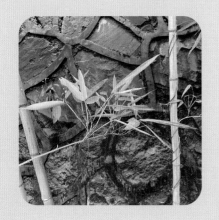

P131

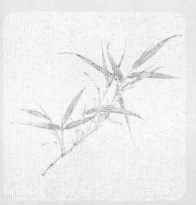

P092

扫码看教学视频

写生时所描绘的客观物象由于生长环境的众多不确定性而形成多样的形态，这正是其魅力所在，可以帮助我们在写生过程中有效地避开造型程式化的问题。

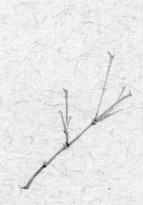

①用花青、土黄、三绿调出略偏浅橄榄的暖绿色勾画主枝，运笔须劲挺有力。

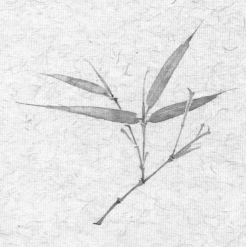

②枝梢和叶芽处可用撞水技法表现出其通透感。

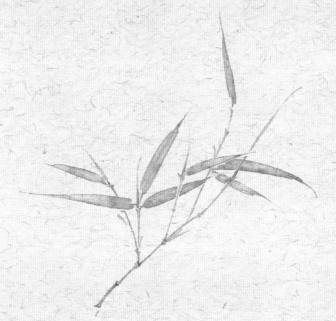

③画下面一层叶片时用留水线的方法与上面一层叶片相互避让，这是没骨画常用的技法。

垂梢式

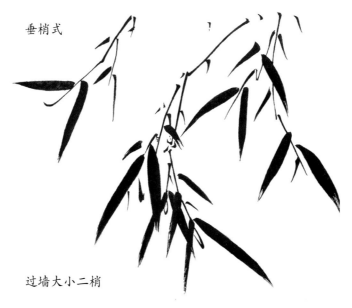

过墙大小二梢

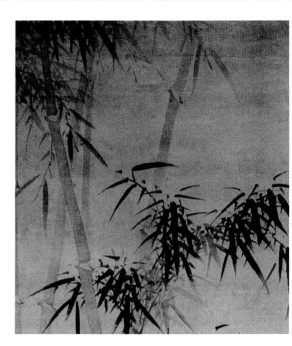

墨竹图（局部） 诸昇

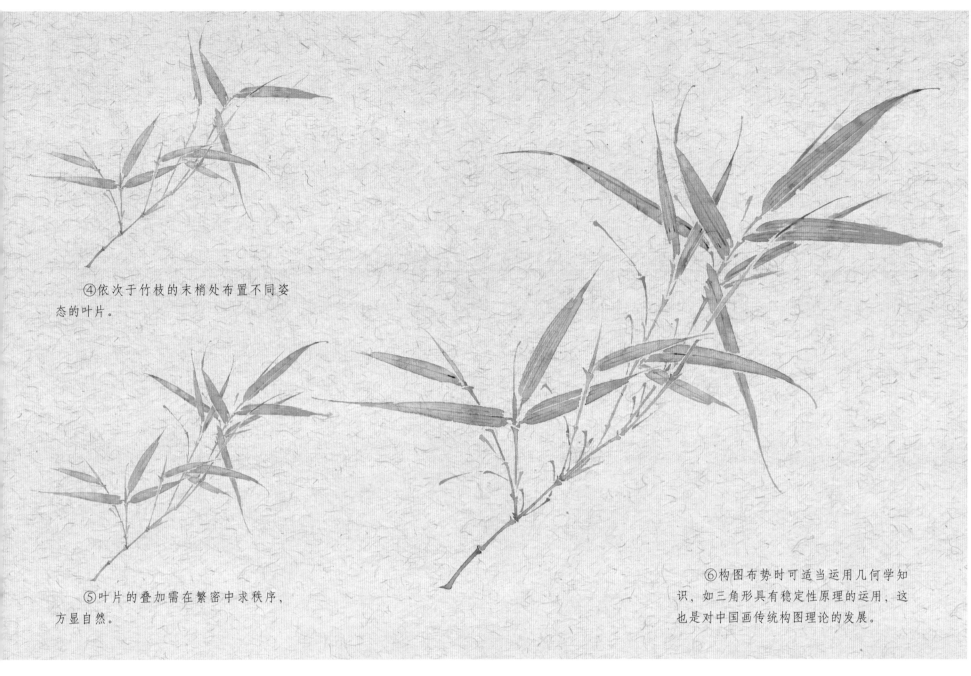

④依次于竹枝的末梢处布置不同姿态的叶片。

⑤叶片的叠加需在繁密中求秩序，方显自然。

⑥构图布势时可适当运用几何学知识，如三角形具有稳定性原理的运用，这也是对中国画传统构图理论的发展。

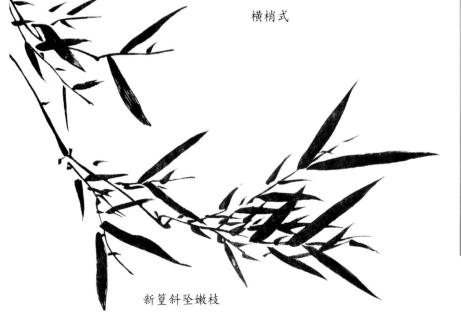

横梢式

新篁斜坠嫩枝

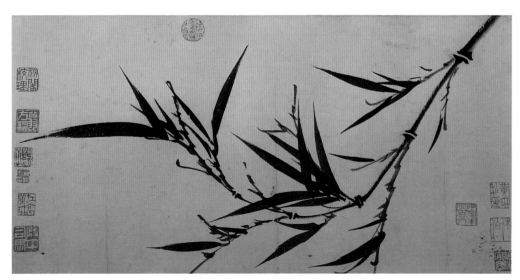

墨竹图（局部）　柯九思

P133

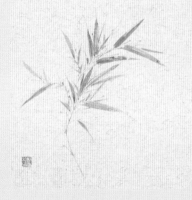

P093

扫码看教学视频

自下而上的折枝练习，难点在于多组叶片的布局及用笔的生动性，绘制时需要反复揣摩叶片的姿态、开合、藏露、繁简、疏密等。

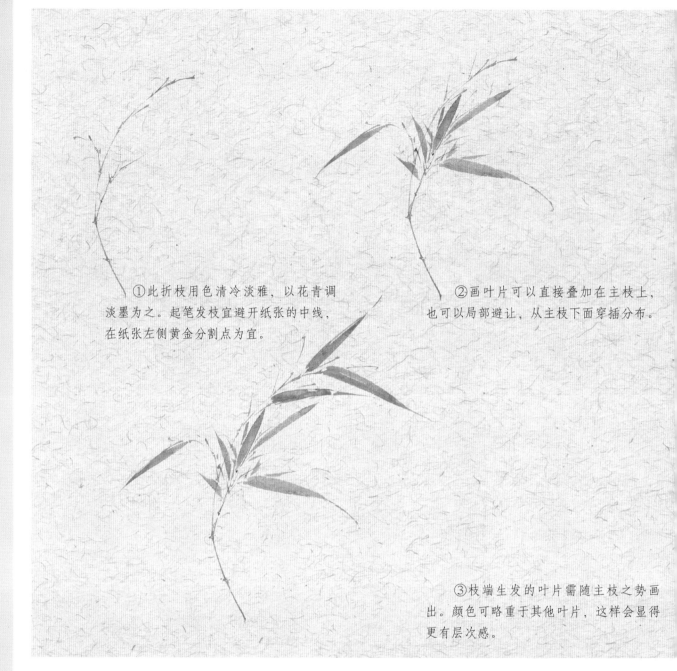

①此折枝用色清冷淡雅，以花青调淡墨为之。起笔发枝宜避开纸张的中线，在纸张左侧黄金分割点为宜。

②画叶片可以直接叠加在主枝上，也可以局部避让，从主枝下面穿插分布。

③枝端生发的叶片需随主枝之势画出。颜色可略重于其他叶片，这样会显得更有层次感。

出梢式

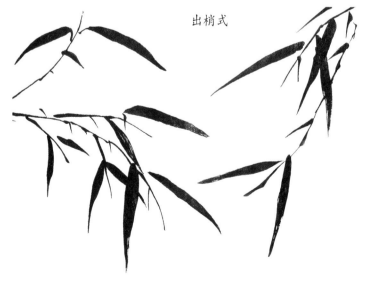

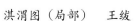

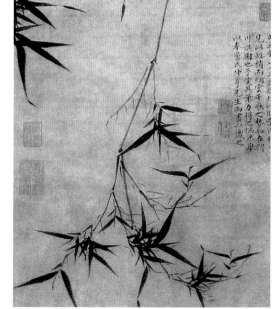

淇渭图（局部）　王绂

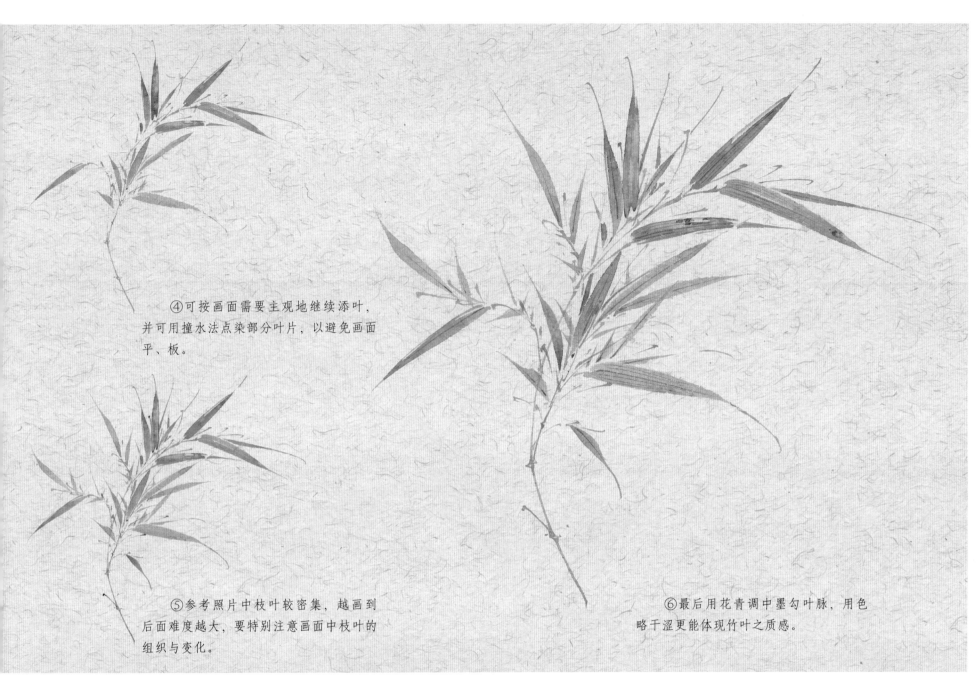

④可按画面需要主观地继续添叶，并可用撞水法点染部分叶片，以避免画面平、板。

⑤参考照片中枝叶较密集，越画到后面难度越大，要特别注意画面中枝叶的组织与变化。

⑥最后用花青调中墨勾叶脉，用色略干涩更能体现竹叶之质感。

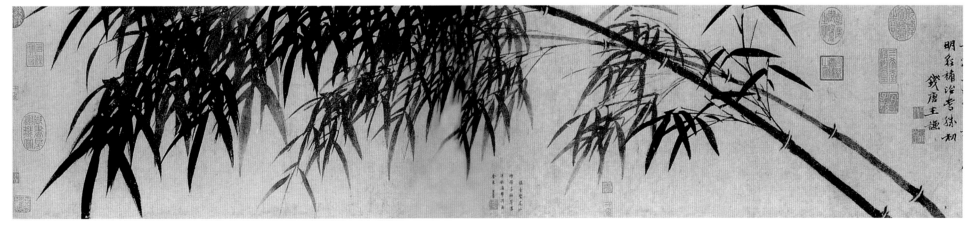

风雨竹图（局部） 顾安

此图为画家暮年墨竹名作。以浓淡墨笔画大叶竹两竿，枝干斜覆，竹叶下垂，表现了风雨中竹叶挂满雨水、纵横披离、摇曳多姿的自然形态。画面潇洒苍润、墨气浓重，构图严谨自然，用笔劲挺有骨，悉尽笔墨之能事，清润之气扑面而来。

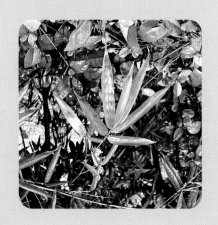

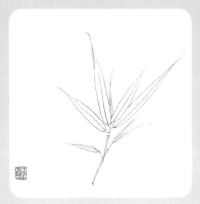

P135

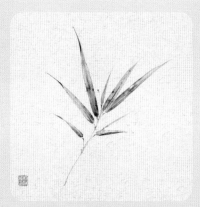

P094

扫码看教学视频

纯墨色的画面容易出现平板单一的问题，用"墨之五色"造境是此节的难点。

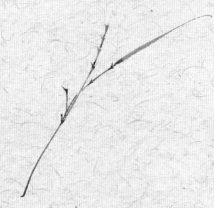

①用狼毫小楷笔蘸取淡墨发枝，要注意起笔时微妙的捻管动作。

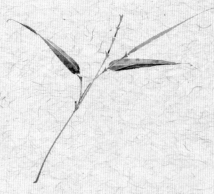

②左右叶片的姿态要有变化，颜色正面浅、反面深。

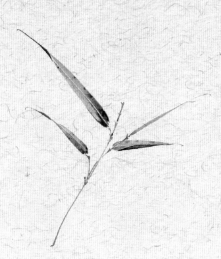

③部分叶片可用接染法体现其层次，并可趁湿点染叶斑。

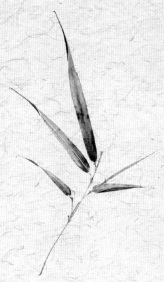

④叶片正面可以用两笔拼接成型，中间可留水线表示叶脉。也可趁将干未干之时用浓墨勾叶脉，更显氤氲之妙。

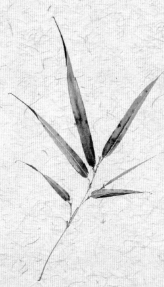

⑤用相同的方法画出辅叶，叶尖出锋要干净利落。

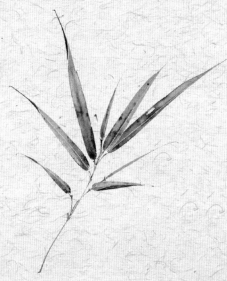

⑥添加辅叶，力求画面生动自然而兼具画理。

①大胆地强化竹枝动势，力求画之奇变。

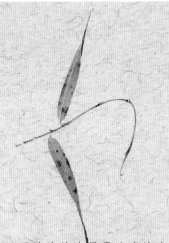

②上、下叶片的布局需注意姿态、角度、长短的变化。

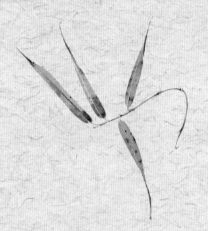

③添叶要注意疏密关系的处理，可间以接染、撞色等技法丰富画面。

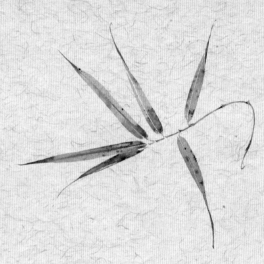

④叶梢处可趁底色未干时撞入浓墨并勾画主叶脉，以提升竹枝的锐气。

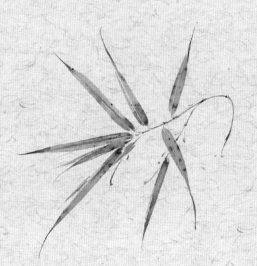

⑤继续添叶，要注意强化叶片动势以及叶尖的微妙变化。

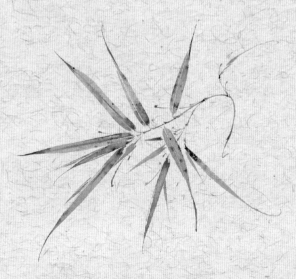

⑥用轻松的笔意添辅枝及辅叶，使竹枝与竹叶形成环抱之势。

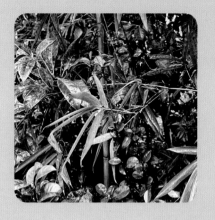

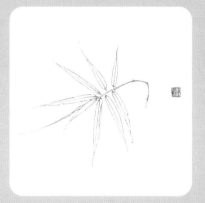

P137

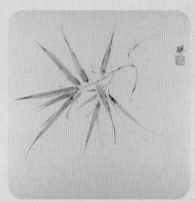

P095

扫码看教学视频

对常见题材的处理不能一味沿袭古法，否则画面内容和表现形式会显得千篇一律、陈陈相因。

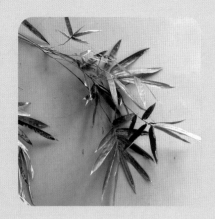

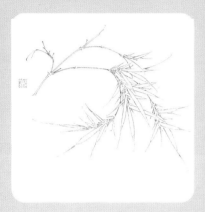

P139

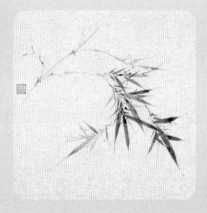

P096

扫码看教学视频

墨竹寓意着君子的淡泊、清高、正直，相传画墨竹始于唐代画家吴道子。此章节的难点在于用笔的力度与画面的疏密、节奏及墨色的浓淡变化。

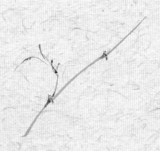

①取狼毫小楷笔调适量淡墨，取向右上的势布局主枝，辅以小枝向左翻转，使其产生视觉上的拉力。

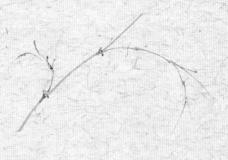

②向右添加辅枝，取下挂式，强化竹枝的布局、走势。

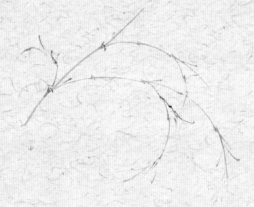

③再添稍长辅枝加强竹枝向右下的回转之势。

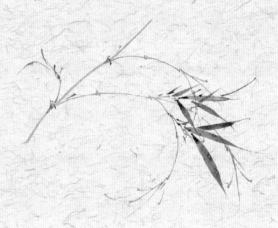

④调稍浓的墨铺出第一组竹叶，注意叶片的位置、大小、长短的变化。

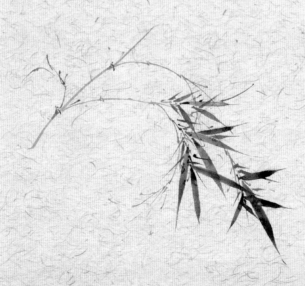

⑤顺势向右下方铺出两组浓叶，注意大叶与小叶之间的穿插要生动合理。

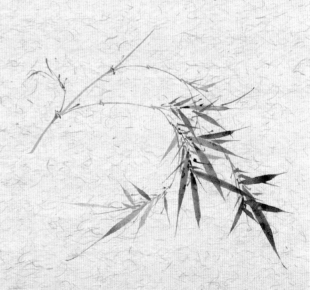

⑥添加辅叶，强化竹枝向左下方的回转之势，此组叶片用墨宜淡。

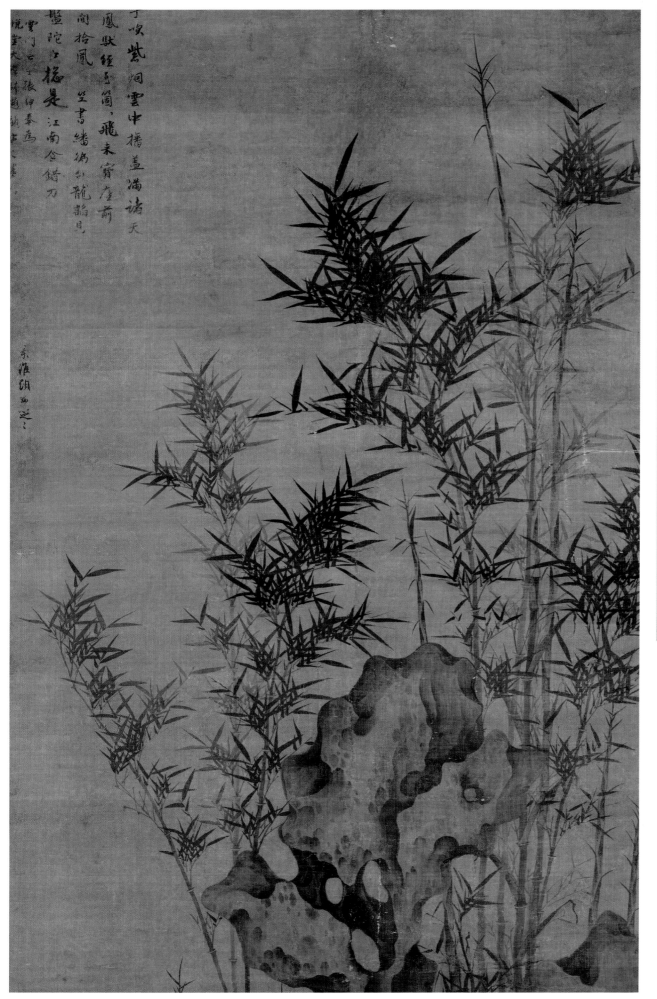

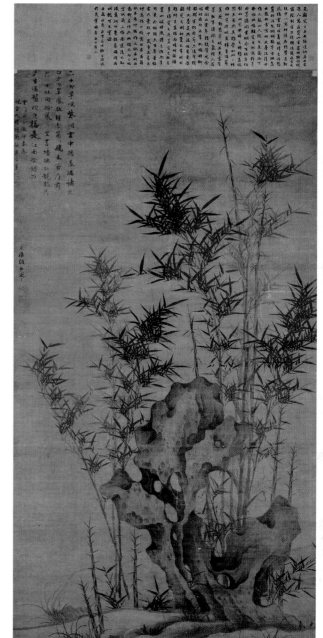

幽篁秀石图轴　顾安　绢本
纵 184 厘米　横 102 厘米
故宫博物院藏

　　顾安（1289～1365后），元代画家。字定之，
号迂讷居士，淮东人，家昆山（今属江苏）。官泉州
路行枢密院判官。擅画墨竹，喜作风竹新篁，运笔遒
劲挺秀。用墨润泽焕烂，于李衎、柯九思外，自成一家。
亦工行、楷书。

　　图中几竿修竹挺立，地面新篁丛生，磐石苍翠点
点。作者以淡墨写出竹竿，以浓墨撇写出竹叶，布局
疏密有致，结构紧密严谨。整幅画面浓淡相宜，层次
井然，有李衎的风范。此图也是顾安作品中少见的晴
竹，笔法细腻，清雅趣浓。

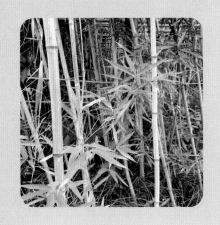

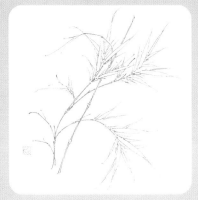

P141

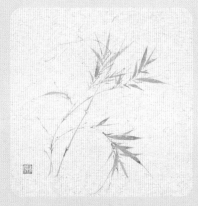

P097

扫码看教学视频

朱笔画竹，始于宋代苏轼，朱竹寓意竹报平安、招财纳吉。画朱竹的难点是在用色上不宜太过艳俗。

①古人喜用朱砂直接画竹，这里用朱磦加少许赭石调出略显沉稳的朱色。发枝如写行楷，主干定势，一直一曲，运笔提按需依竹枝的结构严谨地画出，辅枝可处理得疏松些，需显外放流转之气。

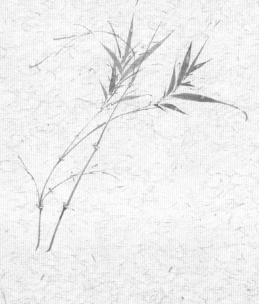

②取上仰之势撇末梢之竹叶，注意两组竹叶的开合、姿态及主次关系。

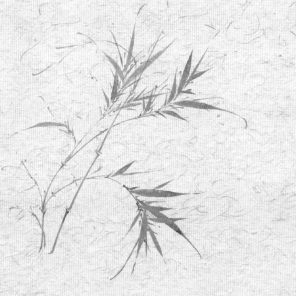

③添画右下方一组竹叶以加强竹枝在风中的回转之势，此组竹叶是画面的重心，颜色略重，起到均衡、稳定画面的作用。

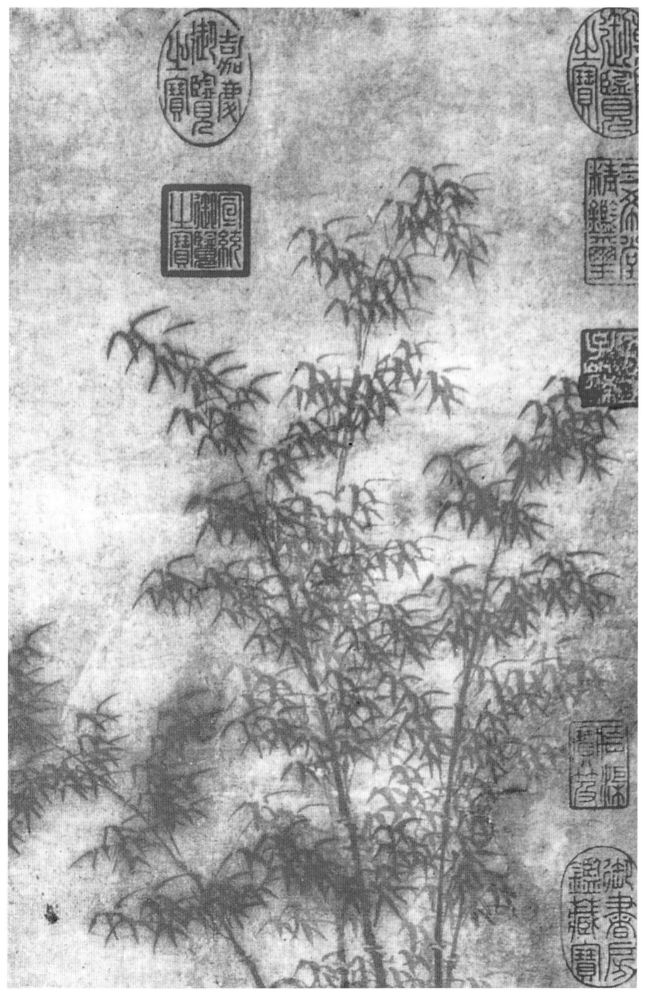

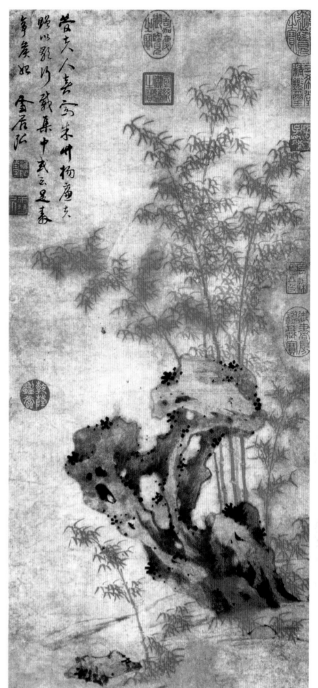

殊竹图　孙克弘　纸本
纵 61.7 厘米　横 29.9 厘米
台北故宫博物院藏

孙克弘（1532～1611），明代书画家、藏书家。字允执，号雪居。生性巧慧，声音洪亮，喜交友，陈继儒谓其"好客之癖，闻于江东，履綦如云，谈笑生风，坐上酒尊，老而不空"。其所居四壁皆画苍松老柏、崩浪流泉。

历代以朱砂写竹并不多见，此幅朱竹在色彩和构图上都可谓匠心独运，竹之妍艳与石之清冷沉郁形成对比，在空间上产生一种幽深的意境。

P143

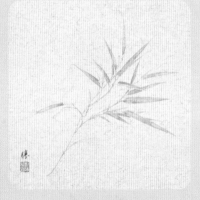

P098

扫码看教学视频

古人讲虚实和疏密，大多是谈一些原则性的东西，比较笼统。学员要掌握虚实、疏密的奥秘唯有多写生，才能找到更多突破口。

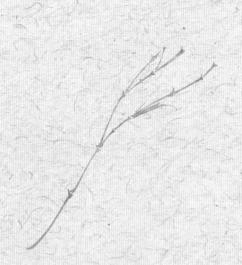

①用赭石调少许淡墨勾画出竹枝的基本姿态，注意分枝要有主次变化。

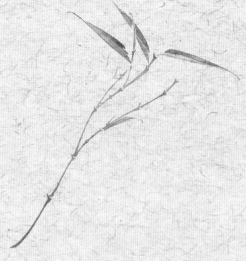

②画叶片正面时赭色稍多，画叶片反面部分用色宜淡，亦可调入少许三绿加以区分。

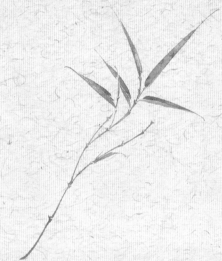

③主叶的布置要顺应竹枝的走势，运笔需劲挺有力，叶梢处可撞入少许三绿，使其与赭墨相融，使色彩含蓄而富有变化。

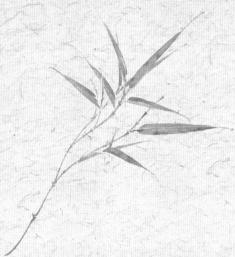

④第二组枝叶与第一组枝叶形成半合围状，强化了竹枝的动势。

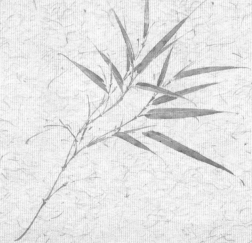

⑤在右下方反向牵出一小组枝叶产生向后的拉力，起到均衡画面的效果。

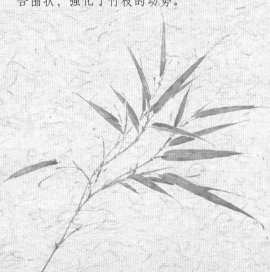

⑥枝为线，叶为面。疏密无非就是线与面交叉排列的问题，运笔用线有疏密，整体视觉感就好。

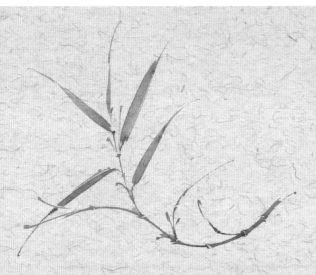

①用赭墨发枝，可对客观物象进行夸张处理，枝叶的气息要连贯。

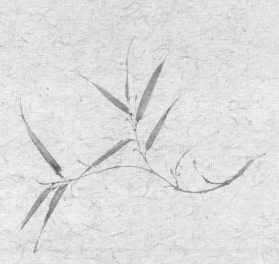

②以主枝与辅枝两组枝叶布势。

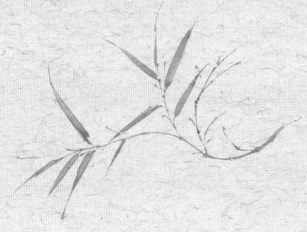

③分别向左下方及右上方延伸两组枝叶，竹叶排列需既独立自生又相辅相成。

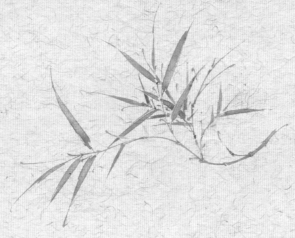

④用略深的赭墨色主观地添加叶片，丰富右边一组枝叶。

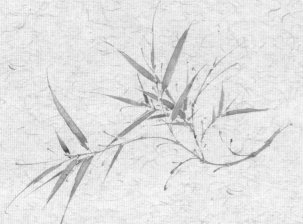

⑤统筹全局，微调左边一组的枝叶，以达到最佳的疏密对比状态。

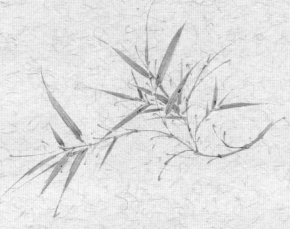

⑥用浓赭墨勾叶脉并点染叶斑，使画面完整而富有微妙的节奏变化。

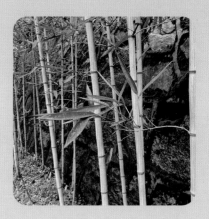

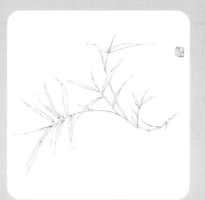

P145

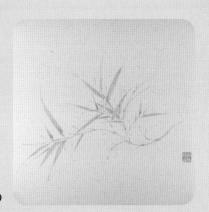

P099

扫码看教学视频

写生时对竹枝疏密交叉的处理，既要不呆板又要有变化，要实中求虚，又要虚中求实。实而不闷，乃见空灵。疏密适宜，绘事乃成。

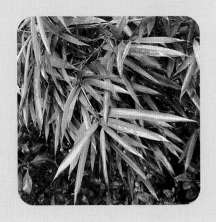

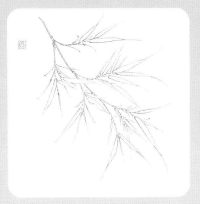

P147

P100

扫码看教学视频

不同的场景有不同的气氛与意境，雨竹亦具有其刚韧坚挺的一面。此节的难点在于恰当地掌握水、色相融时对竹枝形态虚实变化的处理。

①先用羊毫大楷笔蘸清水对纸张进行局部刷湿。再用狼毫小楷笔调花青、藤黄和少许三绿自左上向右下勾画出主枝，要注意主枝的走势。

②撇出左右两组枝叶，注意区分枝叶的大小和数量。

③第三组枝叶顺势上扬。运笔中色与水部分相融或相斥，形成虚实相生的画面效果。

④竹梢的枝叶可略实，与左上出枝相呼应。想象一下，雨珠穿林打叶，溅玉飞珠，光影如幻之景，此境可涤心。

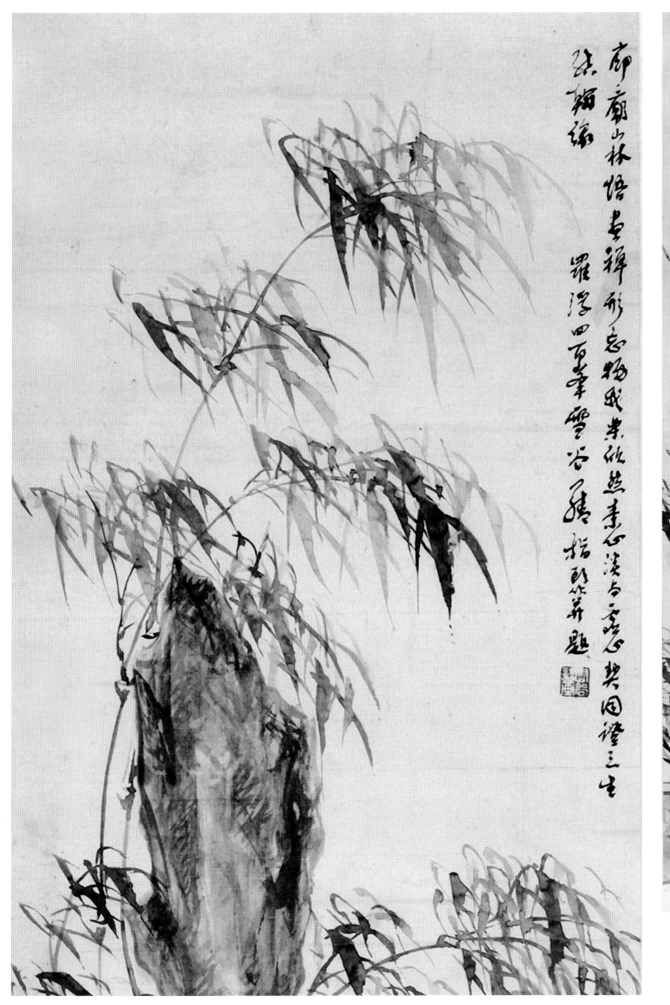

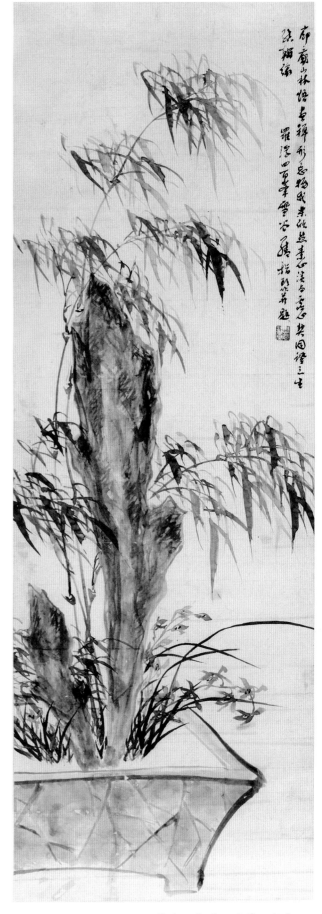

竹兰石盆图　罗聘　纸本
纵 140.7 厘米　横 47.5 厘米
（美）弗利尔美术馆藏

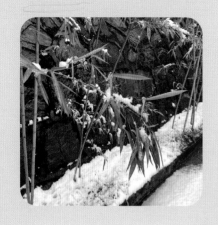

P149

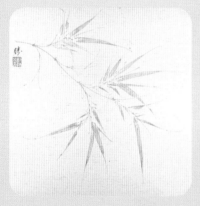

P101

扫码看教学视频

雪竹有节，代表着一种顽强的精神，因此在表现雪竹的时候笔力尤需劲挺。枝虽细，但弹性要足，用笔是此节的难点，要反复练习。

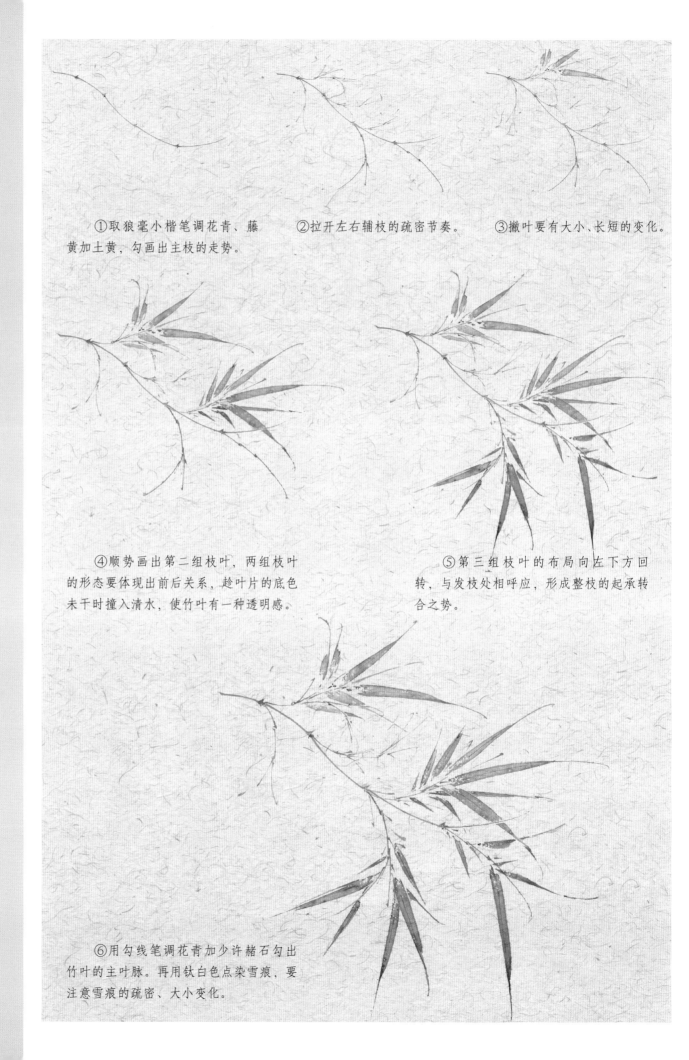

①取狼毫小楷笔调花青、藤黄加土黄，勾画出主枝的走势。

②拉开左右辅枝的疏密节奏。

③撇叶要有大小、长短的变化。

④顺势画出第二组枝叶，两组枝叶的形态要体现出前后关系，趁叶片的底色未干时撞入清水，使竹叶有一种透明感。

⑤第三组枝叶的布局向左下方回转，与发枝处相呼应，形成整枝的起承转合之势。

⑥用勾线笔调花青加少许赭石勾出竹叶的主叶脉。再用钛白色点染雪痕，要注意雪痕的疏密、大小变化。

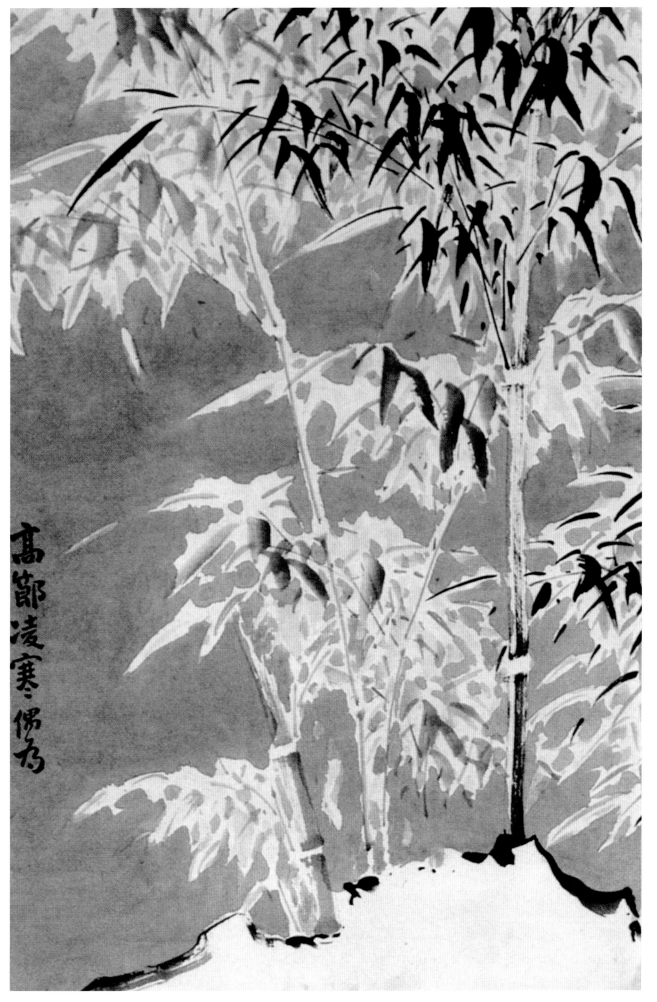

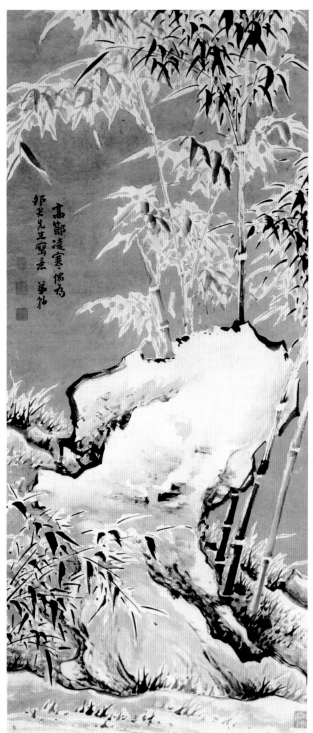

雪景竹石图（局部）　高凤翰　纸本
纵 139.1 厘米　横 61.6 厘米
故宫博物院藏

　　高凤翰（1683～1749），清代画家。字西园，
号南村、南阜、云阜、南阜居士、石道人、丁巳残人、
天禄外史、檗琴翁、息园叟、后尚左生等，山东胶州（今
胶县）人。55 岁时因右臂病废，书画篆刻乃以左手为
之，毅力惊人。作品拙中得势，苍劲老辣。爱砚成癖，
藏砚多至千余方，自刻砚铭 165 方。为“扬州八怪”
之一。

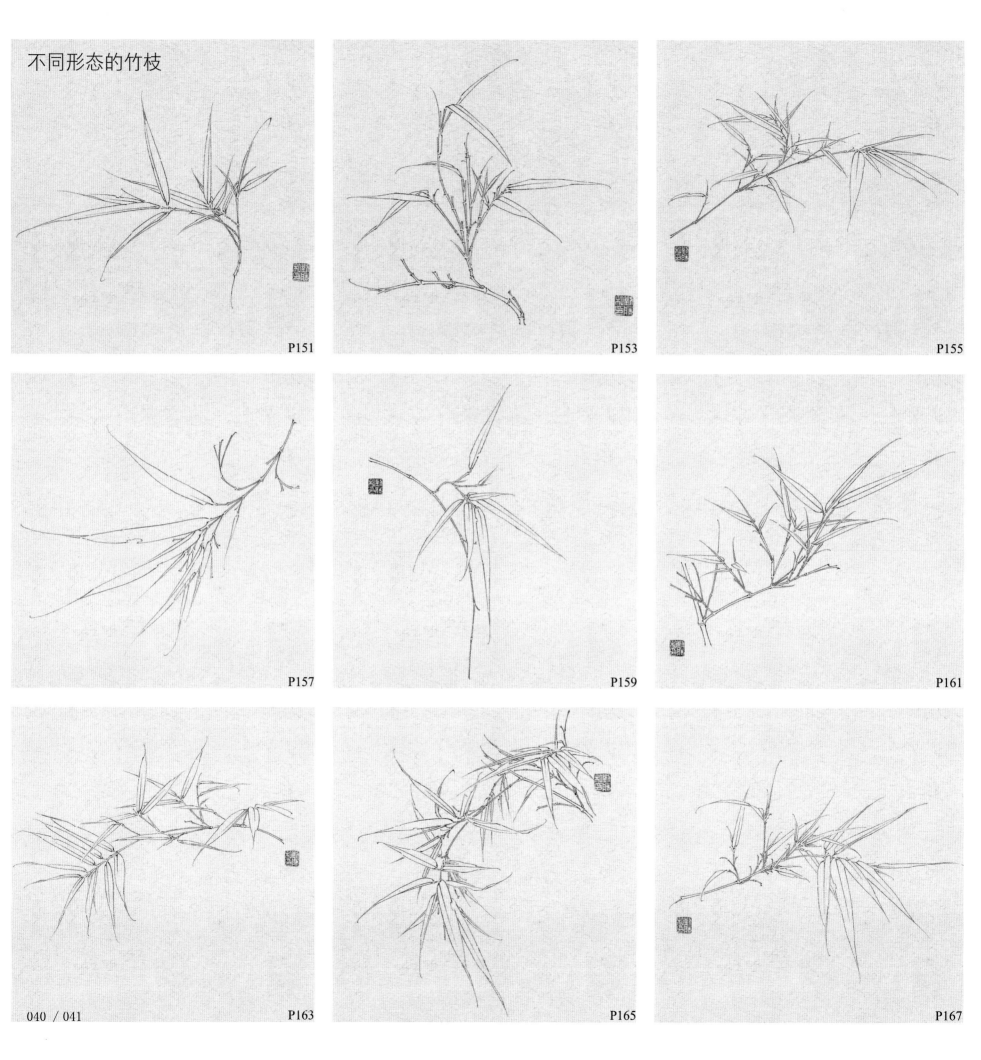

不同形态的竹枝

P151

P153

P155

P157

P159

P161

P163

P165

P167

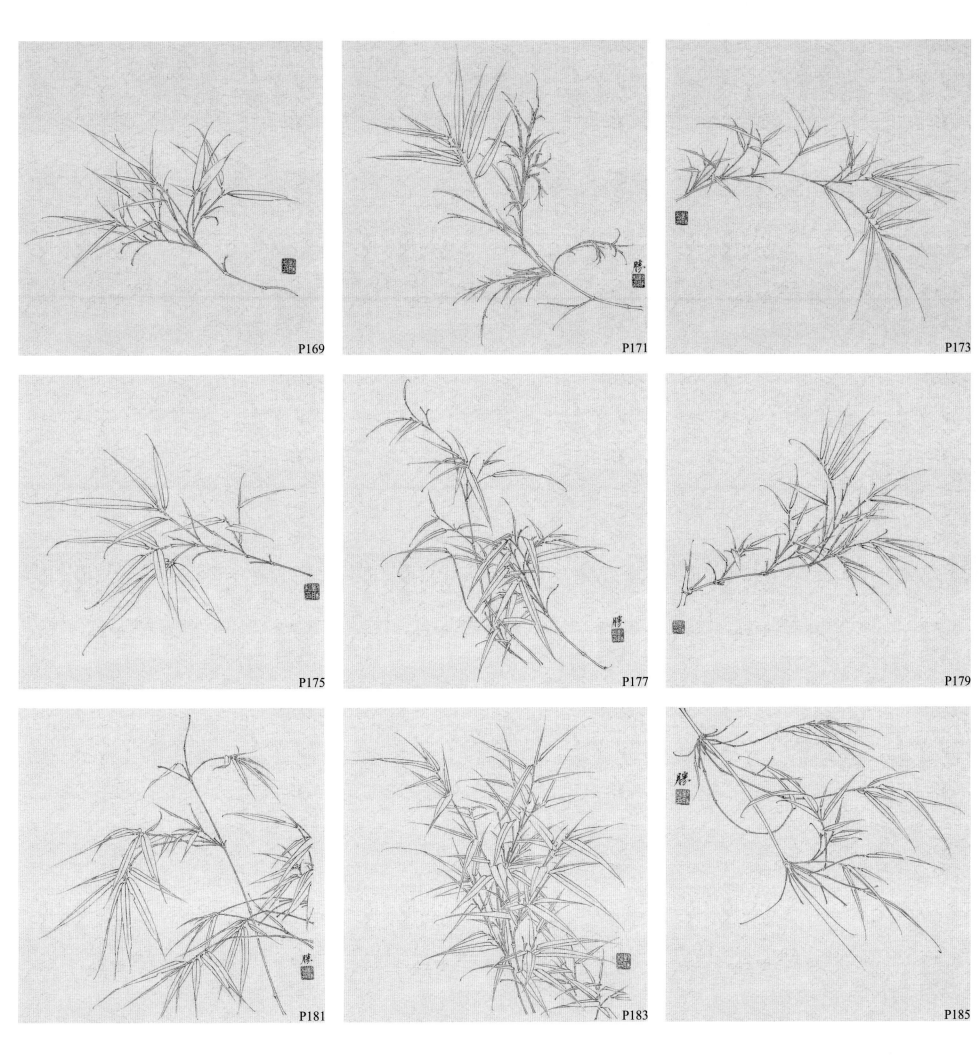

P169

P171

P173

P175

P177

P179

P181

P183

P185

【竹竿画法】

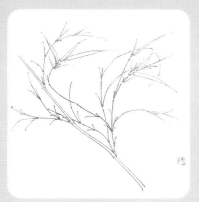

P187

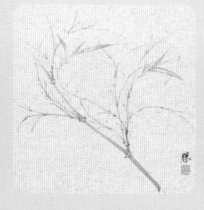

P102

扫码看教学视频

　　画竹竿的要点和难点在竿节的处理，节点的弯转与上、下枝的衔接。

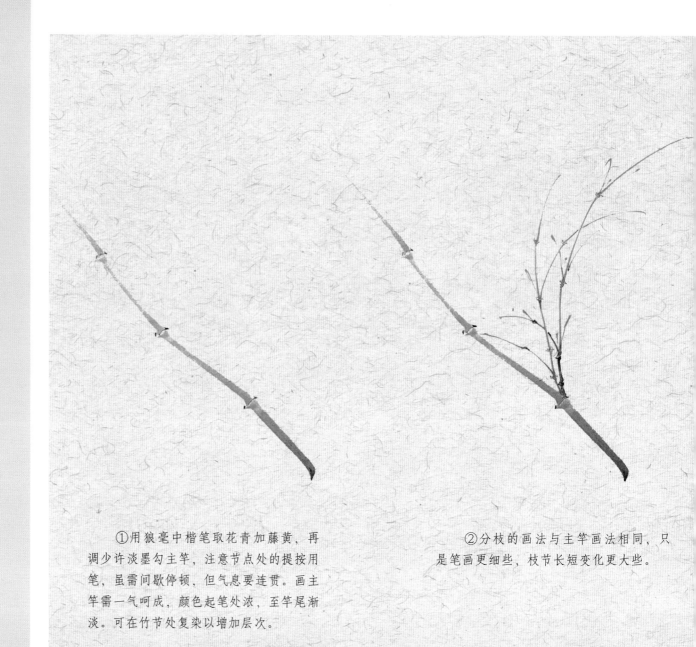

　　①用狼毫中楷笔取花青加藤黄，再调少许淡墨勾主竿，注意节点处的提按用笔，虽需间歇停顿，但气息要连贯。画主竿需一气呵成，颜色起笔处浓，至竿尾渐淡。可在竹节处复染以增加层次。

　　②分枝的画法与主竿画法相同，只是笔画更细些，枝节长短变化更大些。

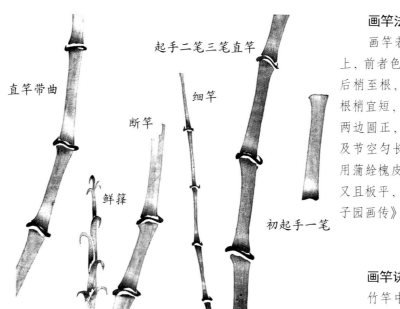

直竿带曲

断竿

鲜箨

起手二笔三笔直竿

细竿

初起手一笔

画竿法

　　画竿若只画一二竿，则墨色且得从便，若三竿之上，前者色浓，后者渐淡。若一色则不能分别前后矣。后梢至根，虽一节节画下，要笔意贯穿，全竿留节，根梢宜短、中渐放长。每竿须要墨色匀停，行笔平直，两边圆正，若臃肿偏邪，墨色不匀，间有粗细枯浓，及节空匀长匀短，皆竹法所忌，断不可犯。颇见世俗用蒲绘槐皮，或叠纸濡墨画竿，无问根梢，一样粗细，又且板平，全无圆意，但堪发笑，不宜仿效。——《芥子园画传》

画竿诀

　　竹竿中长上下短，只须弯节不弯竿。竿竿点节休排比，浓淡阴阳细审观。——《芥子园画传》

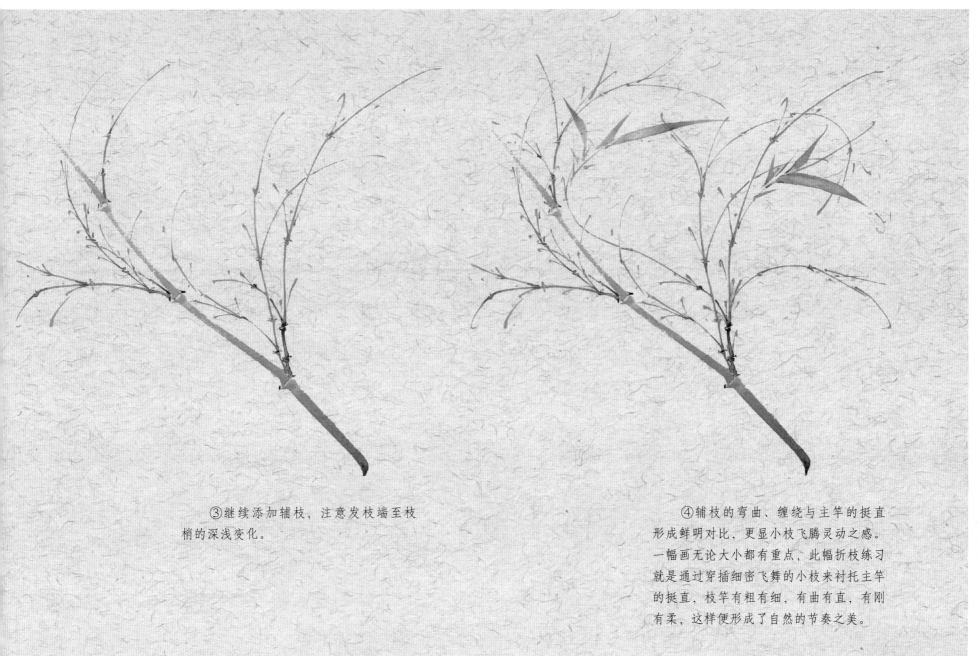

③继续添加辅枝，注意发枝端至枝梢的深浅变化。

④辅枝的弯曲、缠绕与主竿的挺直形成鲜明对比，更显小枝飞腾灵动之感。一幅画无论大小都有重点，此幅折枝练习就是通过穿插细密飞舞的小枝来衬托主竿的挺直，枝竿有粗有细，有曲有直，有刚有柔，这样便形成了自然的节奏之美。

画节法

立竿既定，画节为最难。上一节要覆盖下一节，下一节要承接上一节。中虽断，意要连属。上一笔两头放起，中间落下，如月少弯，则便见一竿圆浑；下一笔看上笔意趣，承接不差，自然有连属意。不可齐大，不可齐小；齐大则如旋环，齐小则如墨板。不可太弯，不可太远；太弯则如骨节，太远则不相连属，无复生意矣。

——《芥子园画传》

节点乙字上抱

节点八字下抱

点节诀

竿成先点节，浓墨要分明。偃仰须圆活，枝从节上生。——《芥子园画传》

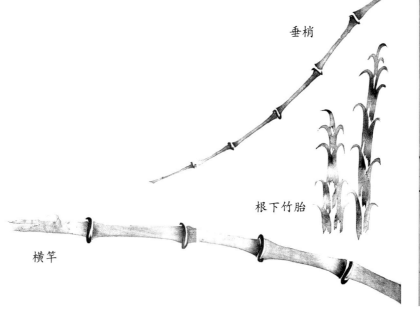

垂梢

根下竹胎

横竿

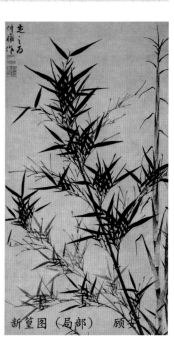

新篁图（局部）顾安

徐熙，生卒年不详，五代南唐画家。金陵（今江苏南京）人，一作钟陵（今江西进贤西北）人。擅画江湖间汀花、野竹、水鸟、鱼虫、蔬果，常游于山林园圃间，观察动植物情状，蔬菜茎苗皆入图画。

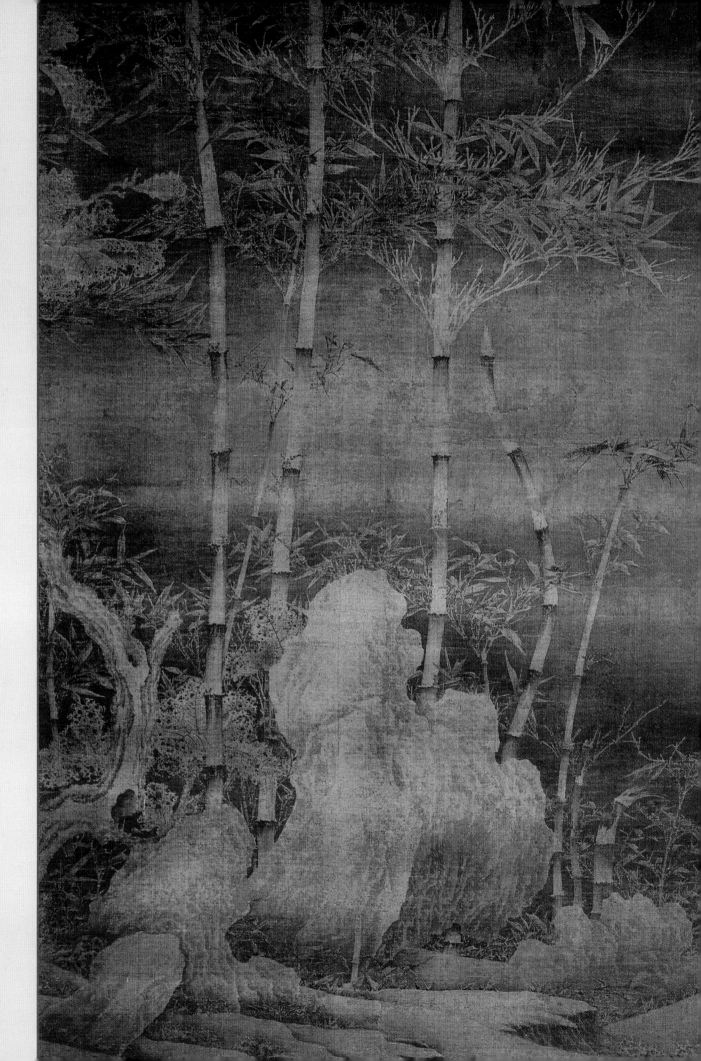

雪竹图　徐熙　绢本
纵 151.1 厘米　横 99.2 厘米
上海博物馆藏

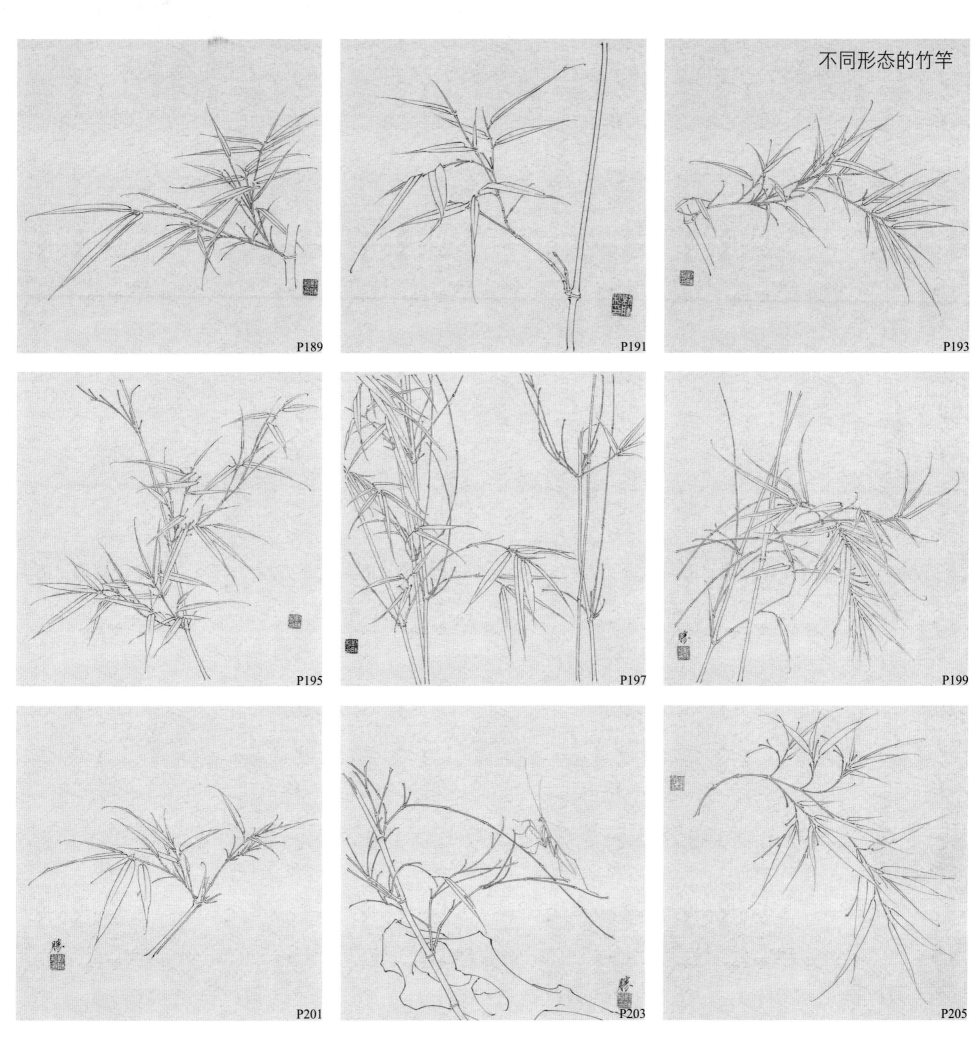

P189

P191

P193

P195

P197

P199

P201

P203

P205

【竹根画法】

P207

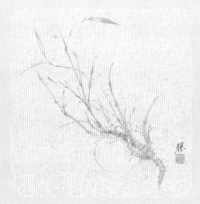

P103

扫码看教学视频

　　竹根为竹子细长的地下茎，一般呈鞭状。根节的侧面生着芽，有的发育成笋，继而生长成新竹，竹根在地表的前半段可入画。画竹根的难点在于短节与小枝的穿插关系。

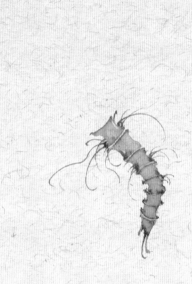

①用藤黄调赭石从竹根的下端起笔画出竹根，根节处趁湿用赭墨勾染。

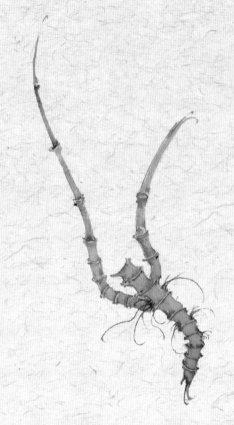

②同法依次勾画两边生发出的侧根。需注意根的生长特点，发端处粗短，往上延伸，渐长渐细。

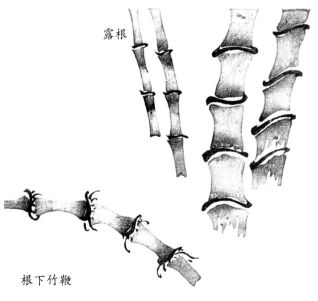

露根

根下竹鞭

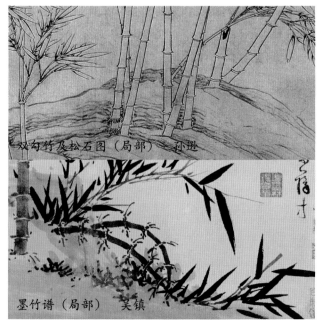

双勾竹及松石图（局部）　孙逊

墨竹谱（局部）　吴镇

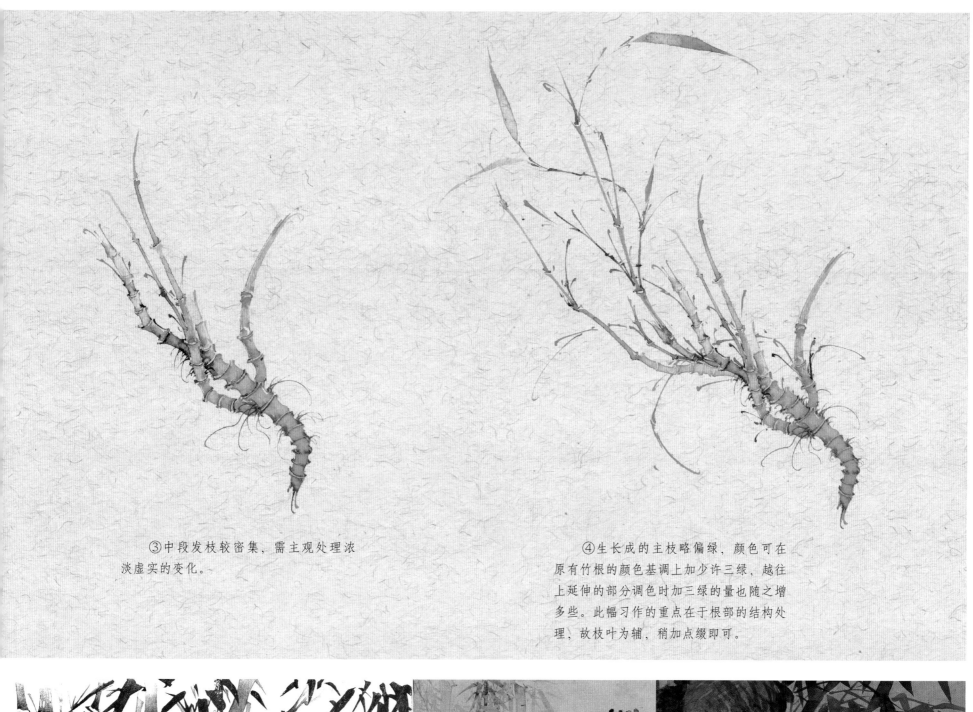

③中段发枝较密集，需主观处理浓淡虚实的变化。

④生长成的主枝略偏绿，颜色可在原有竹根的颜色基调上加少许三绿，越往上延伸的部分调色时加三绿的量也随之增多些。此幅习作的重点在于根部的结构处理，故枝叶为辅，稍加点缀即可。

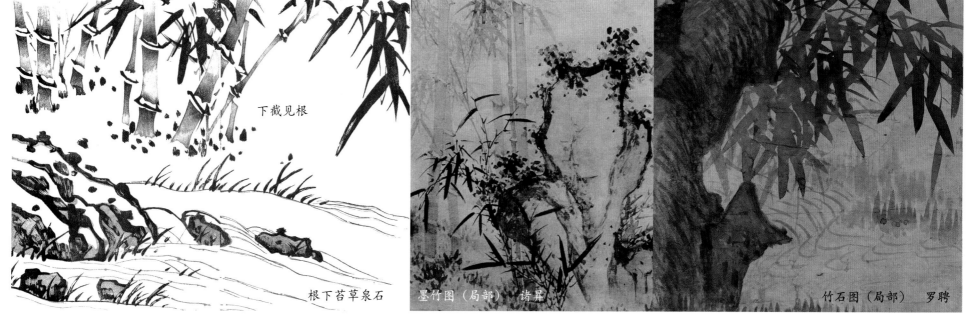

下截见根

根下苔草泉石

墨竹图（局部）诸昇

竹石图（局部）罗聘

〖竹笋画法〗

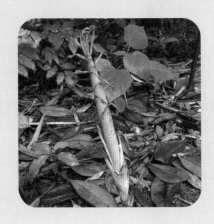

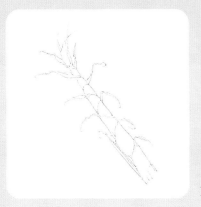

P209

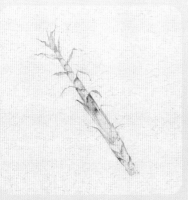

P104

扫码看教学视频

笋是竹子的嫩芽，其形状是一节一节的，生长速度很快，故有节节高升的寓意。本节的难点是对笋衣层层包裹的结构的处理及没骨法中撞色技法的把握。

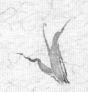

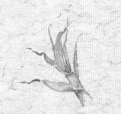

①用花青加藤黄调赭石画笋尖，并趁湿撞入钛白色和略淡的三绿色。

②依次叠加笋尖嫩芽，注意其宽窄、长短的形态变化。

③笋衣为环抱状层层包裹，刻画时要有空间意识。

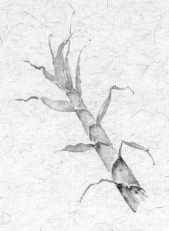

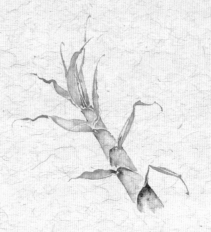

④刻画的顺序由上至下，这样更容易表现笔触叠加的前后关系。

⑤顺势往下勾画，其形态逐渐拉长，笋衣尖端颜色比较重，可局部点染赭墨色。

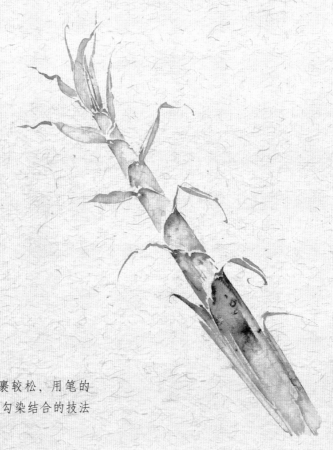

⑥竹笋根部笋衣包裹较松，用笔的变化也应丰富些，可运用勾染结合的技法以写意的笔法画出。

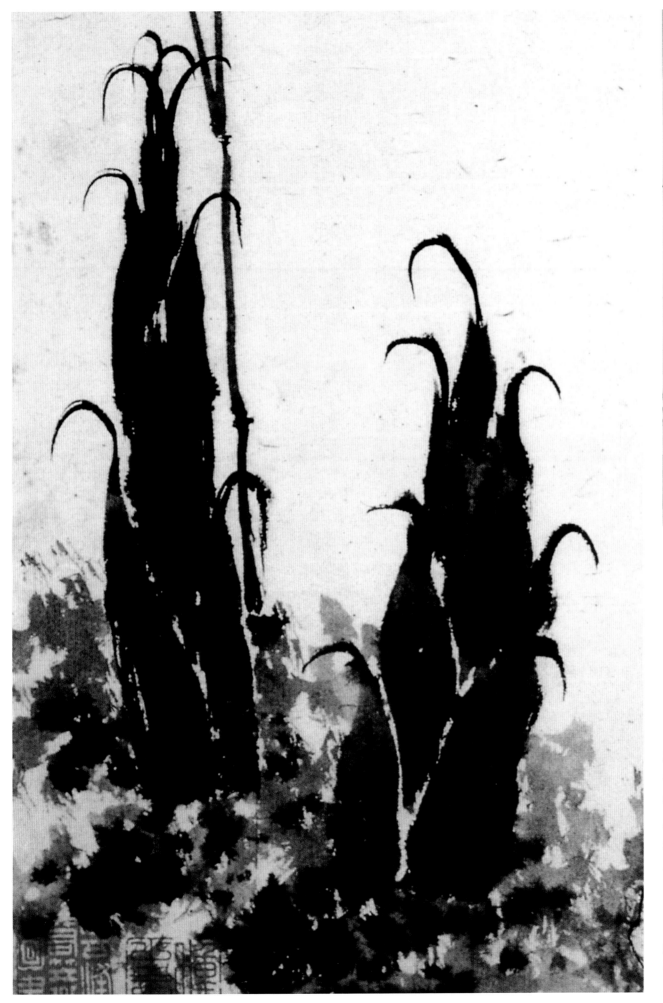

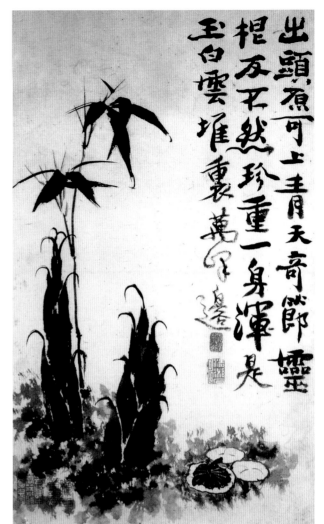

出頭原可上青月天奇節靈
棍反不然珍重一身渾是
玉白雲堆重裏萬□□

笋竹图 石涛 纸本
纵 51.9 厘米 横 32.4 厘米
天津艺术博物馆藏

石涛（1642～1708），清初画家。原姓朱，名
若极，小字阿长，别号很多，如大涤子、清湘老人、
苦瓜和尚、瞎尊者，法号有元济、原济等。广西桂林人，
祖籍安徽凤阳。明靖江王朱亨嘉之子。与弘仁、髡残、
朱耷合称"清初四僧"。石涛是中国绘画史上一位十
分重要的人物，他既是绘画实践的探索者、革新者，
又是艺术理论家。

此画写二枝竹笋破土而出，一旁的新篁已生枝叶。
画面枯湿浓淡兼施并用，将地被的潮湿起伏、竹笋的
新鲜蓬勃以及新篁的翠叶、细枝刻画得十分传神，写
意手法高妙。

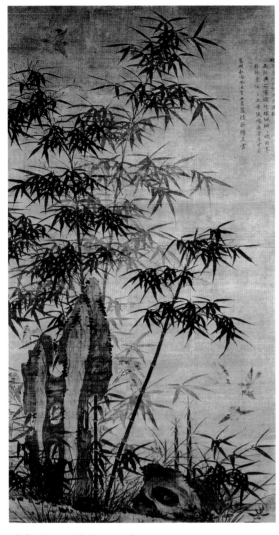

竹雀图　吕端俊　绢本
纵 153.2 厘米　横 84 厘米
故宫博物院藏

画面中竹竿粗壮挺拔，竹叶茂密成荫、一
群麻雀或飞、或栖、或鸣、或食、活动于丛竹
中，为竹林增添生气。此图画法严谨、形象生
动，以墨色的浓淡变化，突出空间上的幽深感、
意境空蒙。

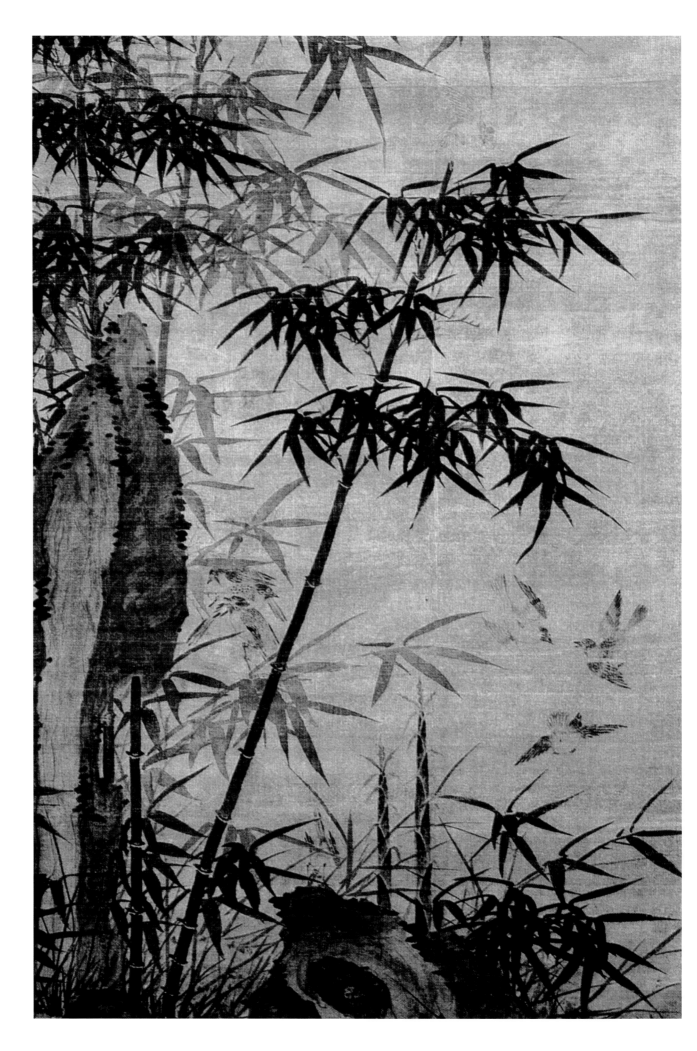

竹 之 小 品

位置法

墨竹位置，干、节、枝、叶四者，若不由规矩，徒费工夫，终不能成画。凡濡墨有深浅，下笔有重轻，逆顺往来，须知去就；浓淡粗细，便见荣枯。生枝布叶，须相照应。山谷云：生枝不应节，乱叶无所归。须笔笔有生意，面面得自然。四面团栾，枝叶活动，方为成竹。然古今作者虽多，得其门者或寡，不失之于简略，则失之于繁杂。或根干颇佳，而枝叶谬误；或位置稍当，而向背乖方；或叶似刀截，或身如板束；粗俗狼藉，不可胜言。其间纵有稍异常流，仅能尽美，至于尽善，良恐未暇。独文湖州挺天纵之才，比生知之圣，笔如神助，妙合天成。驰骋于法度之中，逍遥于尘垢之外，从心所欲，不逾准绳。后之学者，勿陷于俗恶，知所当务焉。

——《芥子园画传》

【 绿 筠 叠 翠 】

P211

P105

作品无论繁简，只要有章法即可成品。画面的气息靠章法、造型与笔墨的统一表现出来，好的作品是迹与心合的产物。

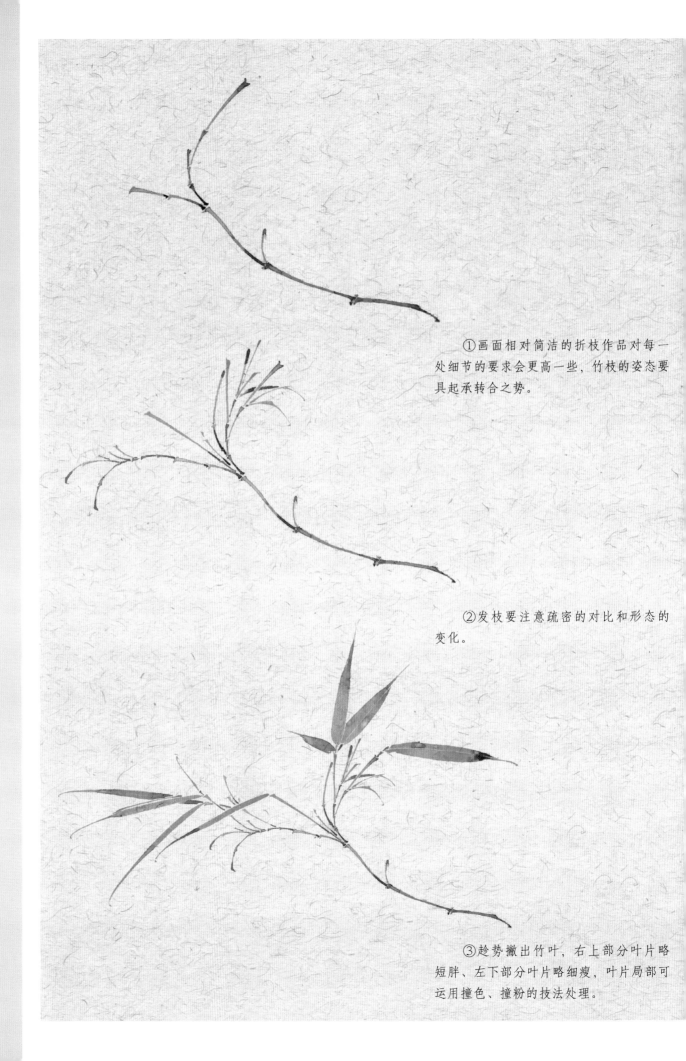

①画面相对简洁的折枝作品对每一处细节的要求会更高一些，竹枝的姿态要具起承转合之势。

②发枝要注意疏密的对比和形态的变化。

③趁势撇出竹叶，右上部分叶片略短胖、左下部分叶片略细瘦，叶片局部可运用撞色、撞粉的技法处理。

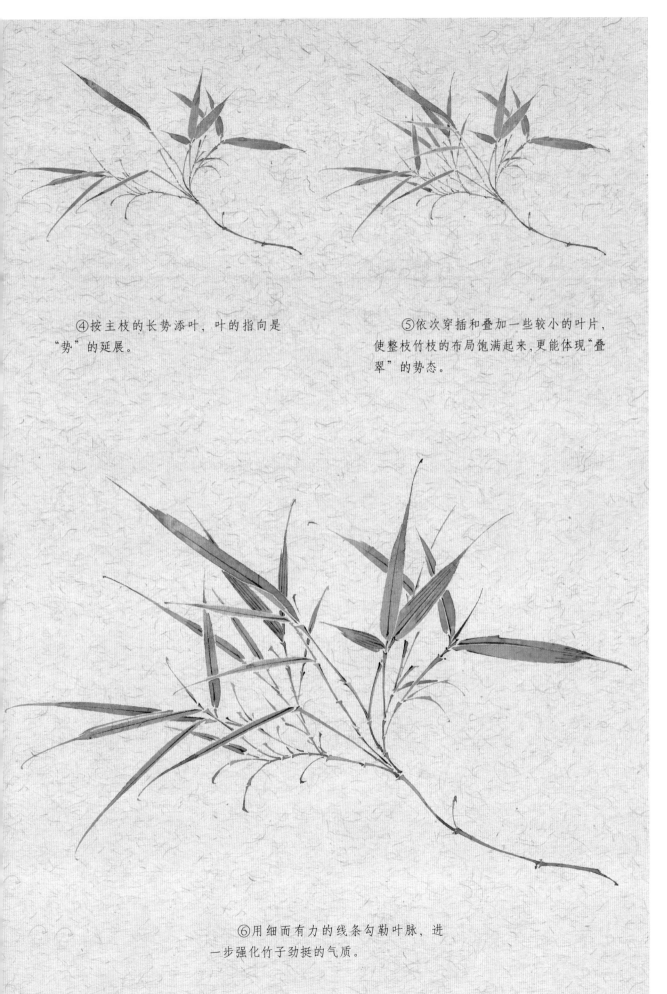

④按主枝的长势添叶，叶的指向是"势"的延展。

⑤依次穿插和叠加一些较小的叶片，使整枝竹枝的布局饱满起来，更能体现"叠翠"的势态。

⑥用细而有力的线条勾勒叶脉，进一步强化竹子劲挺的气质。

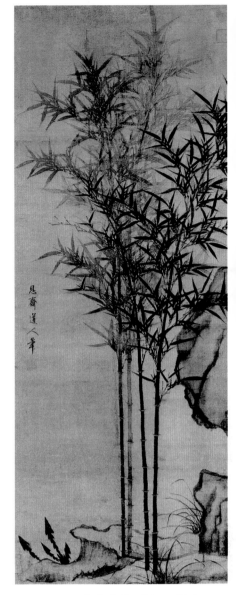

四季平安图 李衎 绢本
纵 131.4 厘米 横 51.1 厘米
台北故宫博物院藏

李衎（1244～1320），元代画家。字仲宾，号息斋道人，蓟丘（今北京）人。官至吏部尚书、集贤殿大学士。擅画墨竹，初学王庭筠，后师法文同、李颇。曾深入东南一带竹乡，观察各种竹子的形色神态，画竹更工。间作勾勒青绿设色竹，亦写古木松石。享有盛名。由于过分重视写实，高克恭评为"似而不神"。传世作品有《双钩竹石图》《修篁树石图》《墨竹图》等。

图中秀石微露一角，画中心四竿翠竹枝繁叶茂、挺拔修长。空中雾气迷蒙，清韵满卷。作者是画竹的名家，这几竿秀竹笔法清健有力，工整而又极潇洒，尤其以墨色的浓淡来表现空间的延伸和层次，以及雾涌风轻的情景，令人叹为观止。

【 浮 筠 幽 篁 】

P213

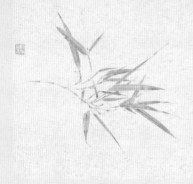

P106

创作练习需遵循由简渐繁的步骤，
要先熟练掌握相对简单的折枝布局。

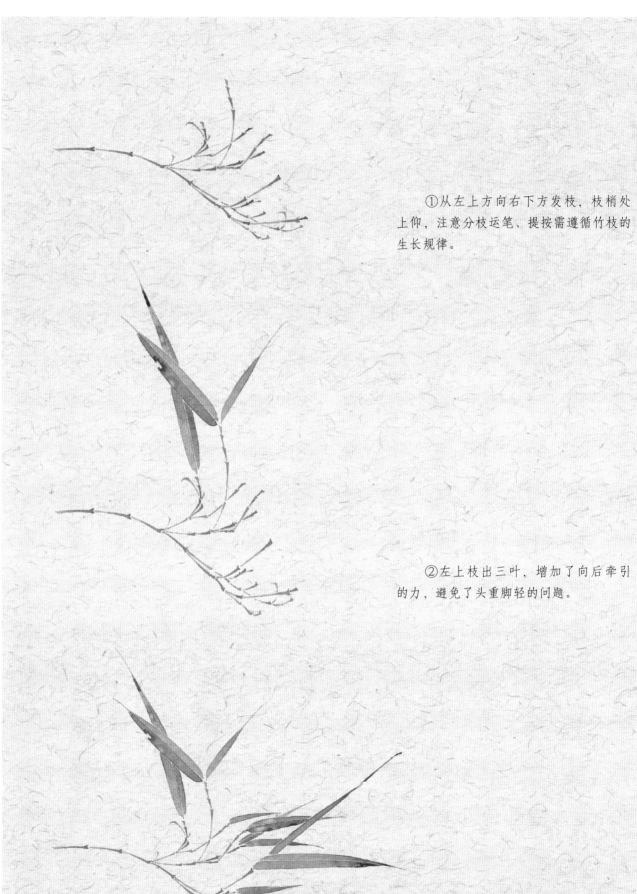

①从左上方向右下方发枝，枝梢处上仰，注意分枝运笔、提按需遵循竹枝的生长规律。

②左上枝出三叶，增加了向后牵引的力，避免了头重脚轻的问题。

③右下枝补叶，略呈水平状，体现"浮筠"之态。

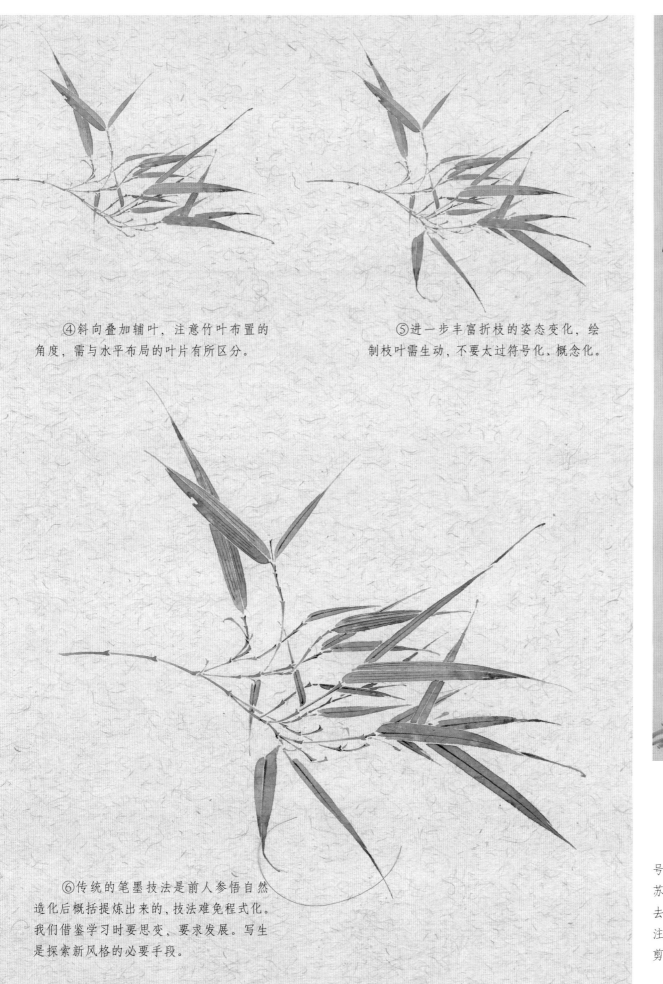

④斜向叠加辅叶，注意竹叶布置的角度，需与水平布局的叶片有所区分。

⑤进一步丰富折枝的姿态变化，绘制枝叶需生动，不要太过符号化、概念化。

⑥传统的笔墨技法是前人参悟自然造化后概括提炼出来的，技法难免程式化。我们借鉴学习时要思变，要求发展。写生是探索新风格的必要手段。

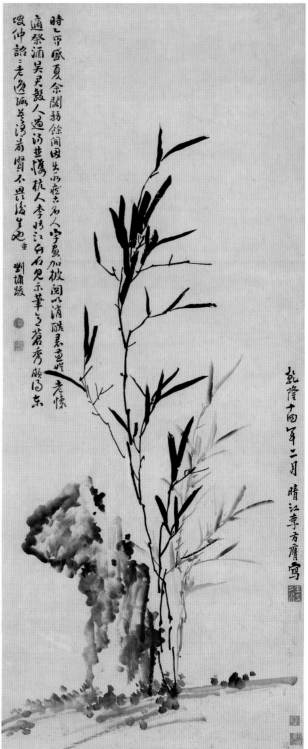

竹石图　李方膺　纸本

李方膺（1695～1755），清代诗画家，字虬仲，号晴江，别号秋池、抑园、白衣山人等，通州（今江苏南通）人。为"扬州八怪"之一。因遭诬告被罢官，去官后寓南京借园，自号借园主人。常往来扬州卖画。注重师法传统和造化，能自成一格，其画笔法苍劲，剪裁简洁，不拘形似、活泼生动。著有《梅花楼诗钞》。

【绿卿拂风】

P215

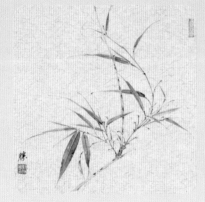

P107

师造化对画者来说是非常重要的，我们需要从自然物象中获取创作素材和灵感，通过主观感受表现自然物象。

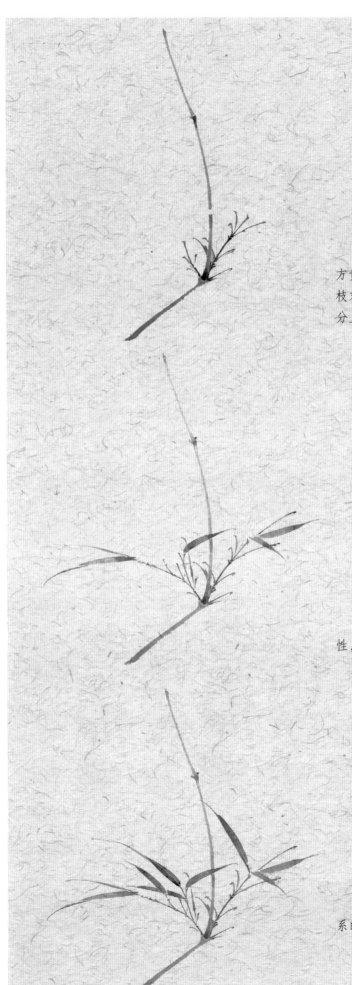

①用淡墨调少许花青色从画面左下方黄金分割点出枝，逐渐向右上运笔，竹枝末端处略回转，枝节处用撞色的技法区分上下节。

②主竿下端出两枝，用笔要有书写性，布局左低右高。

③顺主竿的走势添叶，注意主次关系的处理。

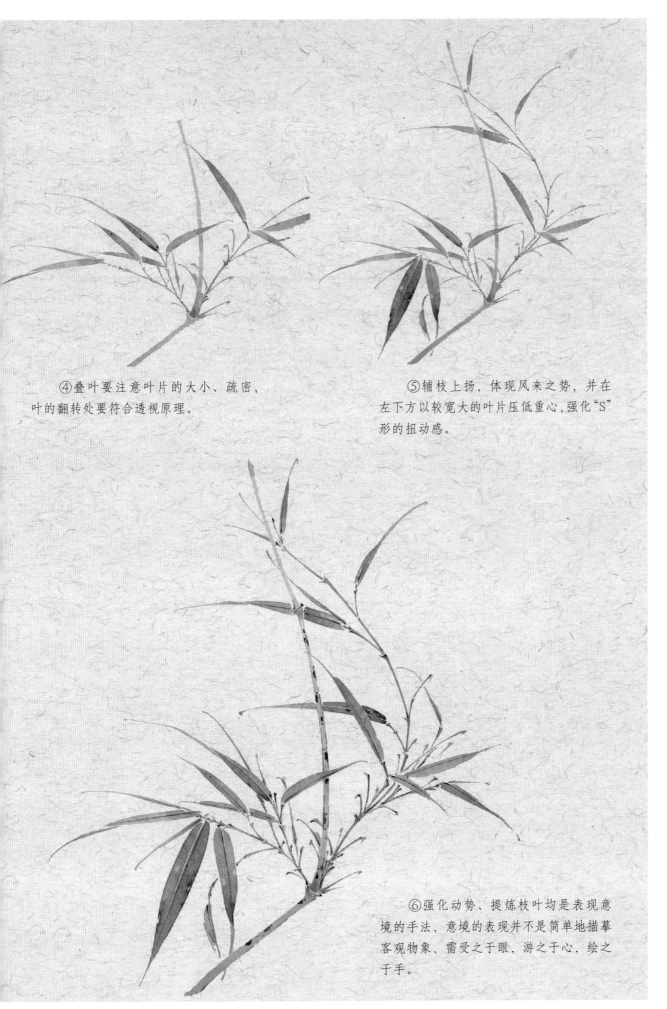

④叠叶要注意叶片的大小、疏密，叶的翻转处要符合透视原理。

⑤辅枝上扬，体现风来之势，并在左下方以较宽大的叶片压低重心，强化"S"形的扭动感。

⑥强化动势、提炼枝叶均是表现意境的手法，意境的表现并不是简单地描摹客观物象，需受之于眼，游之于心，绘之于手。

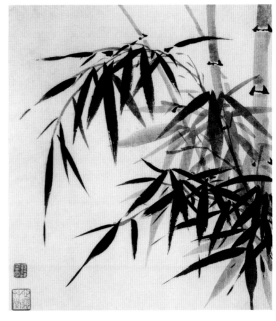

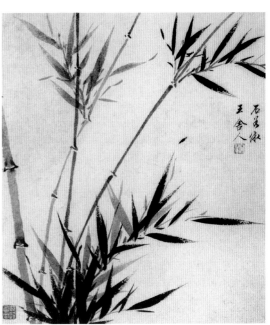

墨竹图　王翚　纸本
纵 22.5 厘米
上海博物馆藏

王翚（1632～1717），清初画家。字石谷，号耕烟山人、乌目山人、清晖主人，常熟（今属江苏）人。王鉴弟子，后转师王时敏。与王时敏、王鉴、王原祁合称"四王"，加吴历、恽寿平，亦称"清初六家"。其作品以仿古为多，功力深厚，熔铸南北画派于一炉。以其为代表的画派被称为"虞山派"。

此图册共八开，在此选收两开。王翚29岁作此册，取法王绂，以浓淡墨写风晴雨露之竹，用笔舒放潇洒，意境深邃。

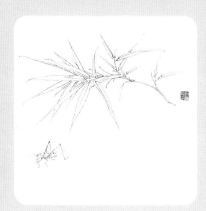

P217

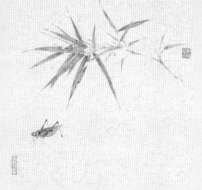

P108

折枝配草虫是中国画常用的组合手法，一动一静，相得益彰。草虫的形态及位置如何与折枝的动势相协调是此节的难点。

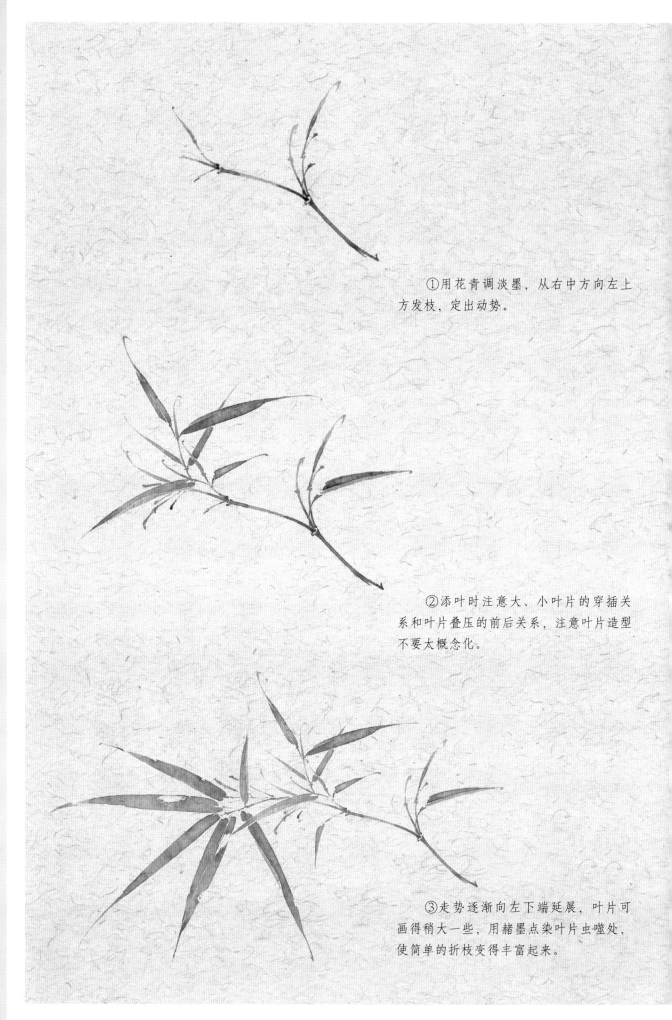

①用花青调淡墨，从右中方向左上方发枝，定出动势。

②添叶时注意大、小叶片的穿插关系和叶片叠压的前后关系，注意叶片造型不要太概念化。

③走势逐渐向左下端延展，叶片可画得稍大一些，用赭墨点染叶片虫噬处，使简单的折枝变得丰富起来。

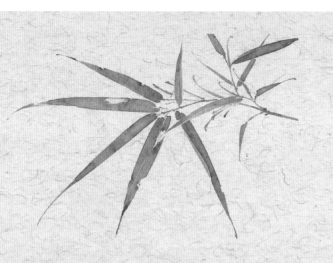

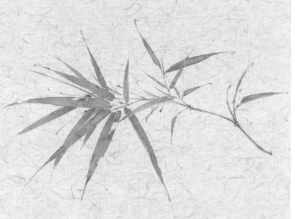

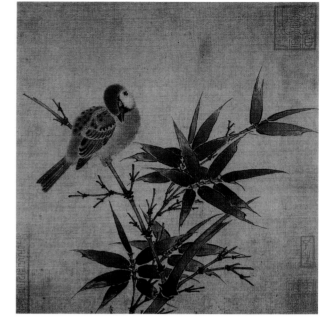

④竹枝梢头的一组叶片颜色可深些，调色时可增加墨与花青的分量。

⑤枝梢的竹叶是整枝竹枝的重点部分，可添加一些较小的辅叶。

竹雀图 吴炳 绢本
纵25厘米 横25厘米
上海博物馆藏

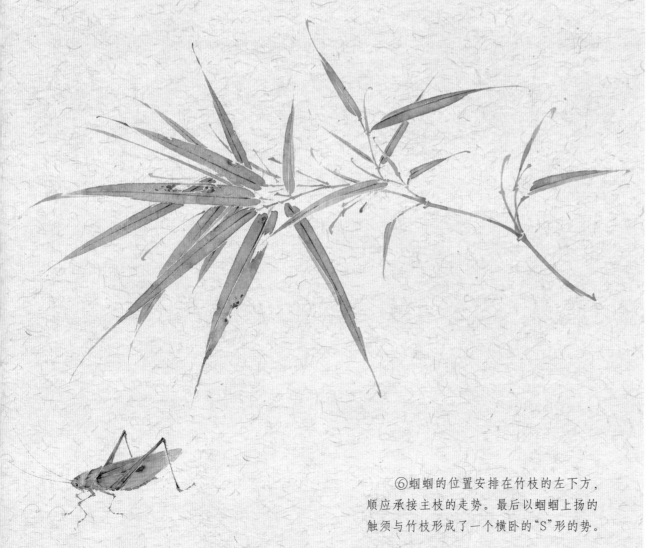

⑥蝈蝈的位置安排在竹枝的左下方，顺应承接主枝的走势。最后以蝈蝈上扬的触须与竹枝形成了一个横卧的"S"形的势。

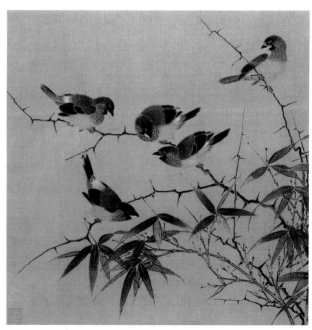

霜筱寒雏图 佚名 绢本
纵28.2厘米 横28.7厘米
故宫博物院藏

P219

P109

"宋人写生有气骨而无风姿，元
人写生饶风姿而乏气骨。"写生之法，
清初恽格深得精奥，可夺造化。

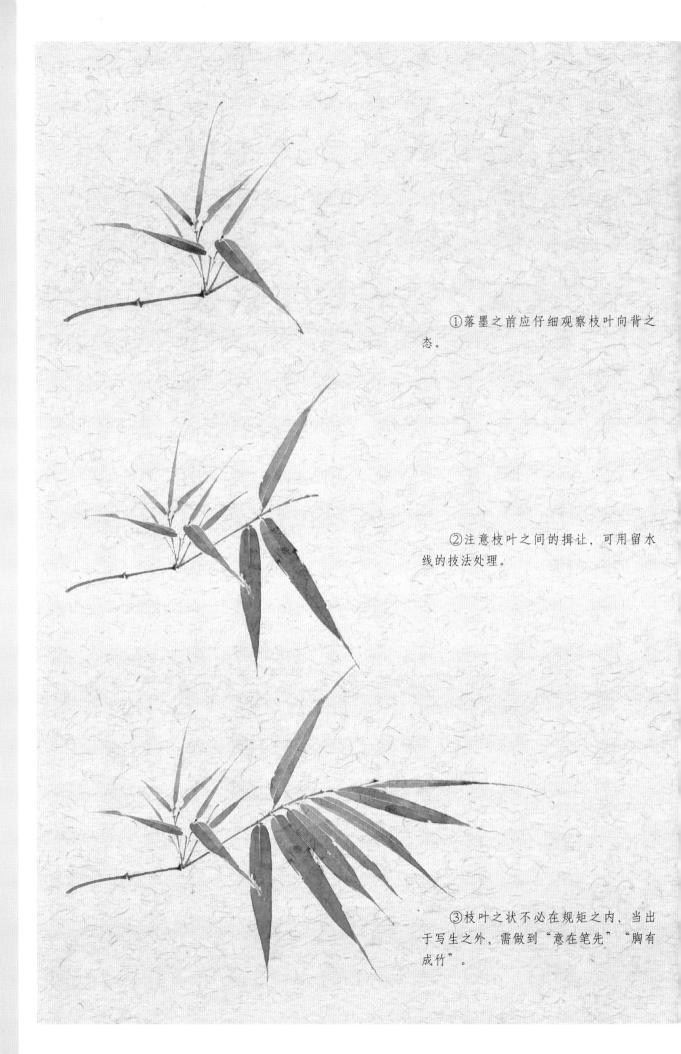

①落墨之前应仔细观察枝叶向背之
态。

②注意枝叶之间的揖让，可用留水
线的技法处理。

③枝叶之状不必在规矩之内，当出
于写生之外，需做到"意在笔先""胸有
成竹"。

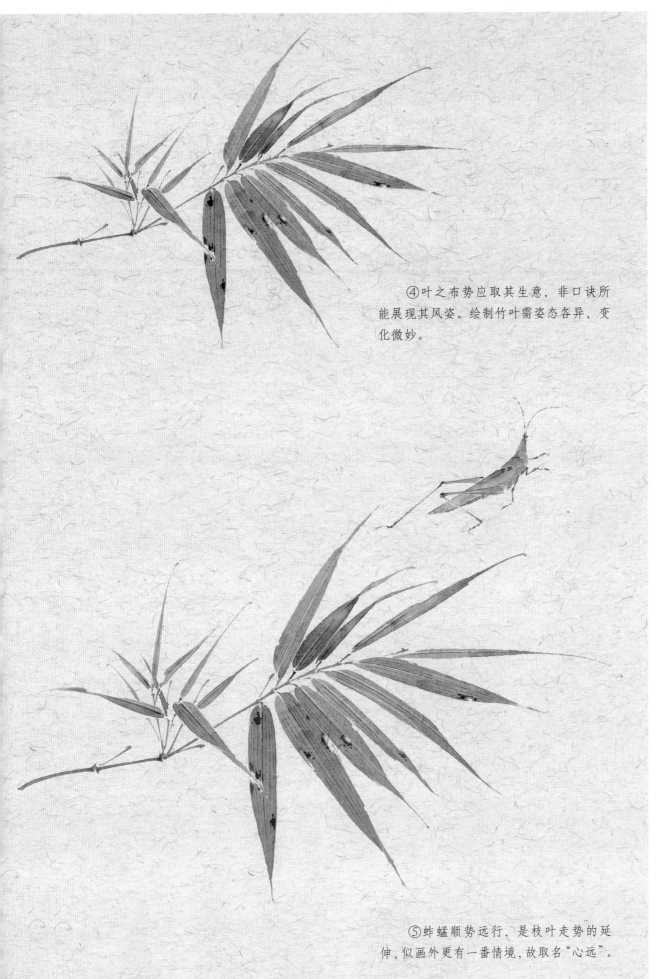

④叶之布势应取其生意，非口诀所能展现其风姿。绘制竹叶需姿态各异，变化微妙。

⑤蚱蜢顺势远行，是枝叶走势的延伸，似画外更有一番情境，故取名"心远"。

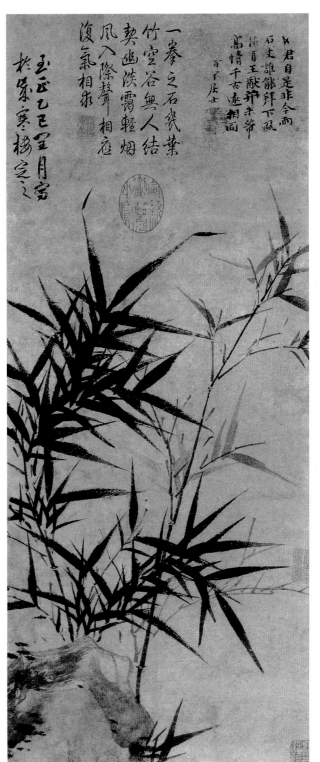

拳石新篁图 顾安 纸本
纵76厘米 横40厘米
台北故宫博物院藏

此图写新篁数竿，瘦削挺拔，立于石旁，竹叶参差错落，以浓淡显出不同层次，线条锋锐有力，笔墨细腻，生意盎然。

【胜目寻芳】

P221

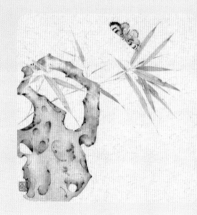

P110

"移花接木"是写生创作中的常用手法。其难点在于如何将空间各异的景象巧妙而和谐地安排在同一画面中。

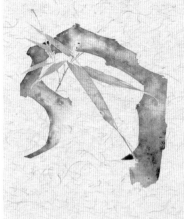

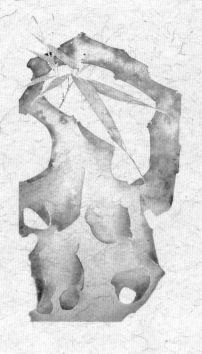

①把太湖石的形态特征经过主观处理与竹枝穿插组合，是一种"意象"的笔墨思维。

②太湖石的没骨画法为先取淡墨平涂出其基本形，再用较浓的墨色点染体块转折处。

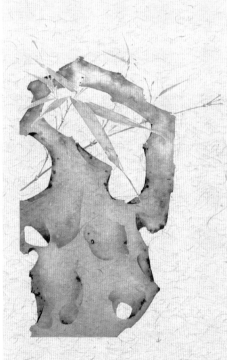

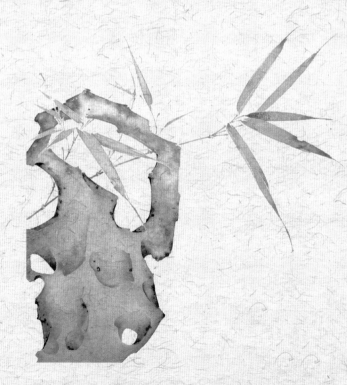

③太湖石的局部可适当地用挺直的线条复勾一下，以体现其硬度。

④枝叶的布局要与太湖石的孔洞相辅相成，或遮掩，或穿透。

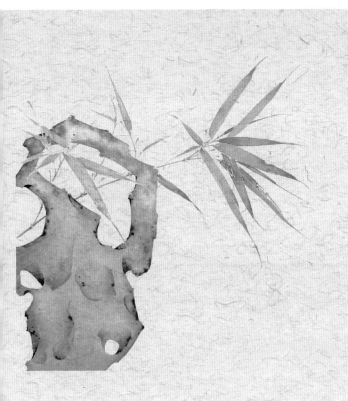

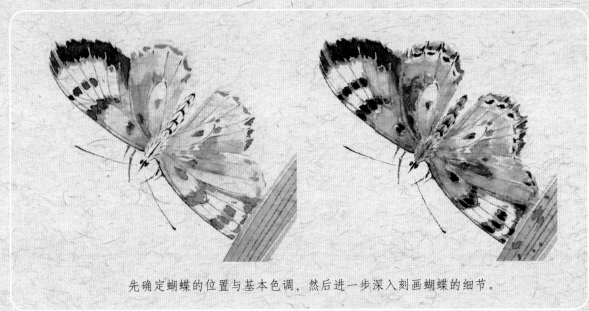

先确定蝴蝶的位置与基本色调，然后进一步深入刻画蝴蝶的细节。

⑤根据画面的需要叠加一些小枝叶，使画面逐渐丰满起来。

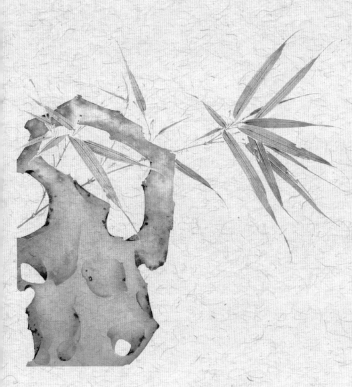

⑥用劲挺的线勾勒叶脉，力求表现出竹叶的韧性。

⑦从写生向创作过渡的阶段中非常重要的一点就是对自然界中变化无常的景象，不单单要看到，更重要的是要注意对其的感受。

〖君子不器〗

P223

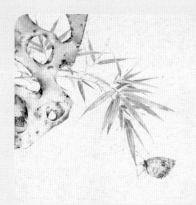

P111

　　艺术表现力的优劣取决于作者内心境界和绘画语言技巧的高低，学古知新，乃为真知。

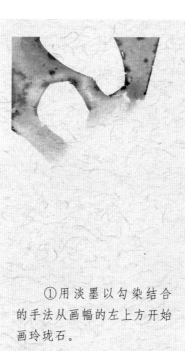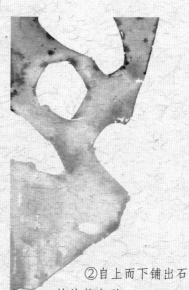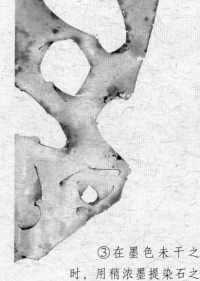

①用淡墨以勾染结合的手法从画幅的左上方开始画玲珑石。

②自上而下铺出石块的基本形。

③在墨色未干之时，用稍浓墨提染石之轮廓，可轻松用笔以求变化。

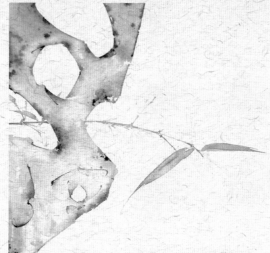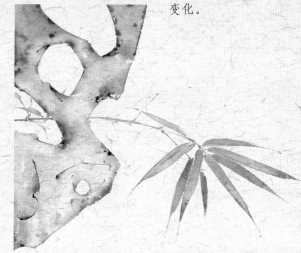

④为体现石头整体的块面分割感与装饰性，玲珑石采用较平的处理手法。竹枝自左上向右下生发定势。

⑤添叶时继续加强竹枝的动势。

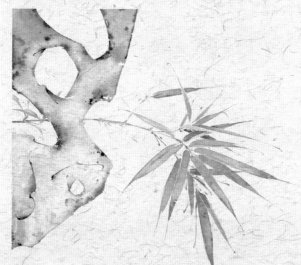

⑥用笔的轻重缓急和顿挫转折会给画面营造出更好的笔墨感和节奏感。

⑦添加枝叶时注意枝叶与石块孔洞的穿插关系，分割出的空间要有大小变化。

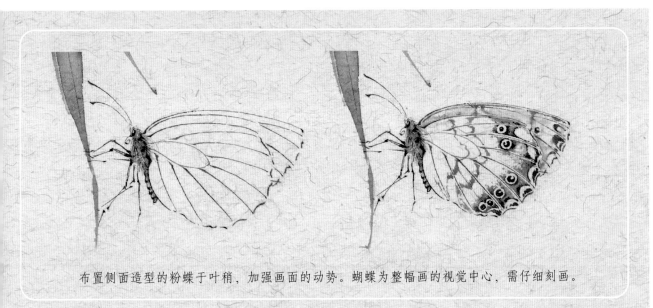

布置侧面造型的粉蝶于叶稍，加强画面的动势。蝴蝶为整幅画的视觉中心，需仔细刻画。

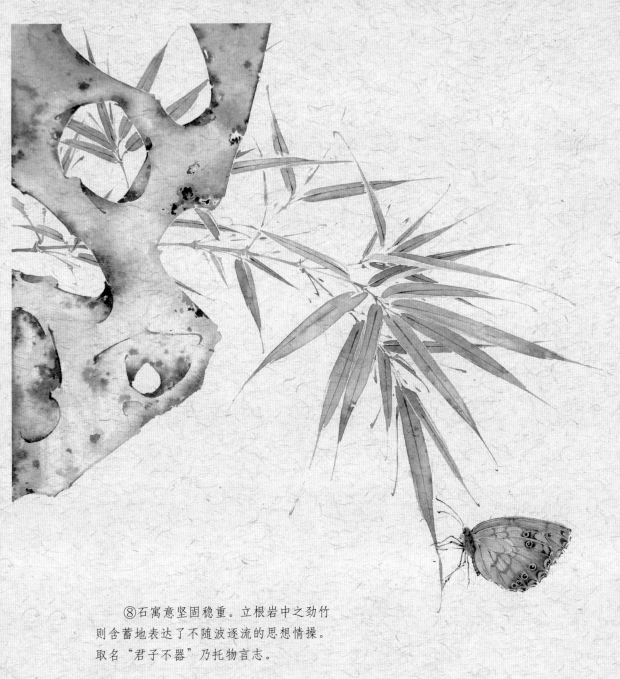

⑧石寓意坚固稳重。立根岩中之劲竹
则含蓄地表达了不随波逐流的思想情操。
取名"君子不器"乃托物言志。

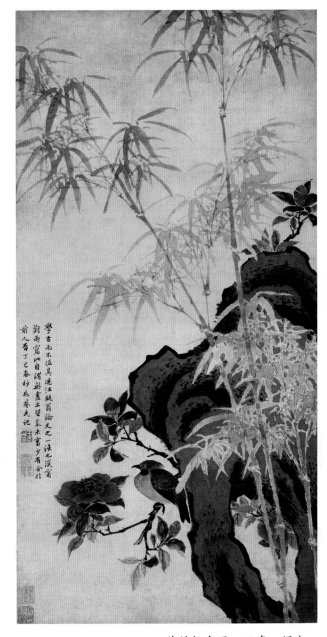

花竹栖禽图　王武　绢本
纵 79.8 厘米　横 40.5 厘米
故宫博物院藏

　　王武（1632～1690），清代画家。字勤中、晚
号忘庵，又号雪颠道人。吴县（今江苏苏州）人。明
代画家王鏊六世孙，精鉴赏，富收藏，擅画花鸟，风
格工整秀丽，正如王时敏所云："神韵生动、应在妙
品中。"王武为清初院画的名家，亦擅诗文。

【风篁抱节】

P225

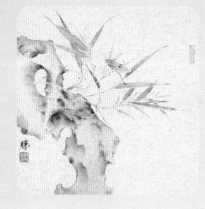

P112

中国画的新风格和新语言都是经过长期的艺术实践后而逐步形成的，是立足于中国绘画传统笔墨造型的基础上的"自然天成"的演变过程。

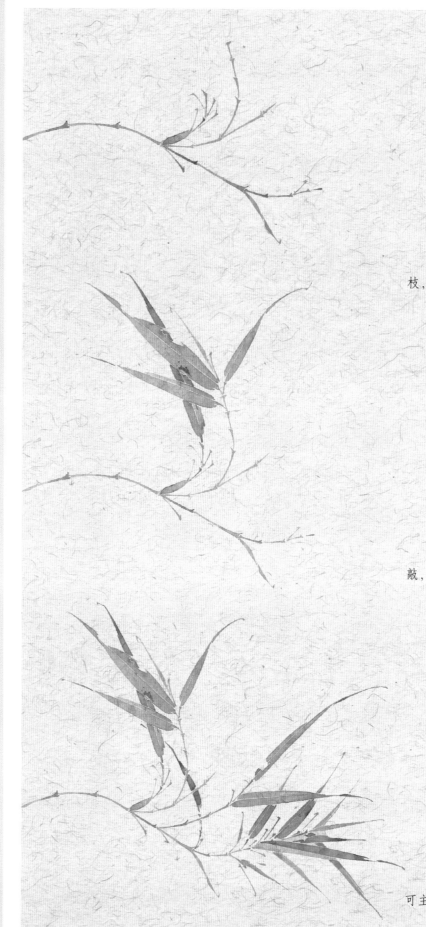

①用花青加藤黄，再调少许淡墨发枝，起笔定势要有起承转合之态。

②每一组枝叶的处理都要经得起推敲，结构要严谨，用笔要轻松。

③为了加强风动之势，叶梢的叶片可主观拉长并表现出翻转飞舞的姿态。

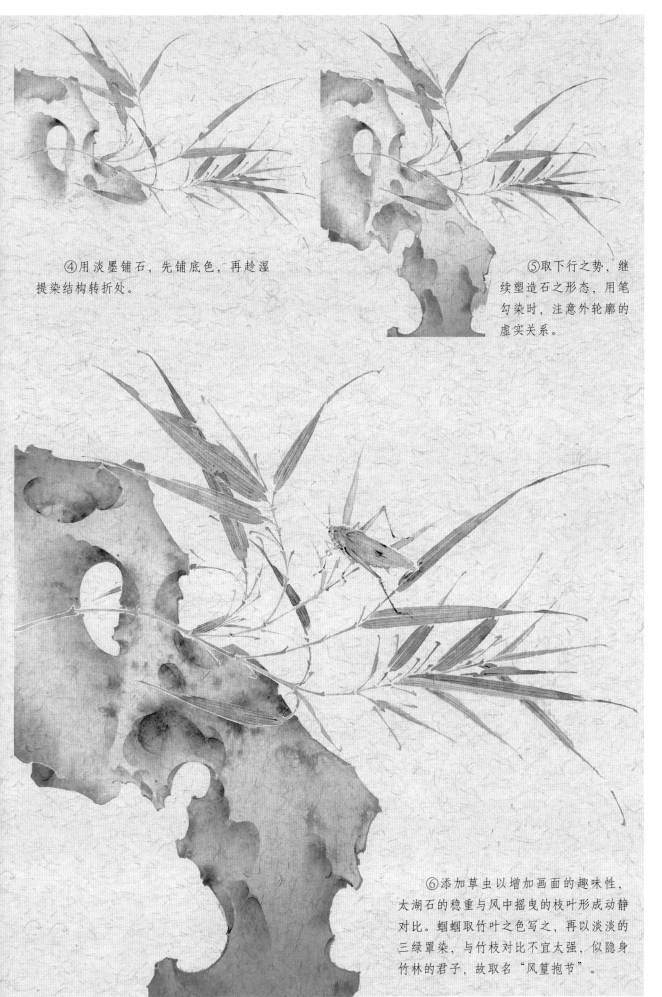

④用淡墨铺石，先铺底色，再趁湿提染结构转折处。

⑤取下行之势，继续塑造石之形态，用笔勾染时，注意外轮廓的虚实关系。

⑥添加草虫以增加画面的趣味性，太湖石的稳重与风中摇曳的枝叶形成动静对比。蝈蝈取竹叶之色写之，再以淡淡的三绿罩染，与竹枝对比不宜太强，似隐身竹林的君子，故取名"风篁抱节"。

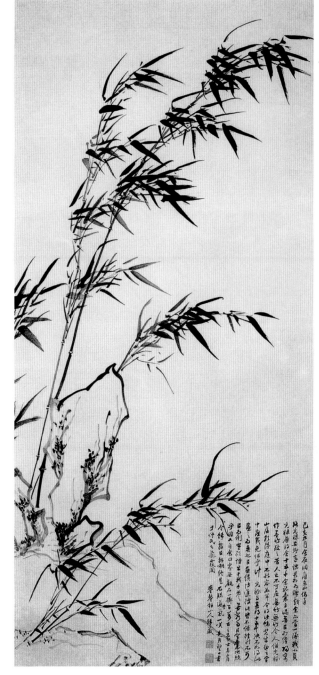

竹石图　归庄　纸本
纵110厘米　横76厘米
天津艺术博物馆藏

归庄（1613～1673），字玄恭，号恒轩，江苏昆山人。归昌世子，明诸生，入清后，更名祚明。擅画竹，亦工诗、行草书。

图绘奇石与立竹，竹作随风倾斜之态。画面轻重布置得当，下笔遒健苍劲，浓淡之墨相互呼应，极有风致。石下小竹丛生，生机盎然。款书直抒胸怀。此作系应友人徐明法之请，为默金先生73岁祝寿之作。

【独爱翠篁】

P227

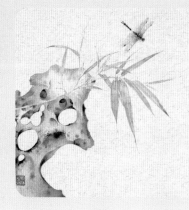

P113

不同形质的笔墨可以丰富作品的审美内涵。

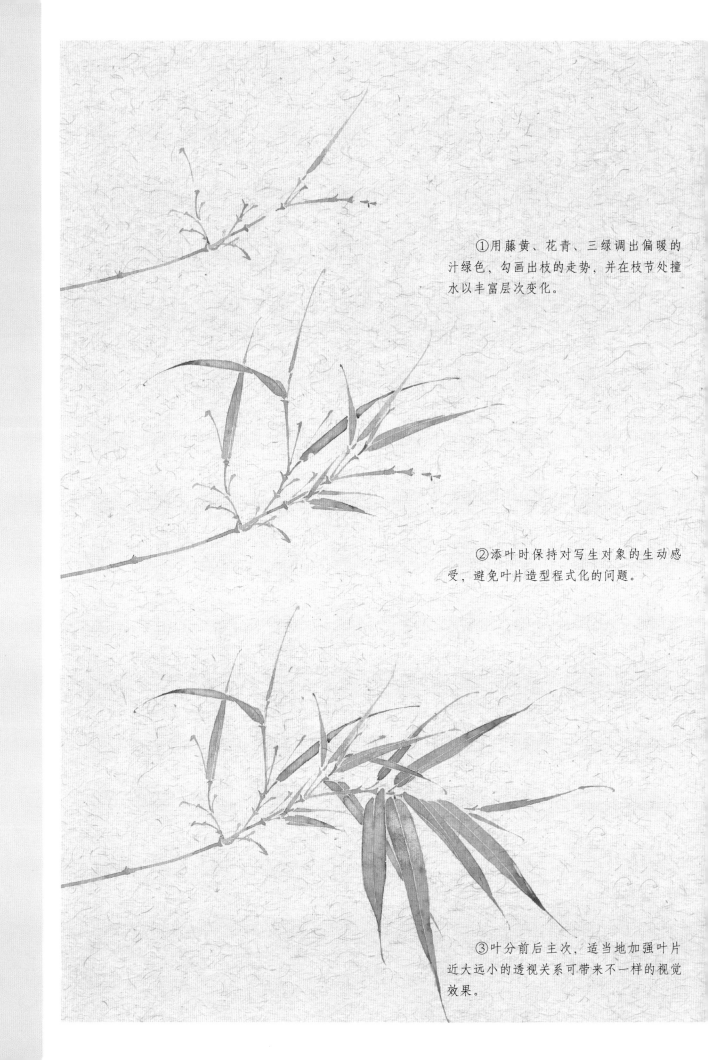

①用藤黄、花青、三绿调出偏暖的汁绿色，勾画出枝的走势，并在枝节处撞水以丰富层次变化。

②添叶时保持对写生对象的生动感受，避免叶片造型程式化的问题。

③叶分前后主次，适当地加强叶片近大远小的透视关系可带来不一样的视觉效果。

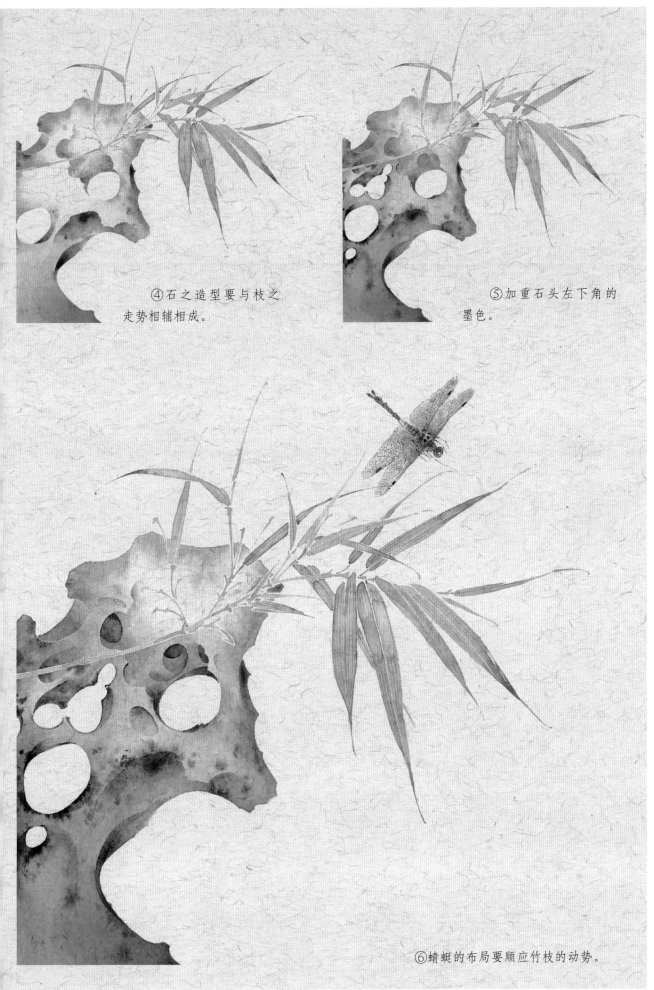

④石之造型要与枝之走势相辅相成。

⑤加重石头左下角的墨色。

⑥蜻蜓的布局要顺应竹枝的动势。

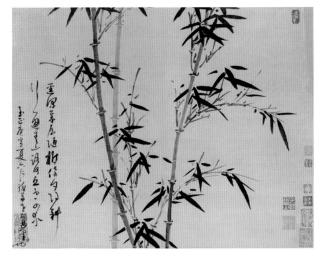

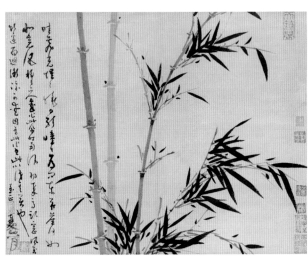

墨竹谱（之一、之十七）　吴镇　纸本

纵 40.3 厘米　横 52 厘米

台北故宫博物院藏

吴镇（1280～1354），元代画家。字仲圭，号梅花道人，尝署梅道人。浙江嘉兴人。早年在村塾教书，后从柳天骥研习"天人性命之学"，遂隐居，以卖卜为生。擅画山水、墨竹。与黄公望、倪瓒、王蒙合称"元四家"。精书法，工诗文。

P229

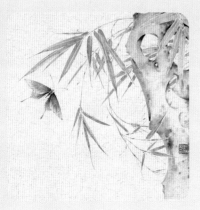

P114

"笔法"是指用笔的法度和运笔的规律，所谓"骨法用笔"指画面要靠骨力来支撑，而骨力的表现全凭用笔。

①先以花青调淡墨，再加少许三绿调出竹叶清雅之色，画右上角的一组叶片。

②紧接着用淡墨以平涂法画湖石。近竹叶处用中浓墨提染，拉开前后关系。

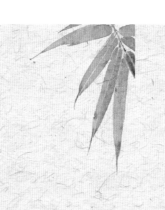

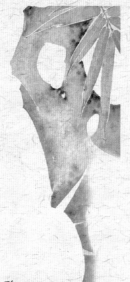

③进一步塑造湖石的基本形，注意预留出与叶叠加的位置。

④从右上出枝，向左下布势。

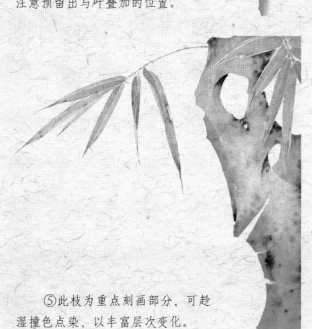

⑤此枝为重点刻画部分，可趁湿撞色点染，以丰富层次变化。

⑥叠于主枝下的第二层叶片可略小些，走势与上枝相同但不可平行。

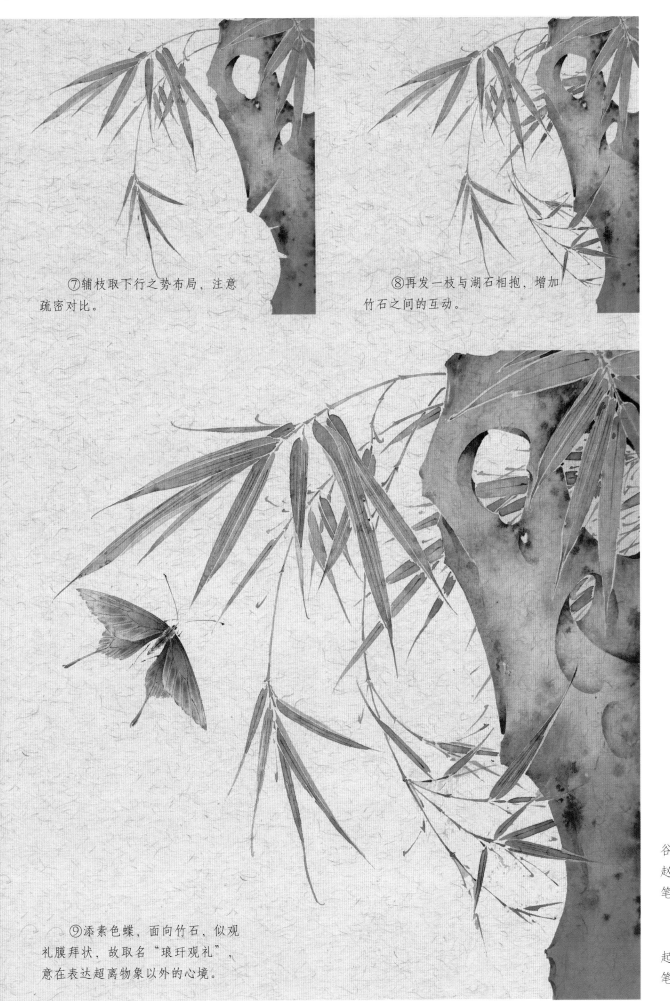

⑦辅枝取下行之势布局，注意疏密对比。

⑧再发一枝与湖石相抱，增加竹石之间的互动。

⑨添素色蝶，面向竹石，似观礼膜拜状，故取名"琅玕观礼"，意在表达超离物象以外的心境。

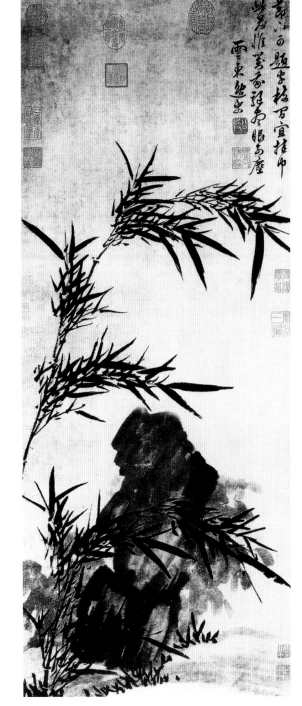

竹石图　姚绶　纸本
纵 83.9 厘米　横 35.1 厘米
台北故宫博物院藏

姚绶（1422～1495），字公绶，号丹丘，又号谷庵、云东逸史，浙江嘉兴人。山水宗吴镇，亦取法赵孟頫、王蒙。好作沙坳水曲图，墨色苍润，间写竹石，笔致潇洒。

此图以竹、石入画，以湿笔直接皴写山石之向背起伏。两枝新篁以浓墨写出，枝叶繁茂，俯仰敧正，笔笔有神，墨韵生动。

P231

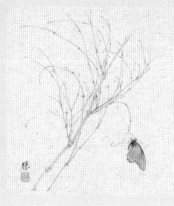

P115

单一元素的小品创作显得更为纯粹朴实。此节的难点是竹竿与竹枝的穿插布局。

①考虑好主竿布局的起点和终点，调淡赭墨从画面左下方发枝，用笔要具有书写性，所谓"以书入画"就是要讲究运笔的质量。写意中的"写"字的道理无不跟书法相关联，书与画既同源亦同理，只是表现形式不同而已。

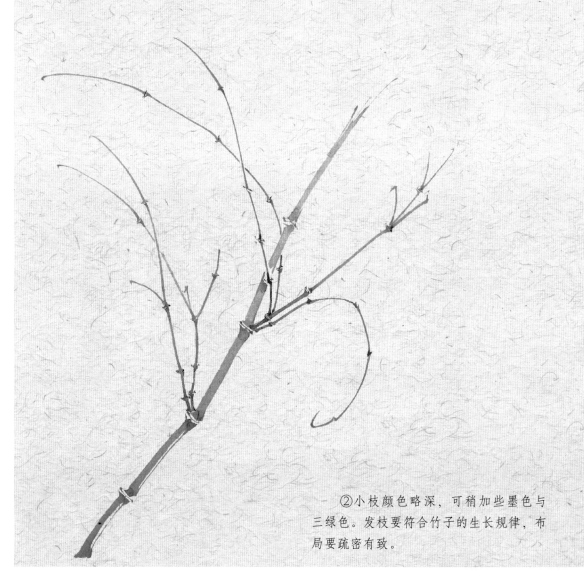

②小枝颜色略深，可稍加些墨色与三绿色。发枝要符合竹子的生长规律，布局要疏密有致。

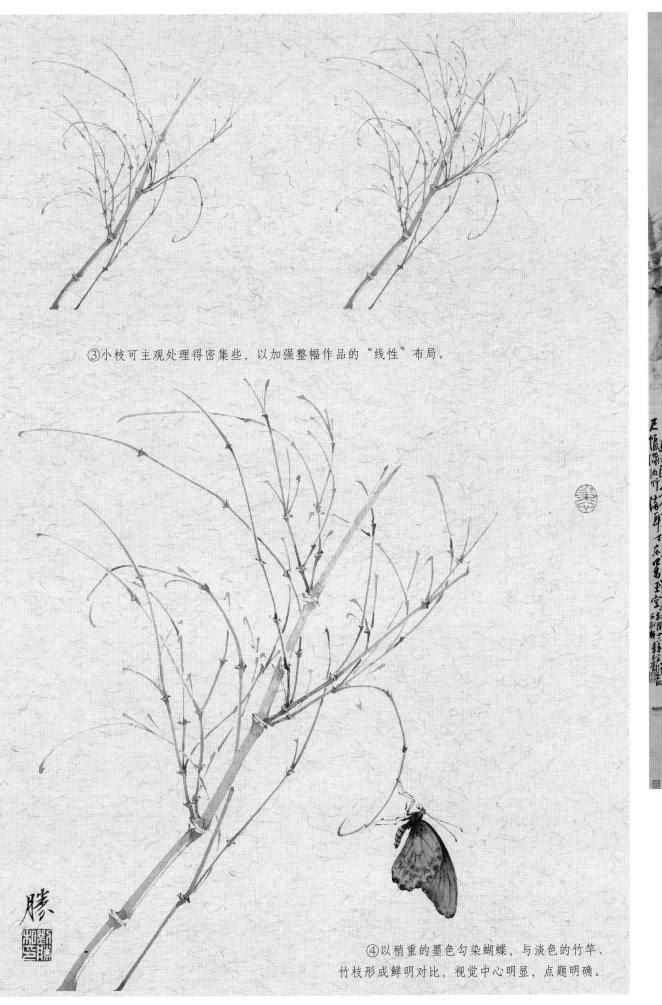

③小枝可主观处理得密集些，以加强整幅作品的"线性"布局。

④以稍重的墨色勾染蝴蝶，与淡色的竹竿、竹枝形成鲜明对比，视觉中心明显，点题明确。

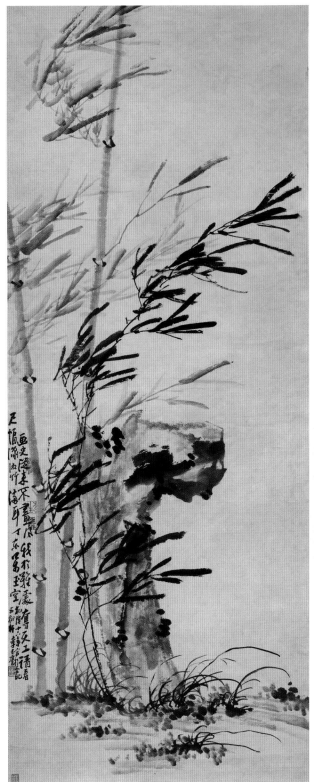

潇湘风竹图　李方膺　纸本
纵 168.3 厘米　横 67.7 厘米
南京博物院藏

P233

P116

创作小品可以从写生素材中提取若干元素进行重构。此图是用多种姿态的竹叶与写生的竹笋相结合画出的，将造型较呆板的笋置于空灵动荡的画面中。

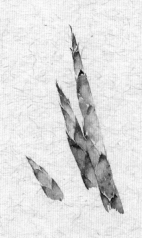

①用赭墨勾画笋尖，注意笔意的表达及笋衣前后错落的空间关系。用花青、藤黄、淡墨调灰绿色接染出笋节的形态并趁湿撞入三绿色。笋根部略施淡赭石色，并以赭墨点染笋衣上的斑纹。

②用同样的方法画第二颗笋和第三颗笋。第三颗笋最嫩，颜色应略浅。三颗笋主次、高低不同，应注意节奏的变化。

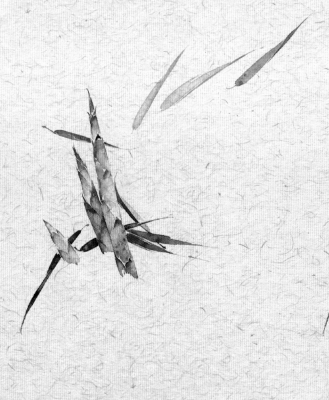

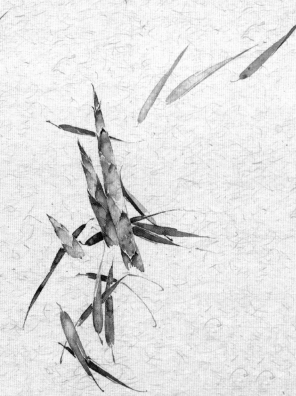

③落叶的颜色要有冷暖的变化，靠近竹笋处的叶片颜色略深，远处的叶片颜色稍浅。

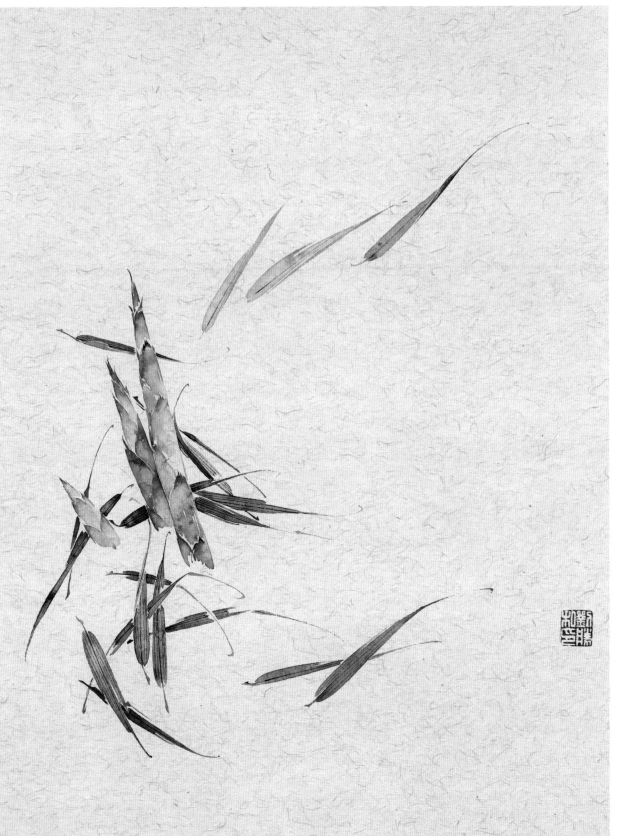

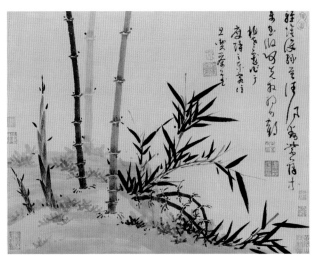

墨竹谱（之十九）　吴镇　纸本
纵 40.3 厘米　横 52 厘米
台北故宫博物院藏

④勾勒叶脉时要注意主次关系，无需面面俱到。落叶的整体布局从右下自左上环绕三笋上行，形成具有动势的"S"形构图。竹叶错落有致，似为初发之笋铺就一方新气象，叶与叶之间需呼应、对照。

《墨竹谱》共计二十四开，是吴镇画竹的代表作。每幅之中竹的姿态、欹正仰俯、阴阳向背皆有所不同，笔法简洁苍劲。此幅中新篁始出，旁衬粗竹劲干和润秀竹笋，笔墨浓淡有致，富有情致。

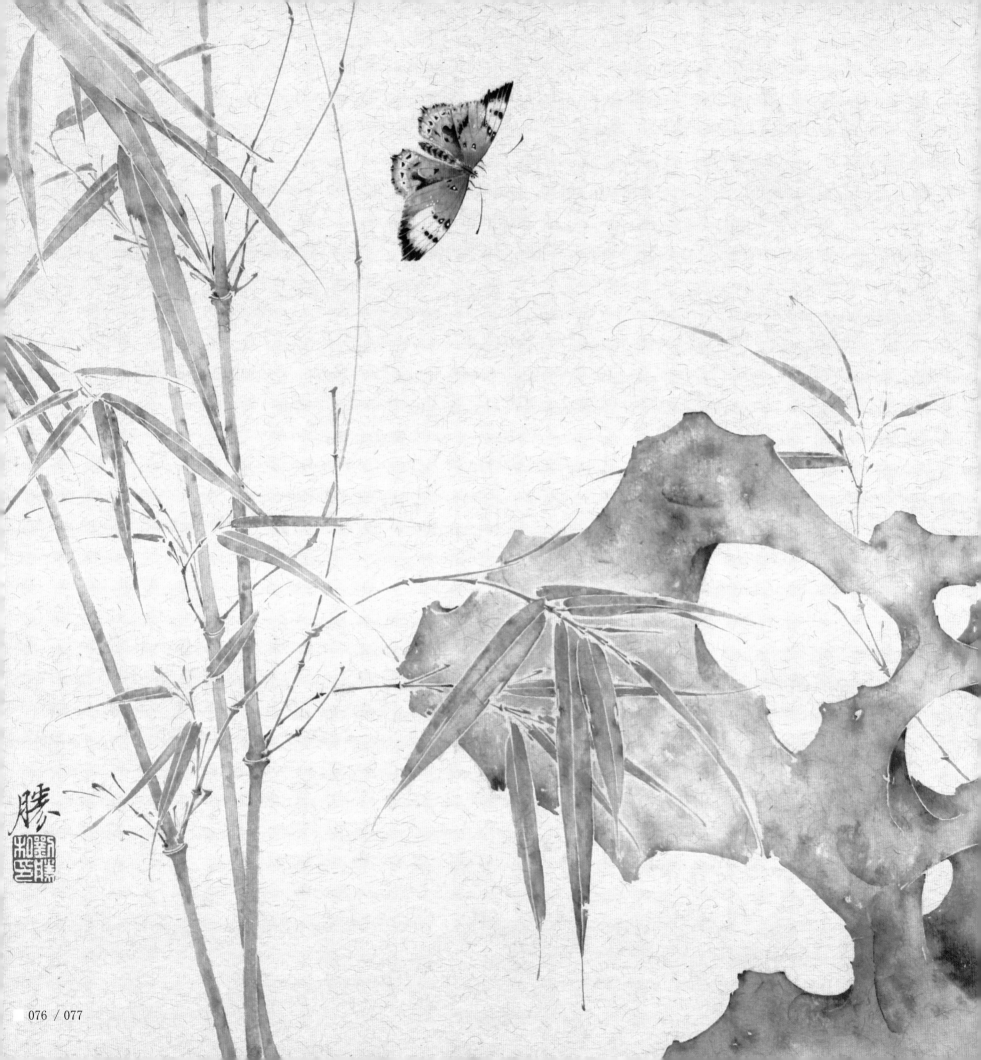

竹 之 题 画

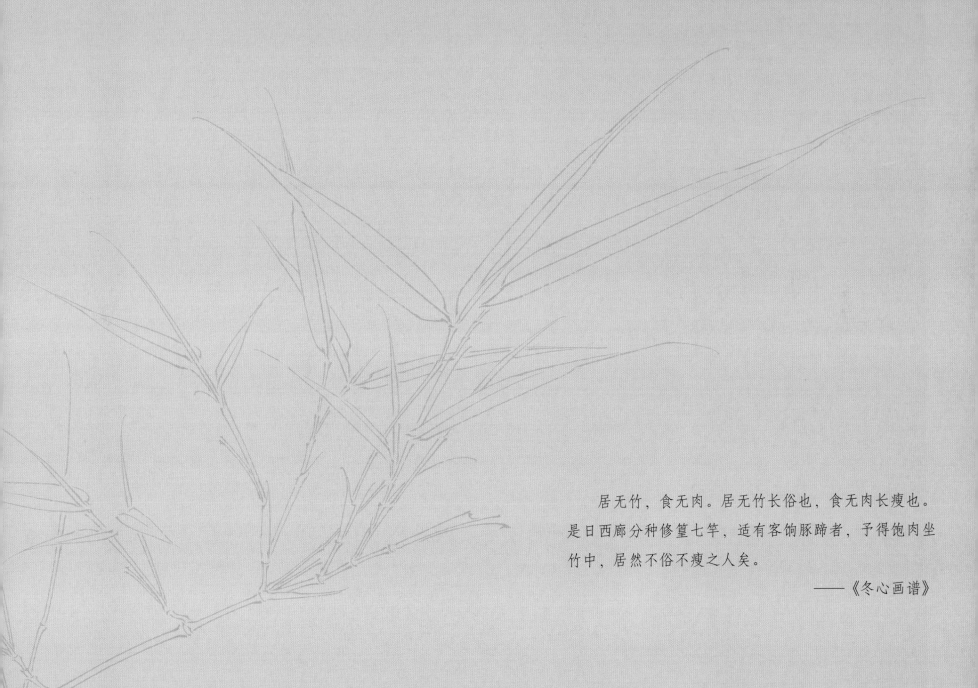

居无竹，食无肉。居无竹长俗也，食无肉长瘦也。
是日西廊分种修篁七竿，适有客饷豚蹄者，予得饱肉坐
竹中，居然不俗不瘦之人矣。

——《冬心画谱》

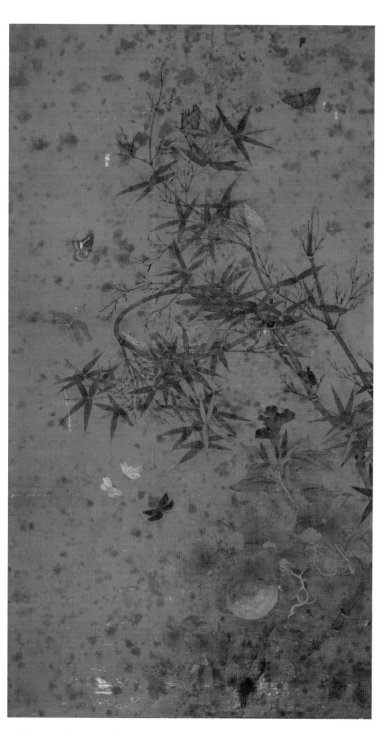

竹虫图　赵昌　绢本
纵 99.4 厘米　横 54.2 厘米
（日）东京国立博物馆藏

　　赵昌，北宋画家。字昌之，广汉剑南（今四川剑阁之南）人。初师滕昌祐，没骨花鸟自成一派，有徐熙、黄筌遗风，是宋代花鸟画坛的杰出画家。

　　此图画幽篁疏影，双勾填彩，以浓淡来显叶之向背、竿之盘曲，枝叶饱满，竹叶和果实又仿效徐崇嗣的"没骨"画法。

三　字

含秋绿　待风翔　金错刀　凌云志　扫明月　鸣风管

四　字

横竿暗翠　君子清风　峻节虚心　风味淡泊　竹助秋声　萧疏凌云　胸有成竹
清晖映竹　虚心高节　幽玉翠烟　与可化身

五　字

风摇青玉枝	高枝梗太清	蕙风吹高节	几韵飘寒玉	抱独全其天	劲节负秋霜
抱节元无心	风梢舞空烟	吹箫堂月明	春意满湘沅	秋清竹锁烟	路叶滴晴月
渭川千亩竹	卧听潇潇雨	湘妃祠下竹	湿竹暗浮烟	潇洒碧玉枝	瘦竹如佳人
潇湘过雨时	疏密种秋烟	心与玉争坚	清风娱嘉宾	雪声偏傍竹	贞条障曲砌
瑶窗弄风雨	只此一婵娟	一枝横晓烟	英气欲凌云	指日干云霄	竹露滴寒声
余清不在风	竹枝风雨声	翠叶贯寒霜	直节生来瘦		

六　字

留得虚心傲骨　四时清风拂拂

七　字

此处挂冠凉自足	风摇山竹动寒声	此君不可一日无	此君面目含清风
高枝已约风为友	打窗敲户影婆娑	带得斜阳绿到窗	百年竹叶醉高风
读书窗外几竿斜	斑斑湘女暮啼秋	非角非丝送好音	粉节霜筠温岁寒
风触有声含六律	不可一日无此君	风吹千亩迎风啸	不须风雨也萧萧
四时风雨得清音	晴光寒翠见天姿	琼节高吹宿风枝	露压烟啼千万枝
松竹凝寒色更清	任尔东西南北风	日暖千竿竹自清	配穿青影照禅床
深竹亭里听秋风	其为僧房引清泉	千竿竹影乱登墙	千古淋漓君子魂
疏篁飒飒逗初秋	小窗新雨一枝寒	青云路上愿逢君	数芭竹籁萧萧声
数竿苍翠拟龙形	修竹盈窗绿到书	翠竹亭亭好节柯	烟惹翠梢含玉露
竹梢微动觉风来	竹阴入寺绿到署	竹枝风影更宜月	雨后修篁分外清
玉色数茎翠烟分	子猷没后知音少	月笼翠叶秋承璐	

窗前一丛竹，青翠独言奇。南条交北叶，新笋杂故枝。月光疏已密，风来起复垂。

——南朝齐·谢朓《咏竹》

婵娟绮窗北，结根未参差。从风既袅袅，映日颇离离。欲求枣下吹，别有江南枝。
但能凌白雪，贞心荫曲池。　　　　　　——南朝齐·谢朓《秋竹曲》

竹生荒野外，梢云耸百寻。无人赏高节，徒自抱贞心。

——南朝梁·刘孝生《咏竹》

非君多爱赏，谁贵此贞心？　　　　　　　——隋·明克让《咏修竹》

含情傲睨慰心目，何可一日无此君！　　　——唐·宋之问《绿竹引》

白沙留月色，绿竹助秋声。　　　　　　　——唐·李白《题宛溪馆》

竹色溪下绿，荷花镜里香。　　　　　　——唐·李白《别储邕之剡中》

野竹攒石生，含烟映江岛。翠色落波深，虚声带寒早。龙吟曾未听，凤曲吹应好。
不学蒲柳凋，贞心常自保。　　　　——唐·李白《姑孰十咏·慈姥竹》

青冥亦自守，软弱强扶持。味苦夏虫避，丛卑春鸟疑。轩墀曾不重，剪伐欲无辞。
幸近幽人屋，霜根结在兹。　　　　　　　——唐·杜甫《苦竹》

绿竹半含箨，新梢才出墙。色侵书帙晚，阴过酒樽凉。雨洗娟娟净，风吹细细香。
但令无剪伐，会见拂云长。　　　　——唐·杜甫《严郑公宅同咏竹》

破松见贞心，裂竹见直纹。　　　——唐·孟郊《大隐坊·崔从事郧以直隳职》

嫩绿卷新叶，残黄收故枝。色经寒不动，声与静相宜。——唐·王建《新移小竹》

无尘从不扫，有鸟莫令弹。若要添风月，应除数百竿。　　——唐·韩愈《竹径》

露涤铅粉节，风摇青玉枝。依依似君子，无地不相宜。　——唐·刘禹锡《庭竹》

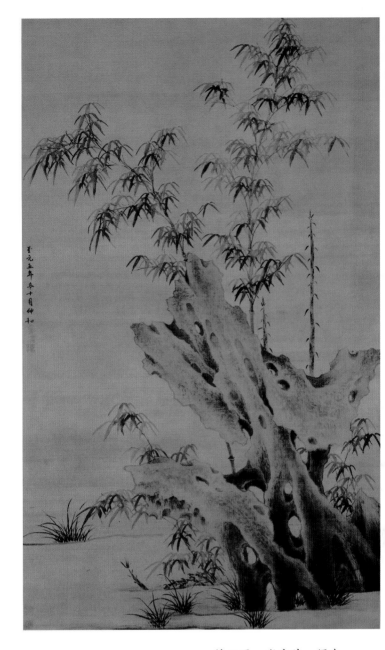

竹石图　谢庭芝　绢本
纵 173.2 厘米　横 105.1 厘米

谢庭芝，生卒年不详。工诗、书、画，尤擅墨竹，亦擅山水。

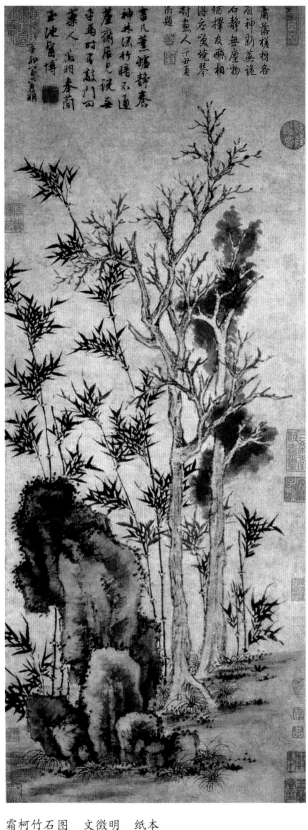

霜柯竹石图　文徵明　纸本
纵 76.9 厘米　横 30.7 厘米
上海博物馆藏

　　图中自题诗云："书几薰炉静养神，林深竹暗不通尘。斋居见说无车马，时有敲门问药人。"

高人必爱竹，寄兴良有以。峻节可临戎，虚心宜待士。
　　　　　　　——唐·刘禹锡《令狐相公见示赠竹二十韵仍命继和》

一茎炯炯琅玕色，数节重重玳瑁文。拄到高山未登处，青云路上愿逢君。
　　　　　　　——唐·刘禹锡《吴兴敬郎中见惠斑竹杖兼示一绝聊以谢之》

青林何森然，沈沈独曙前。出墙同淅沥，开户满婵娟。　　——唐·朱放《竹》

新篁才解箨，寒色已青葱。冉冉偏凝粉，萧萧渐引风。扶疏多透日，寥落未成丛。
惟有团团节，坚贞大小同。　　　　　　　　　　　　　——唐·元稹《新竹》

一枝斑竹渡湘沅，万里行人感别魂。知是娥皇庙前物，远随风雨送啼痕。
　　　　　　　　　　　　　　　　　　　——唐·元稹《斑竹得之湘流》

竹香满凄寂，粉节涂生翠。　　　　　　　　　　　　——唐·李贺《昌谷诗》

入水文光动，抽空绿影春。露华生笋径，苔色拂霜根。织可承香汗，裁堪钓锦鳞。
三梁曾入用，一节奉王孙。　　　　　　　　　　　　　——唐·李贺《竹》

一顷含秋绿，森风十万竿。　　　　　　　　　　　　——唐·李群玉《题竹》

嫩箨香苞初出林，五陵论价重如金。皇都陆海应无数，忍剪凌云一寸心。
　　　　　　　　　　　　　　　　　　　——唐·李商隐《初食笋呈座中》

数竿苍翠拟龙形，峭枝须教此地生。无限野花开不得，半山寒色与春争。
　　　　　　　　　　　　　　　　　　　——唐·裴说《春日山中竹》

庭竹森疏玉质寒，色包葱碧尽琅玕。翠筠不乐湘娥泪，斑箨堪裁汉主冠。
　　　　　　　　　　　　　　　　　　　——唐·王睿《竹》

影射池光冷，声敲鹤梦惊。　　　　　　　　　　　　——宋·张咏《庭竹》

寺篱斜夹千梢翠，山磴深穿万箨干。　　　　　　　　——宋·林逋《竹林》

教学课稿

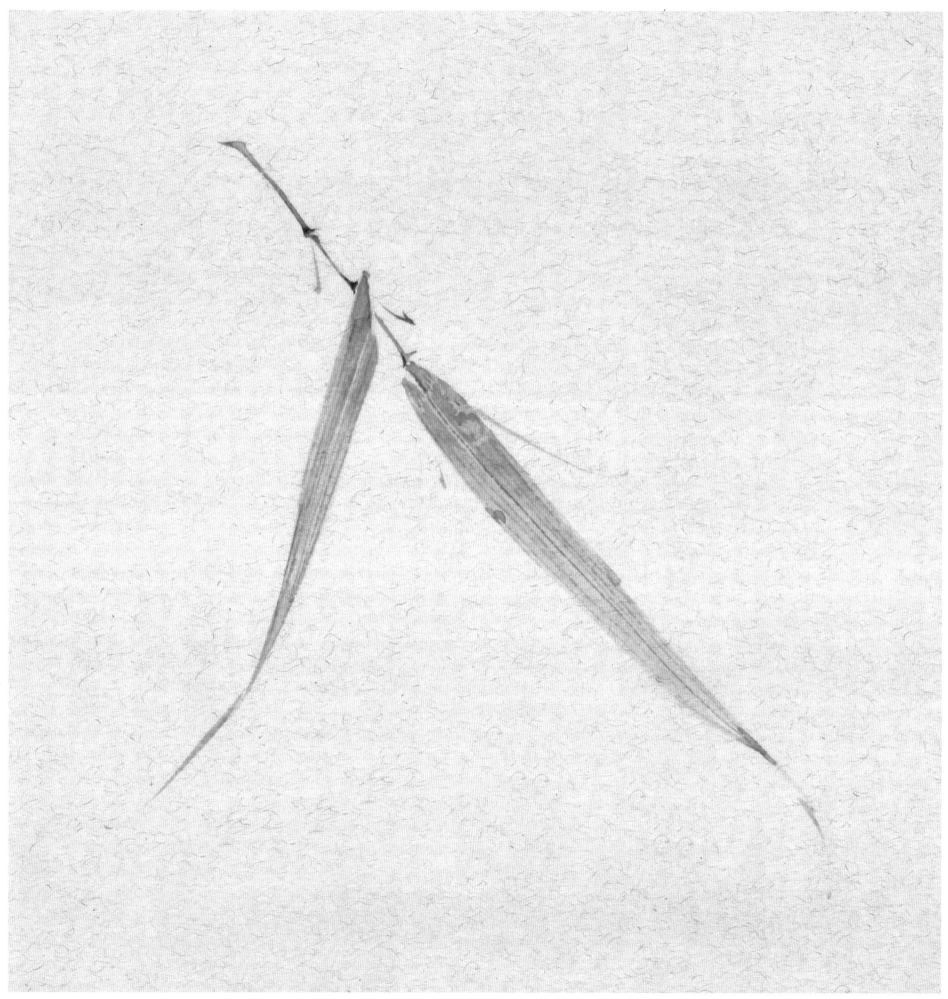

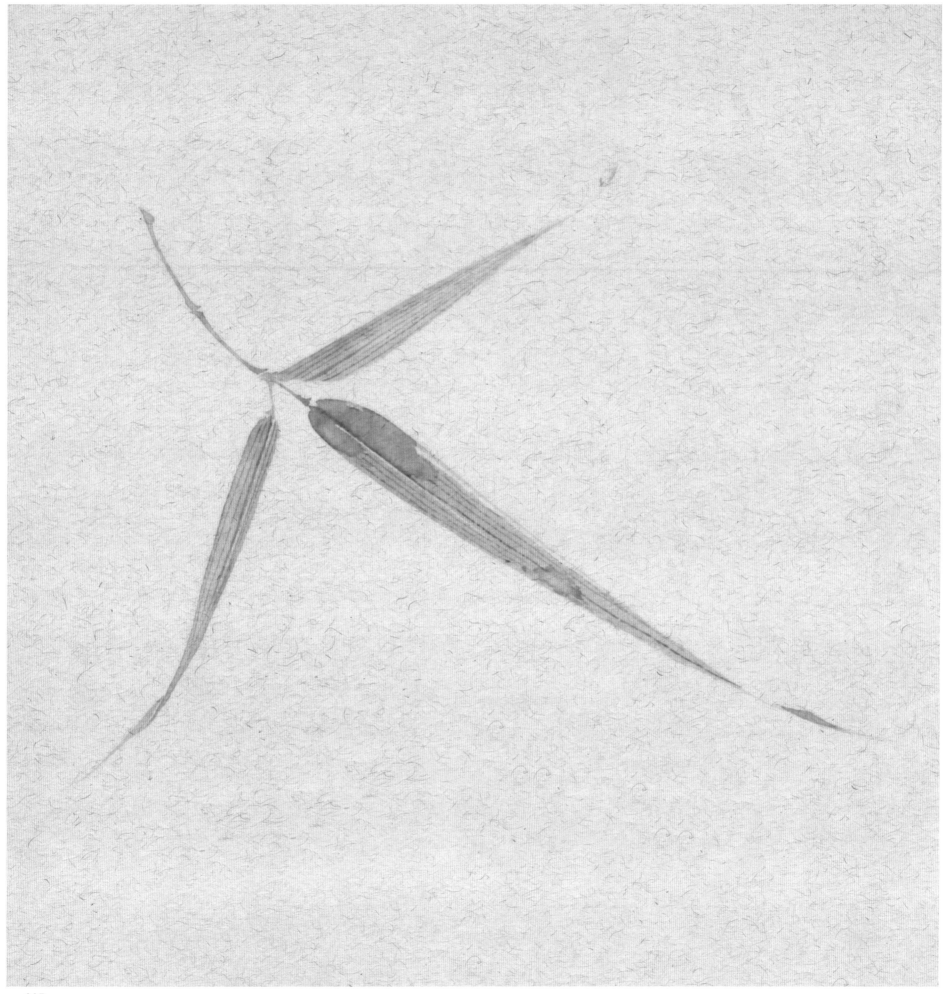

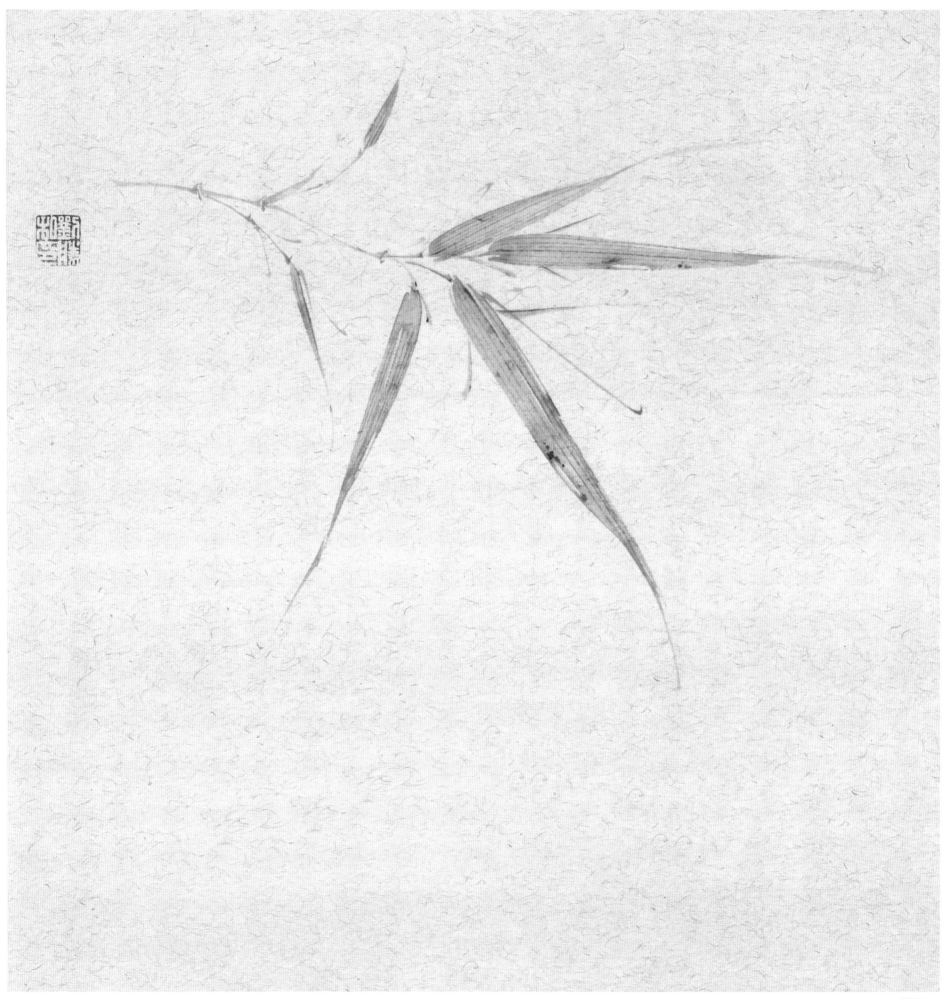

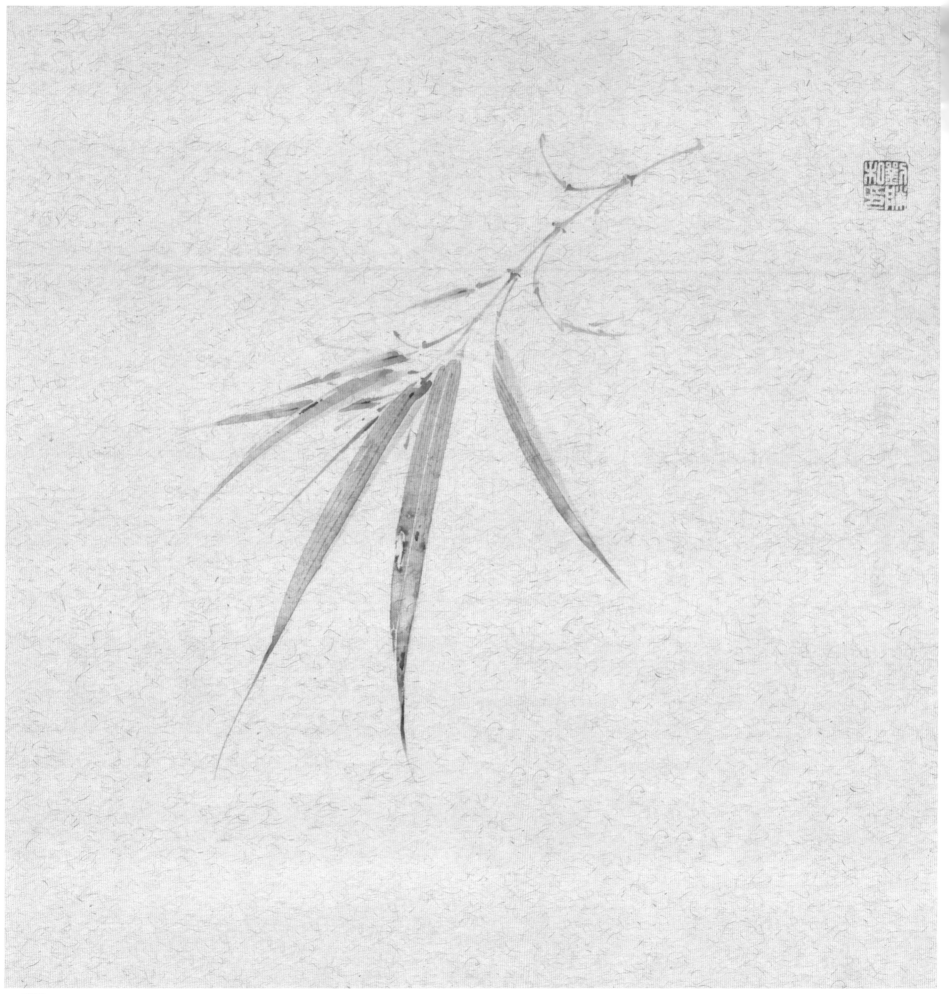

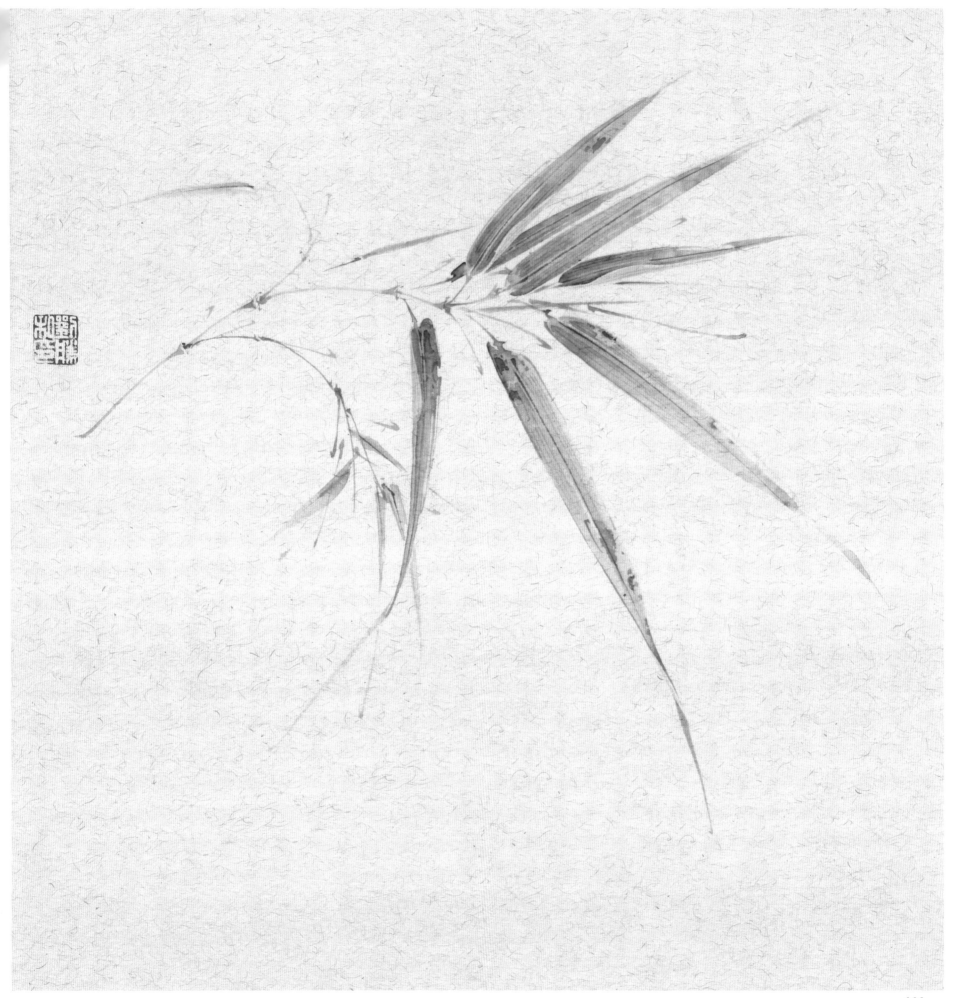

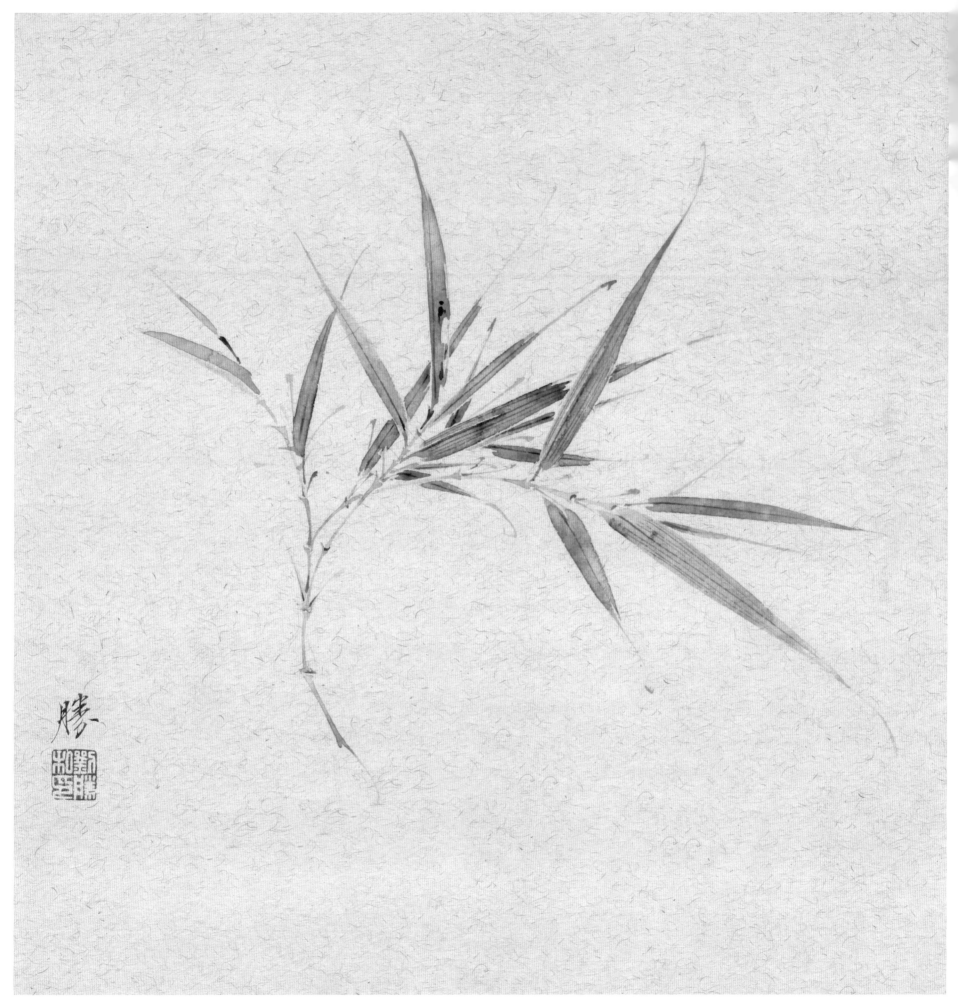

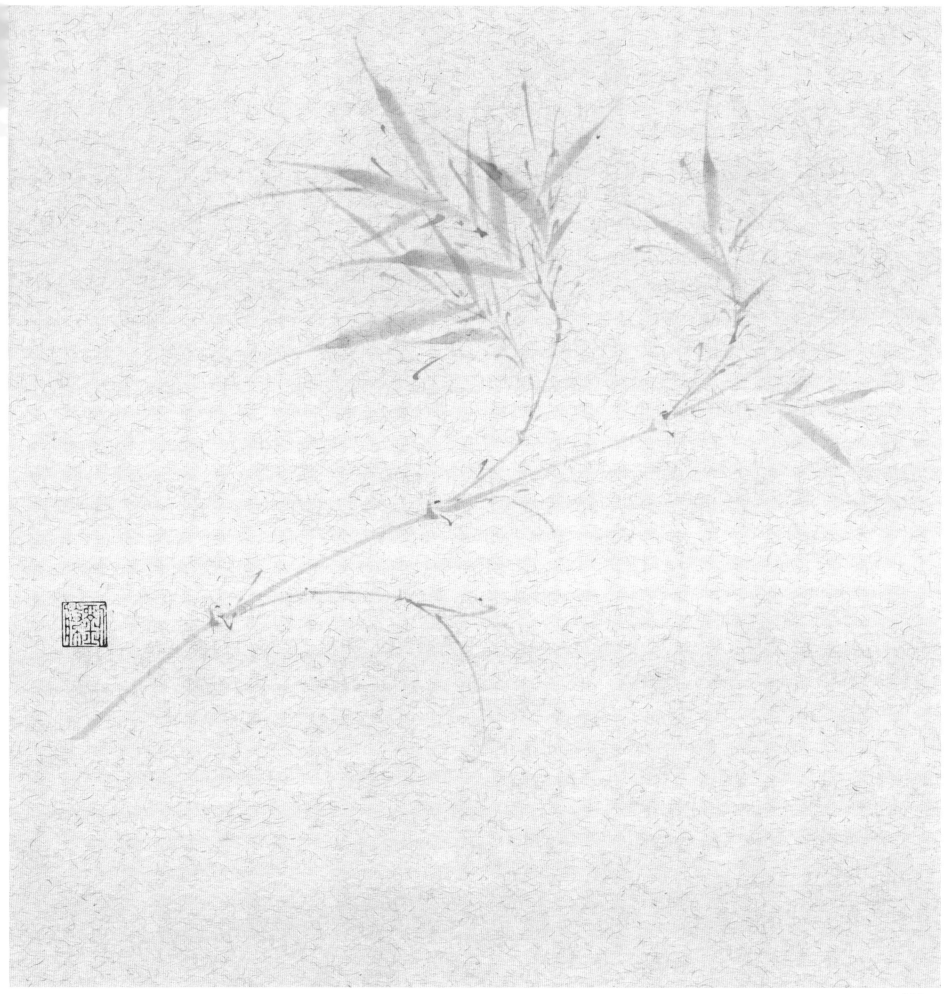

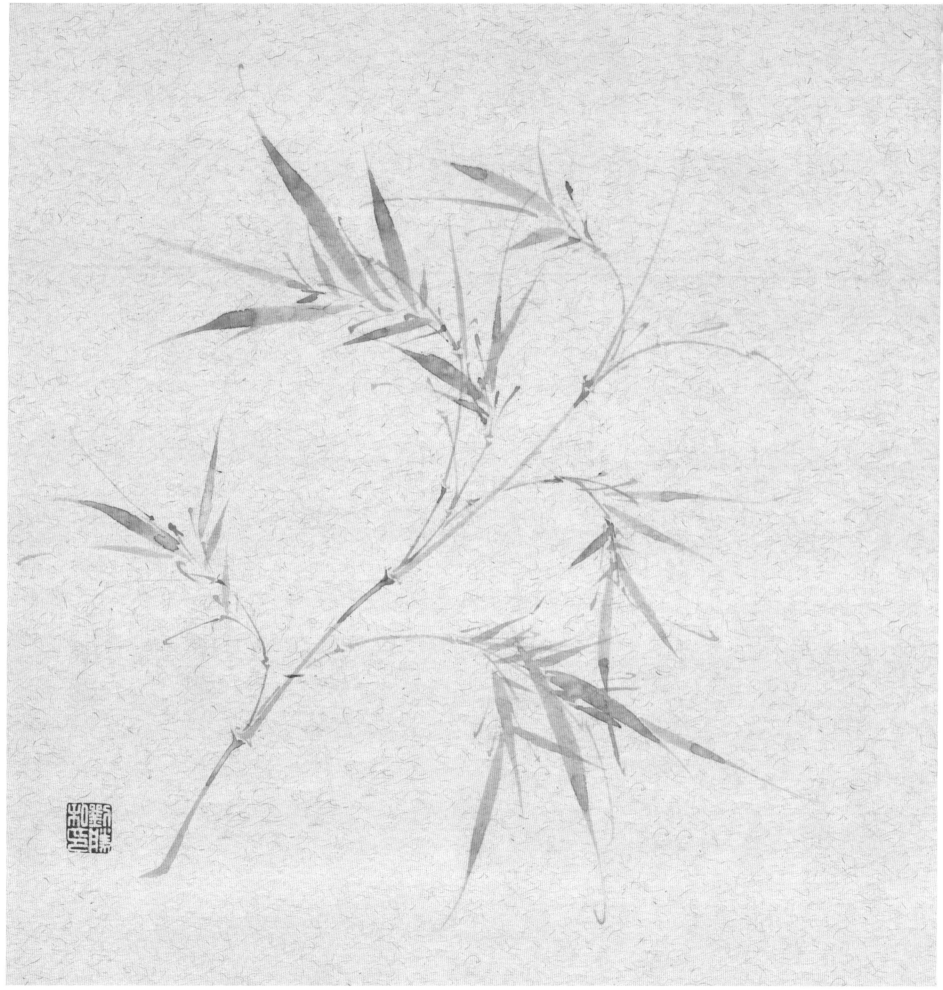

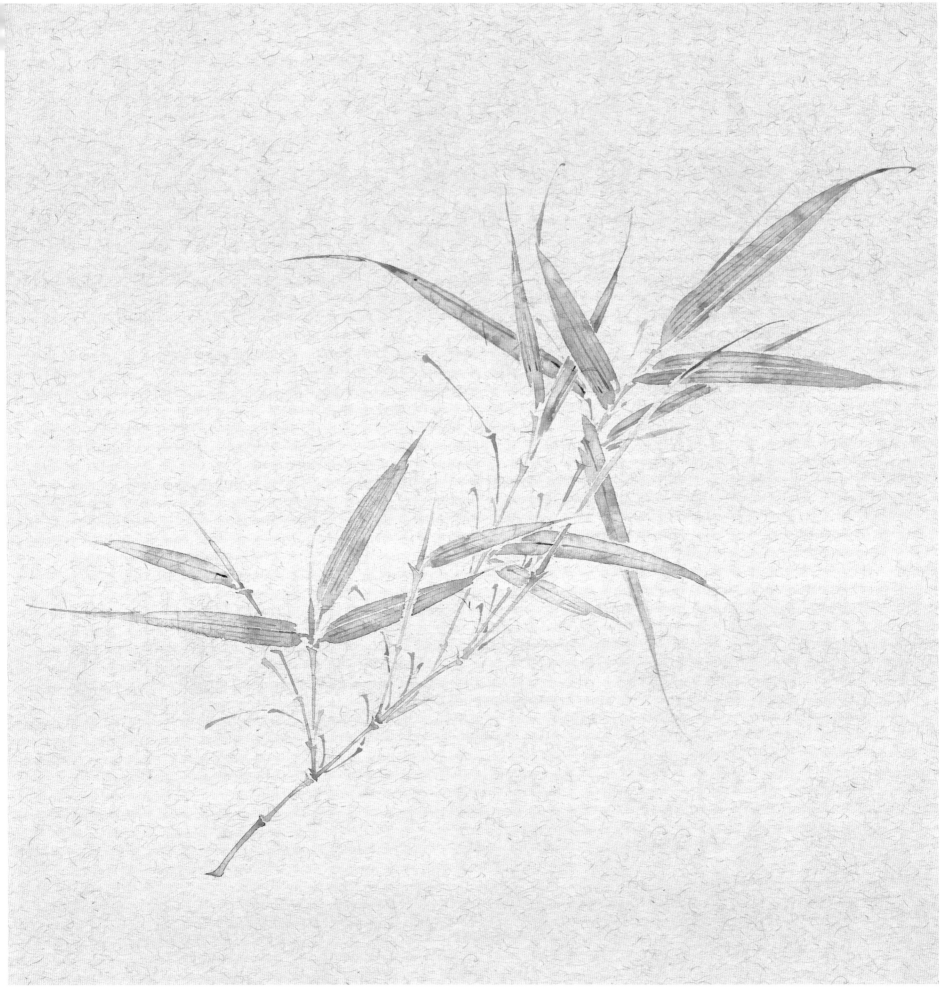

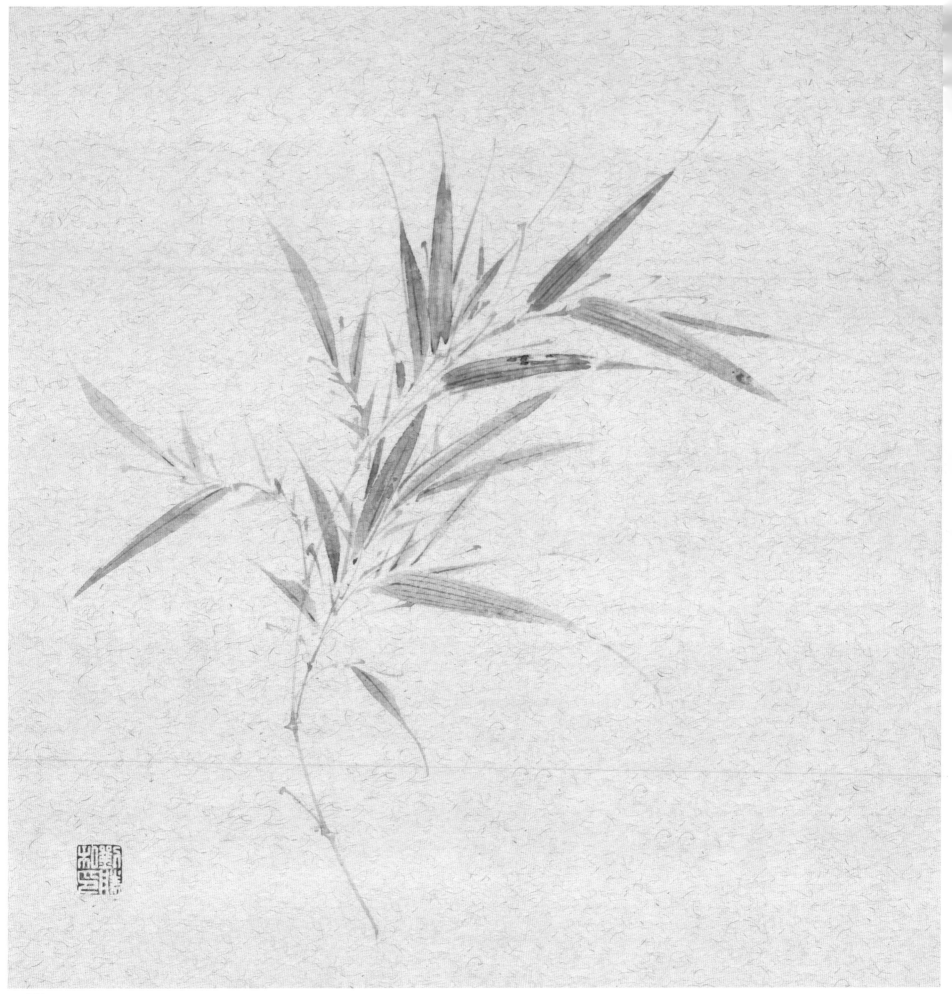

093

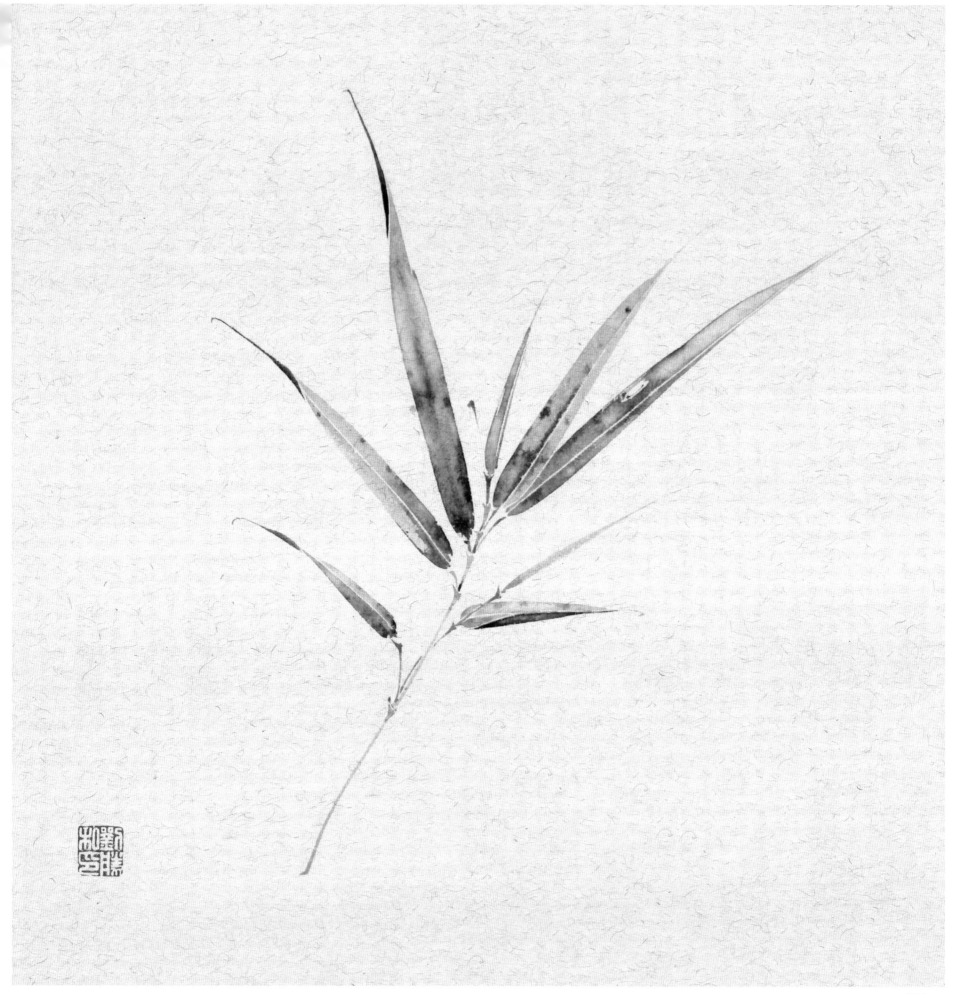

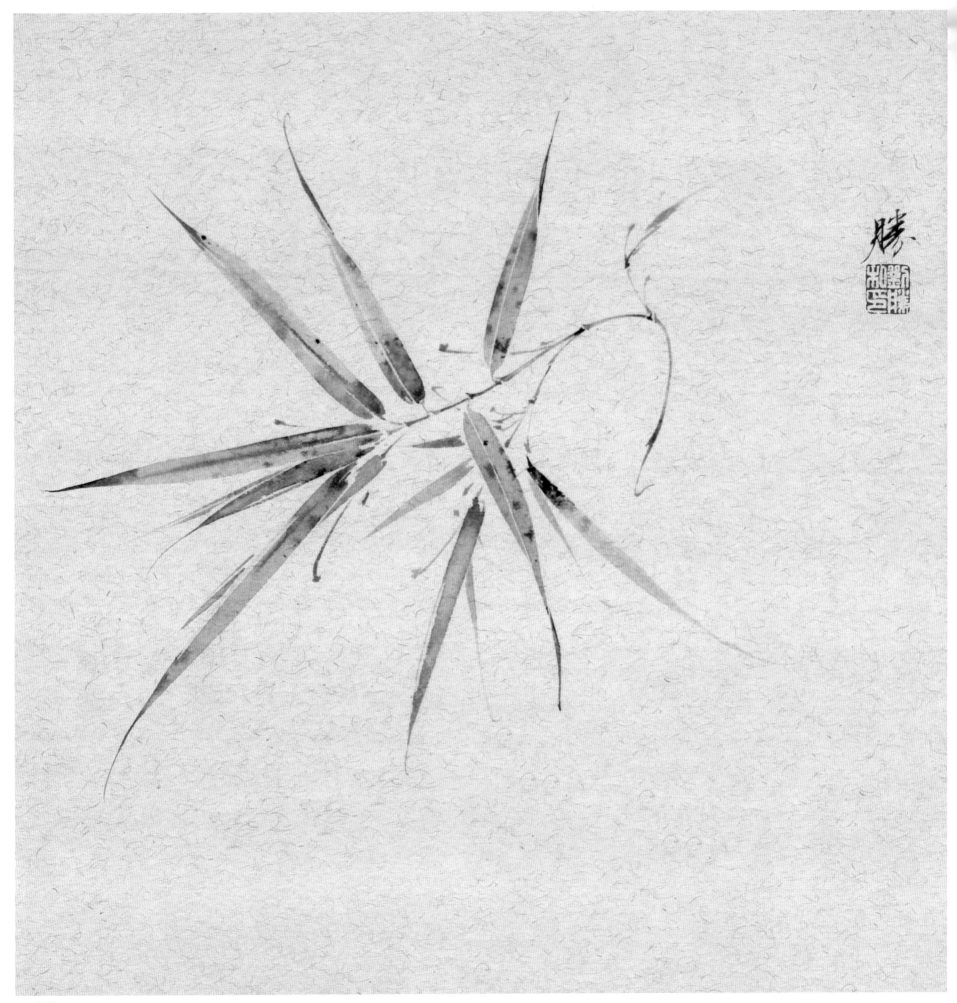

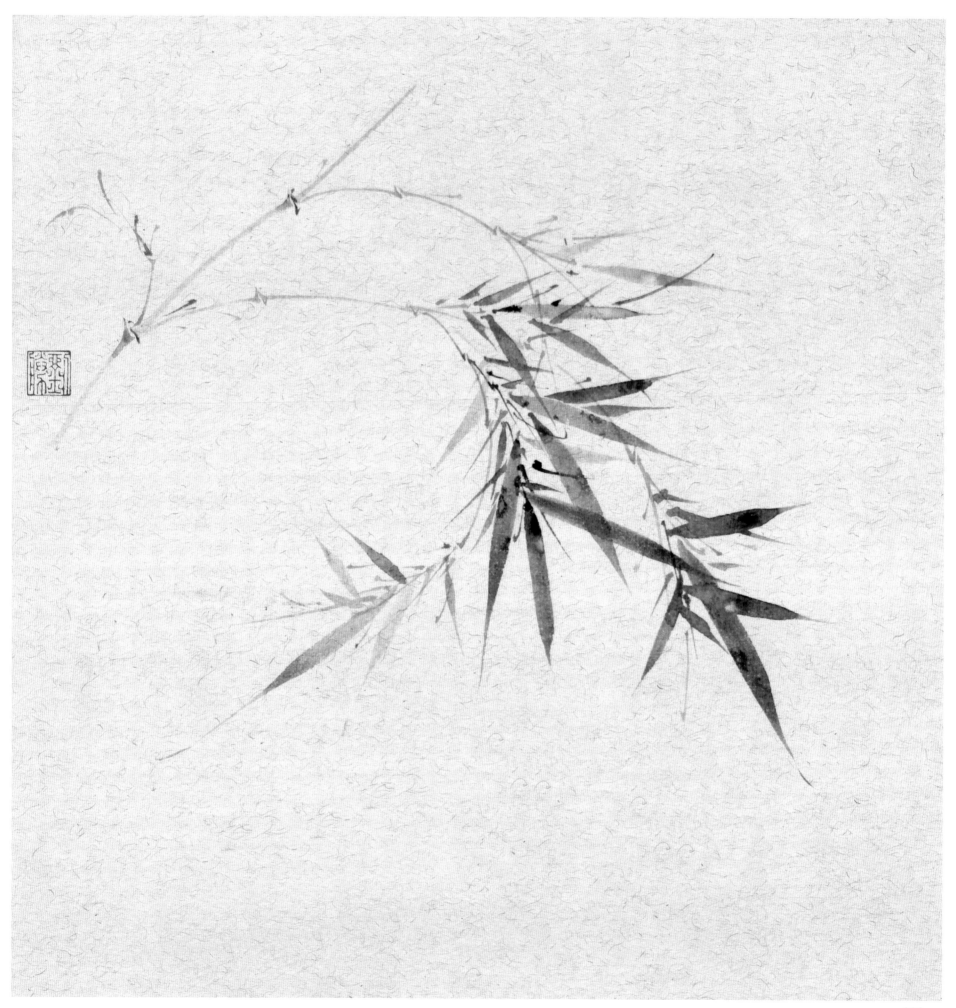

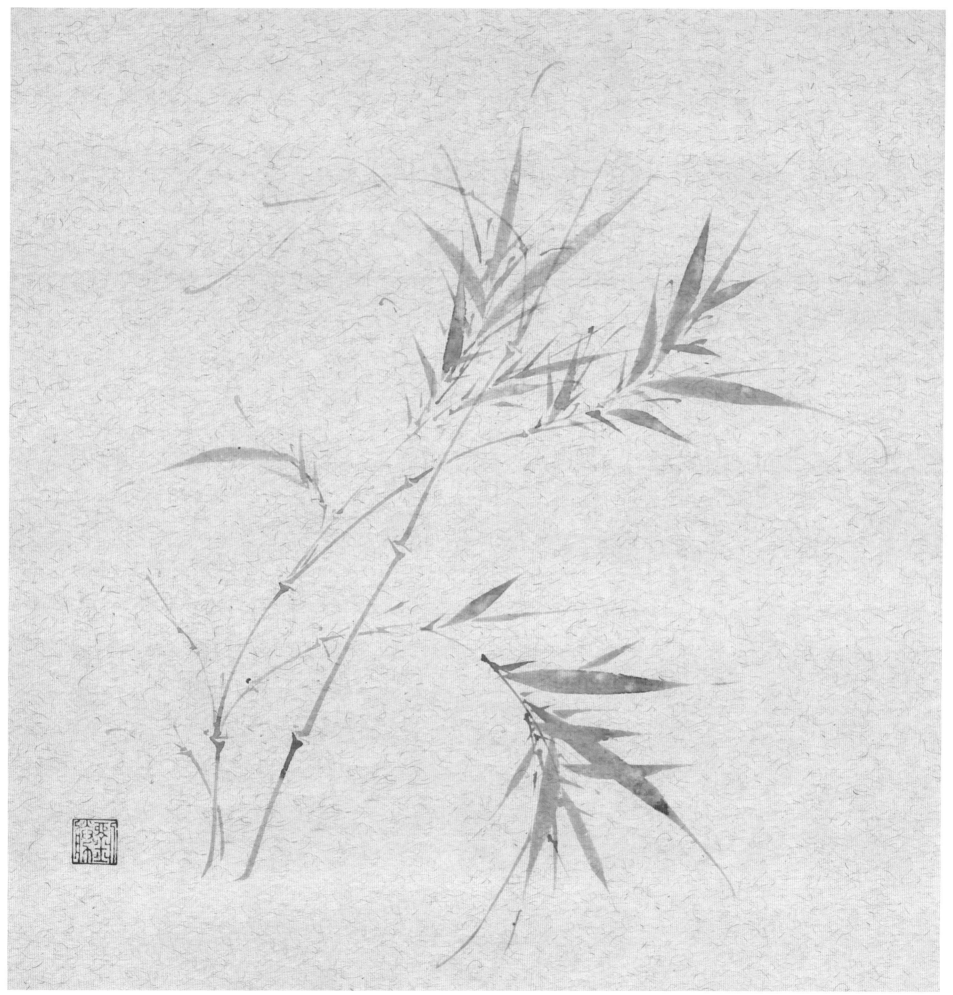

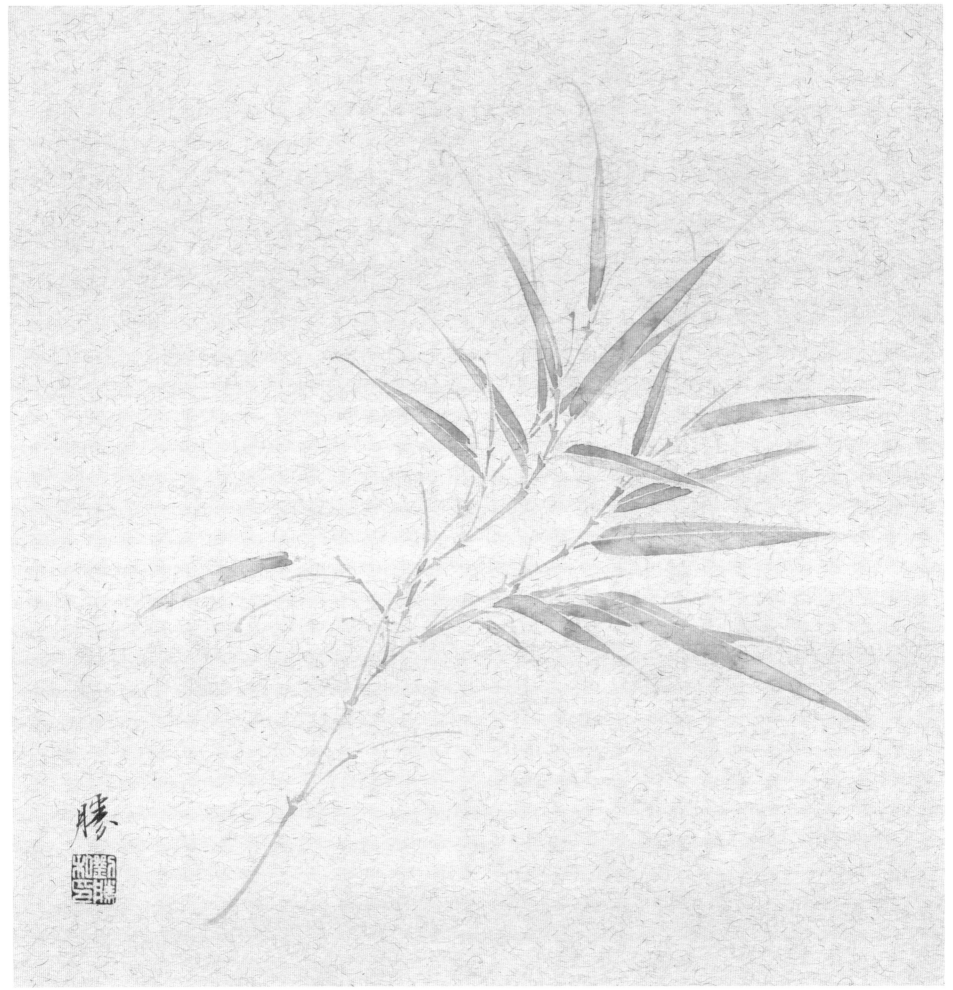

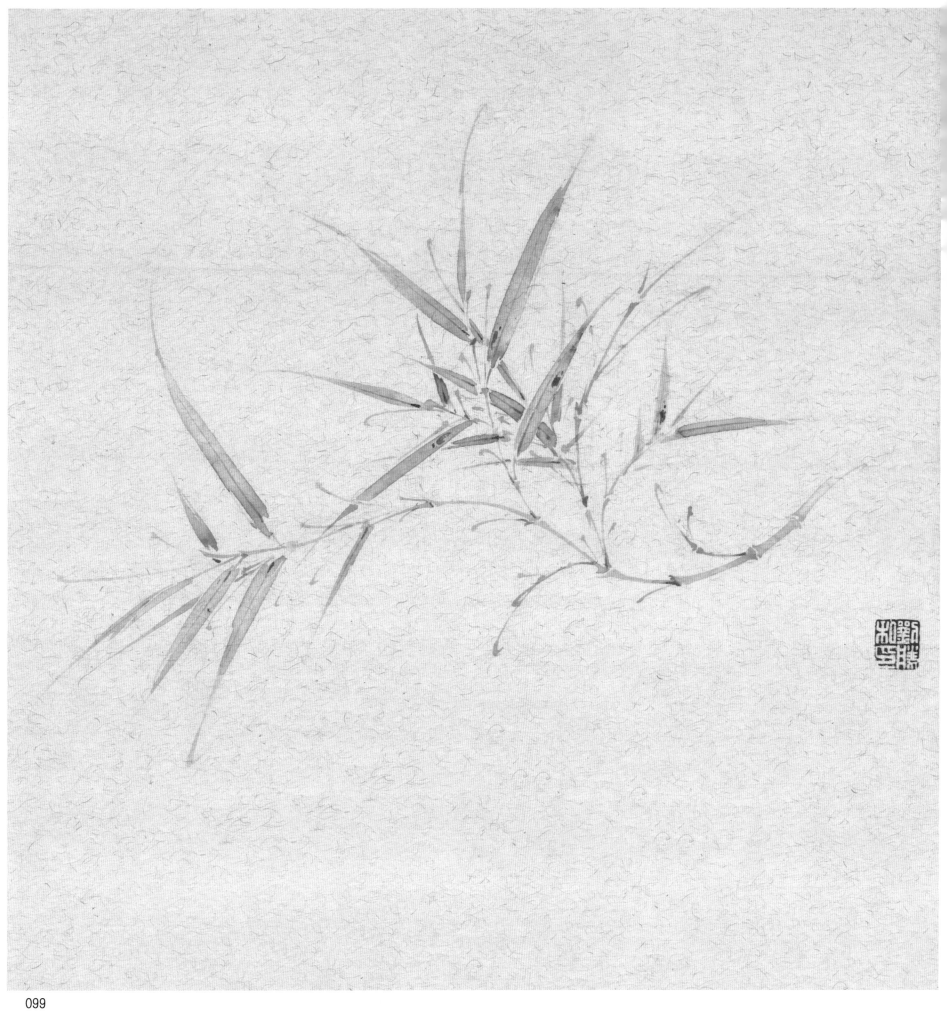

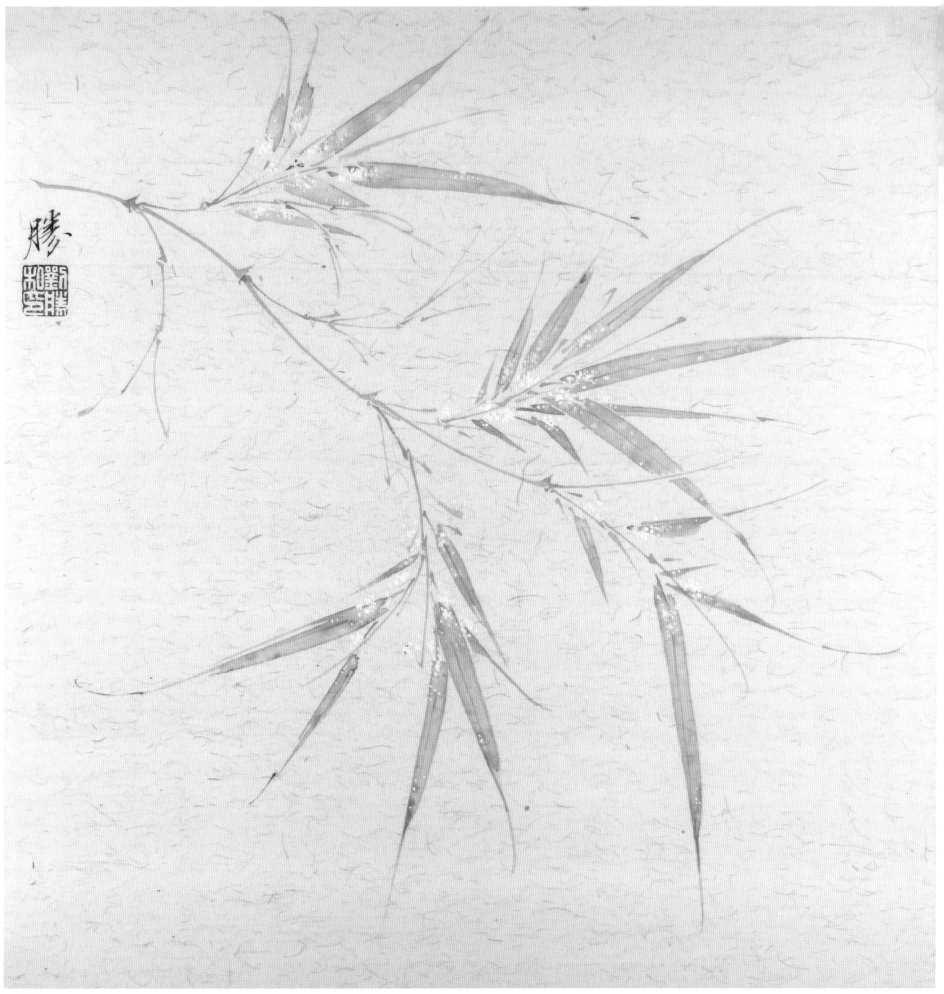

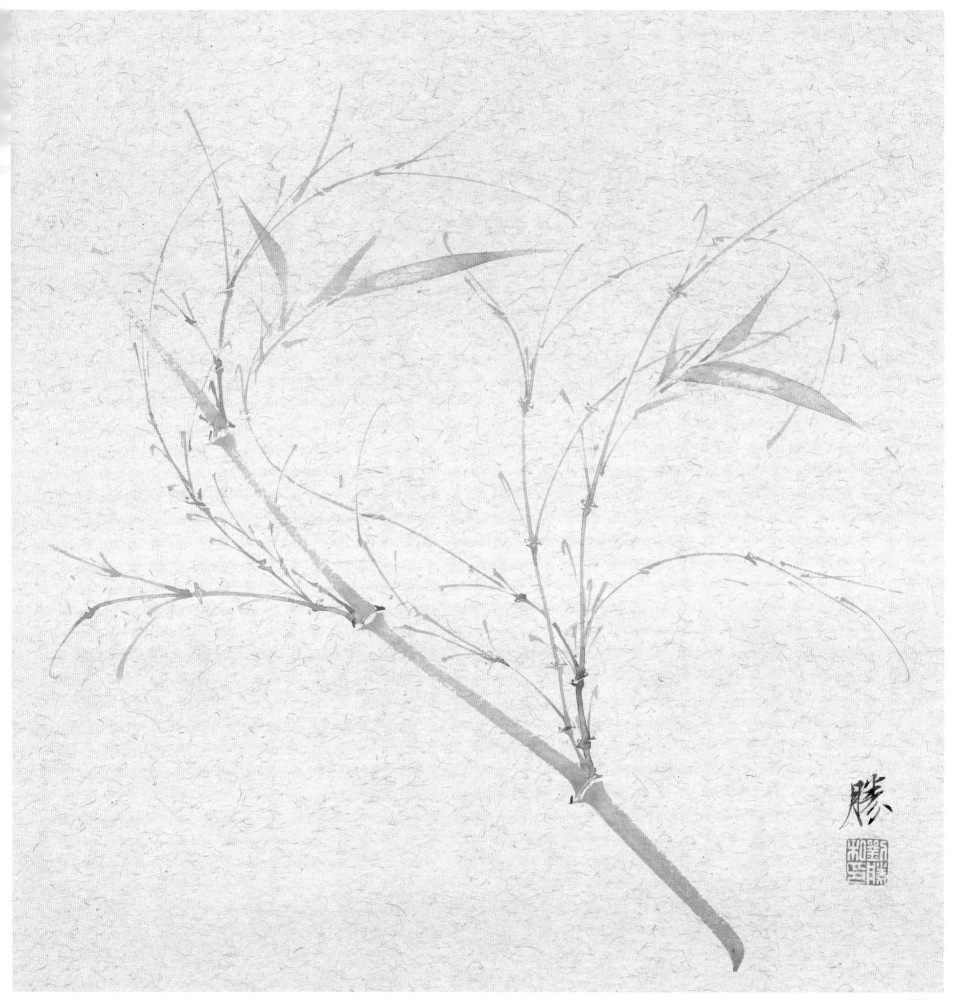

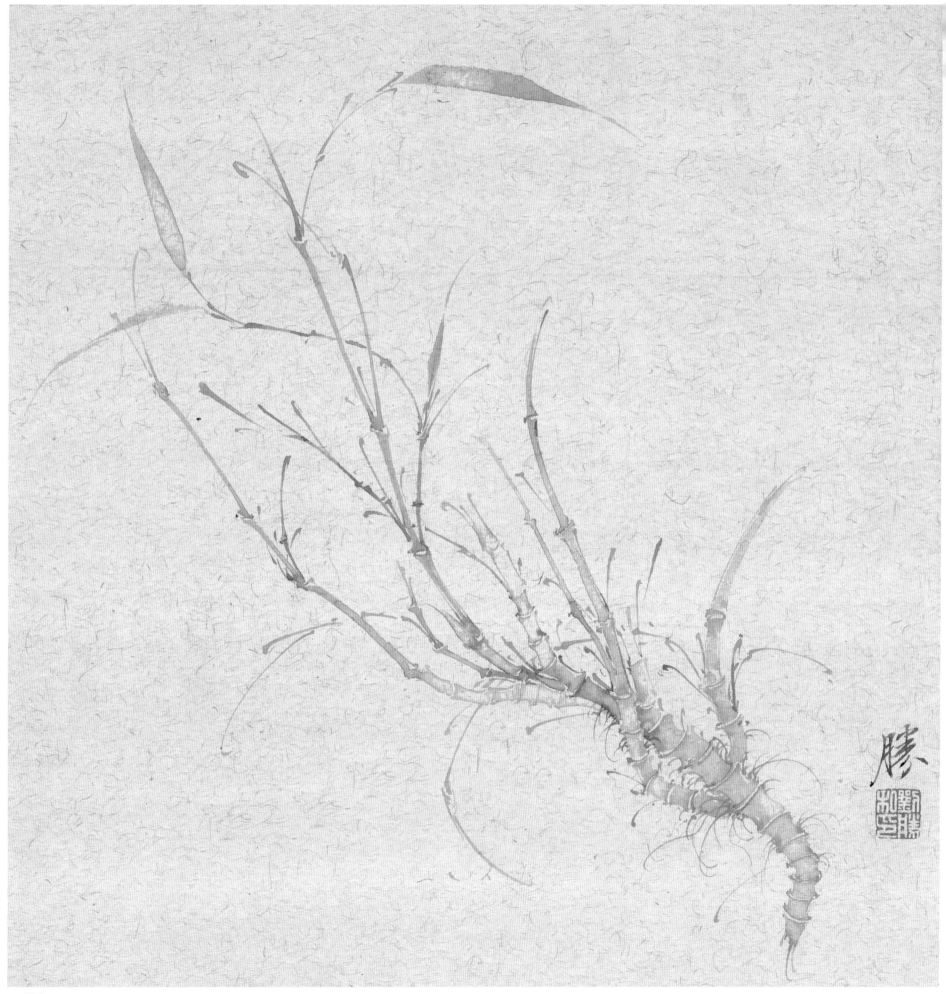

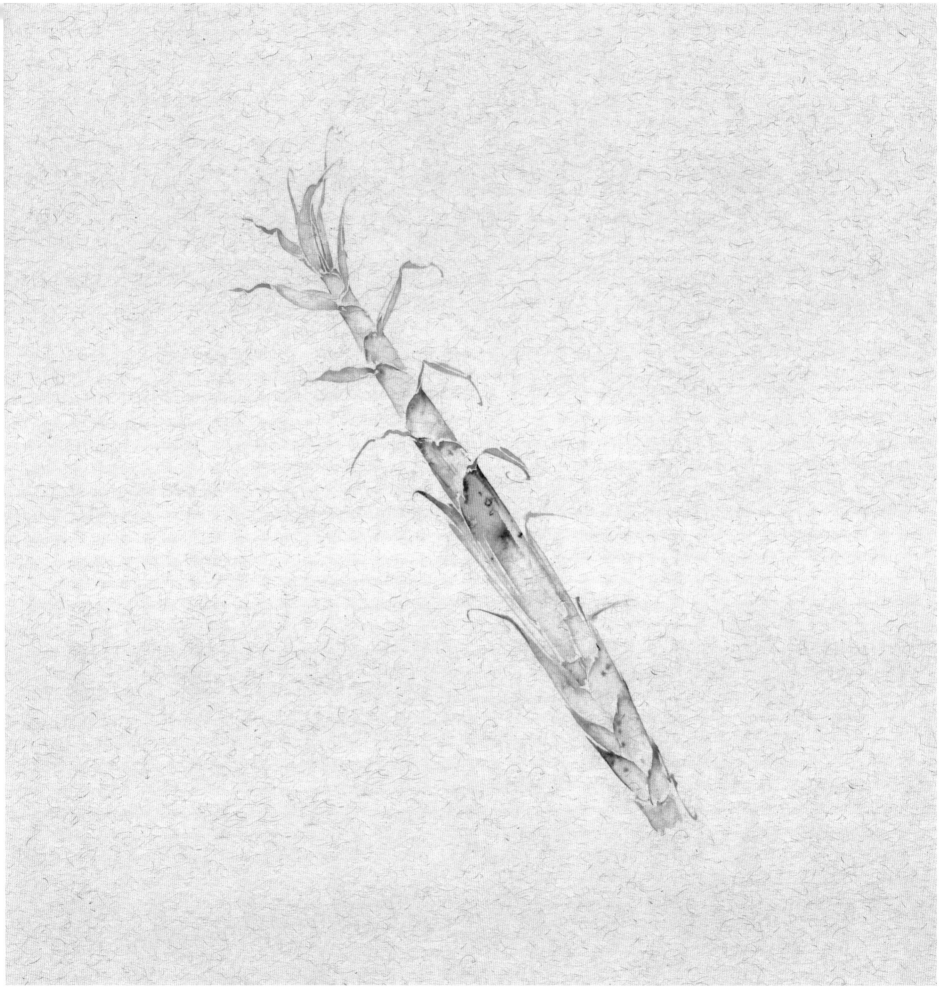

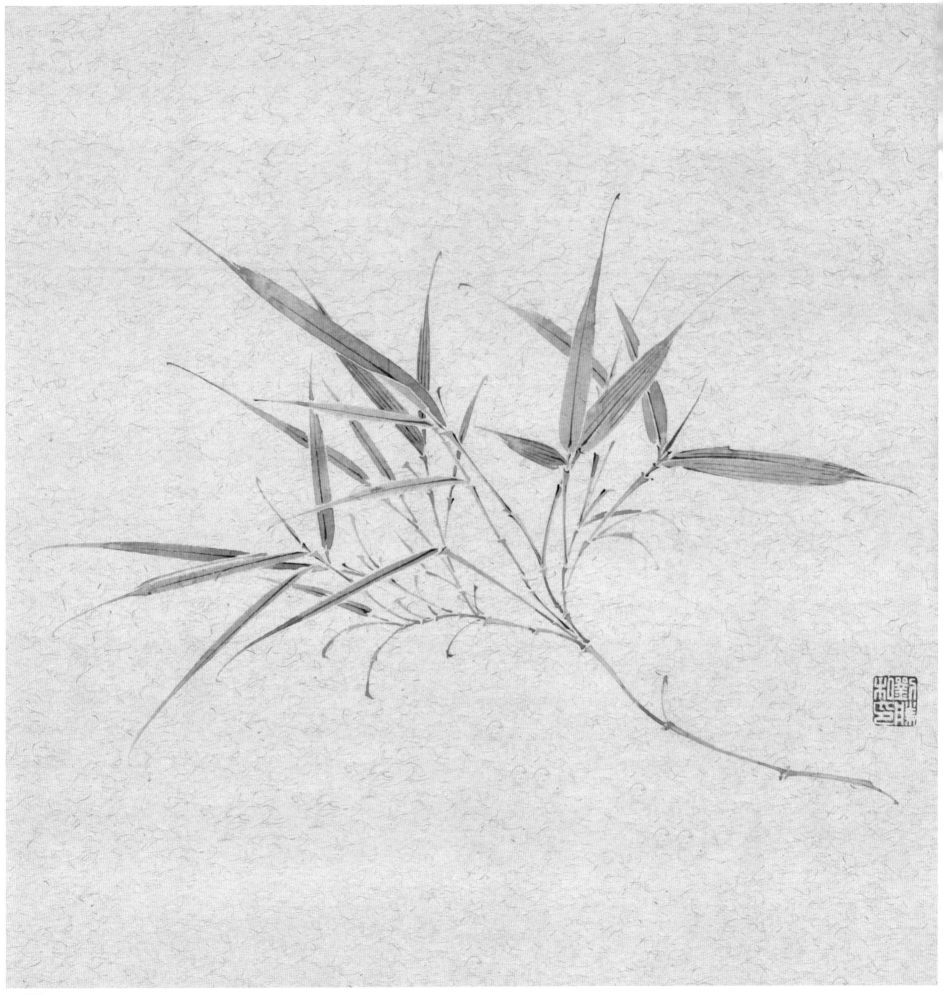

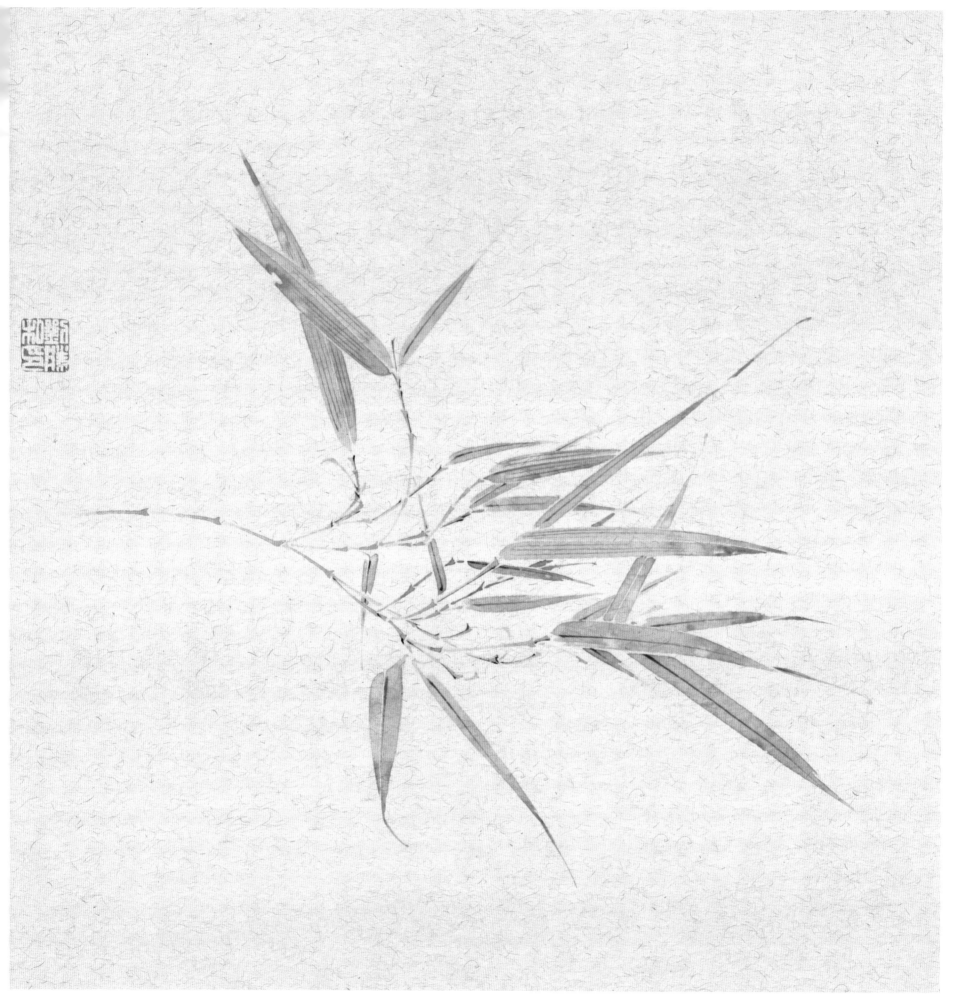

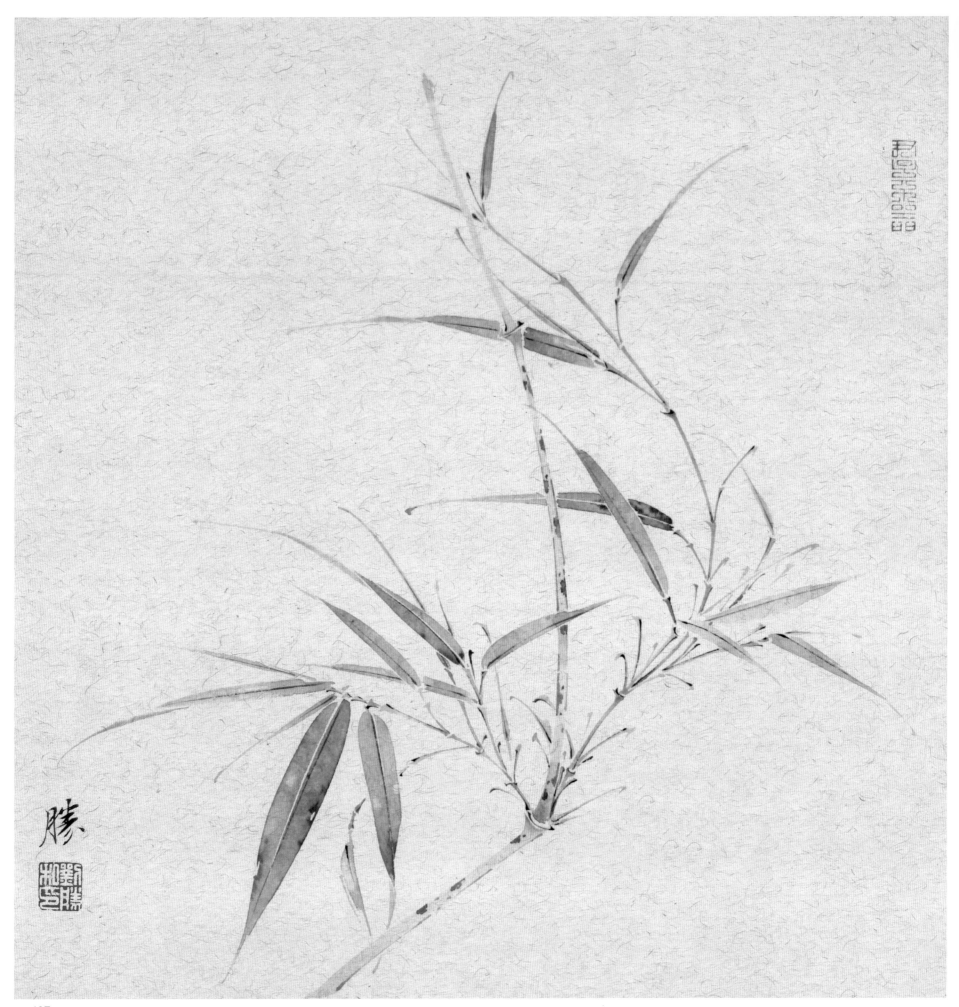

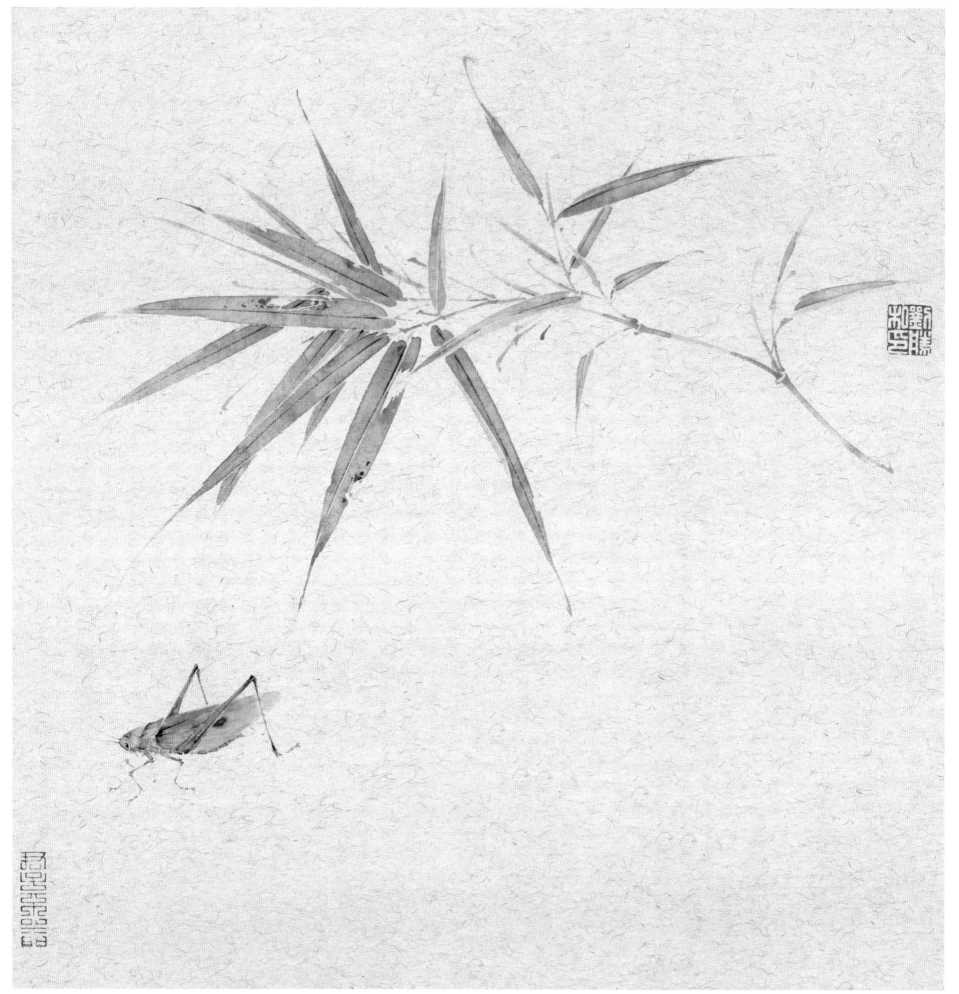

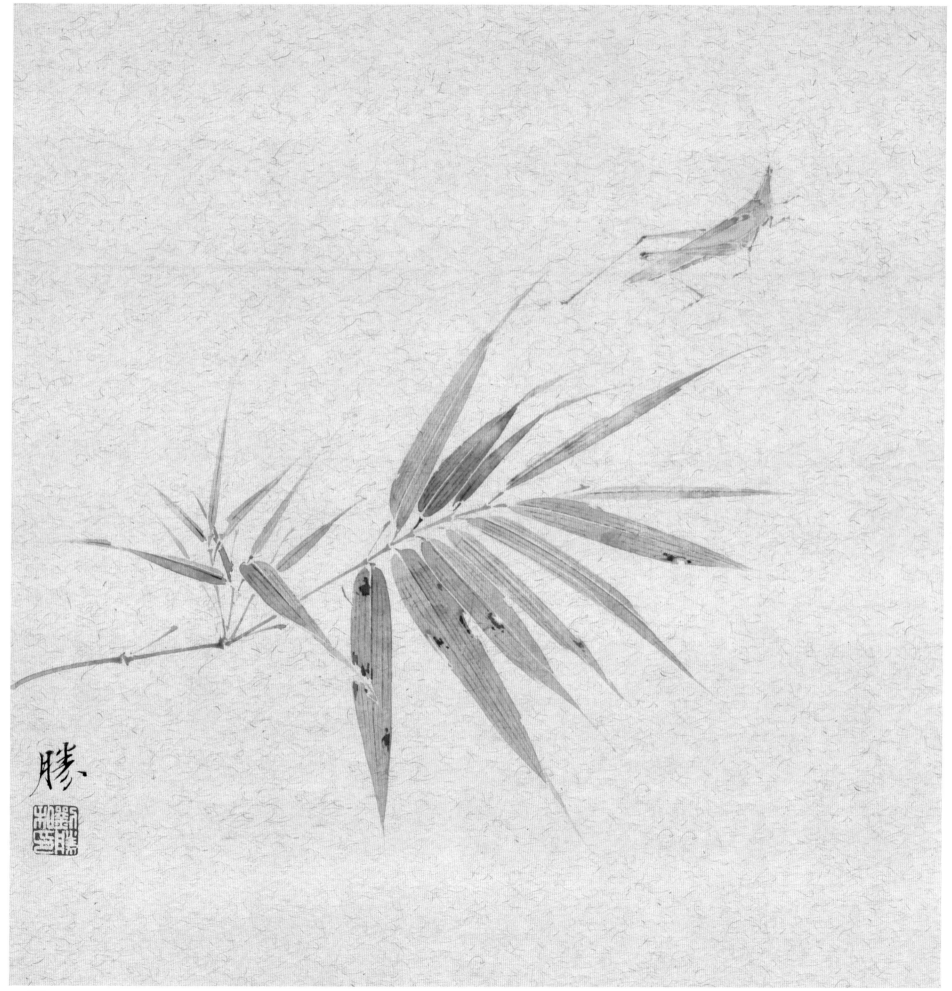

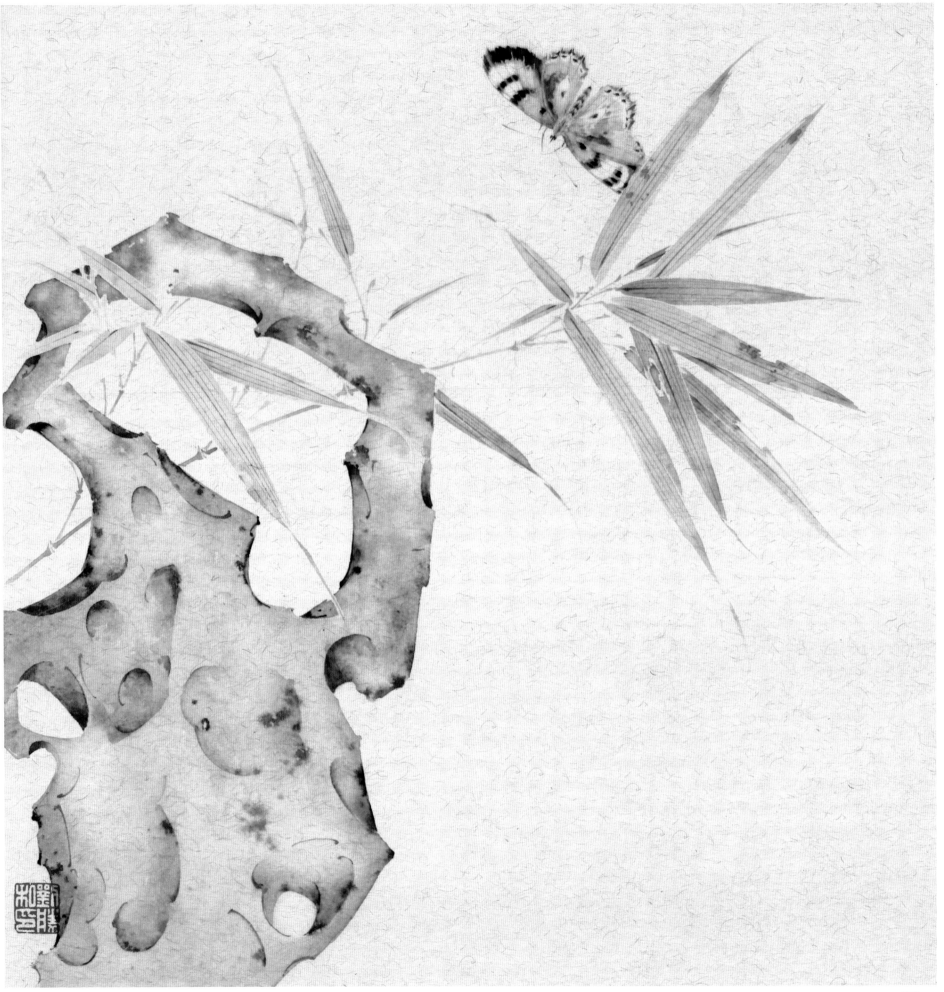

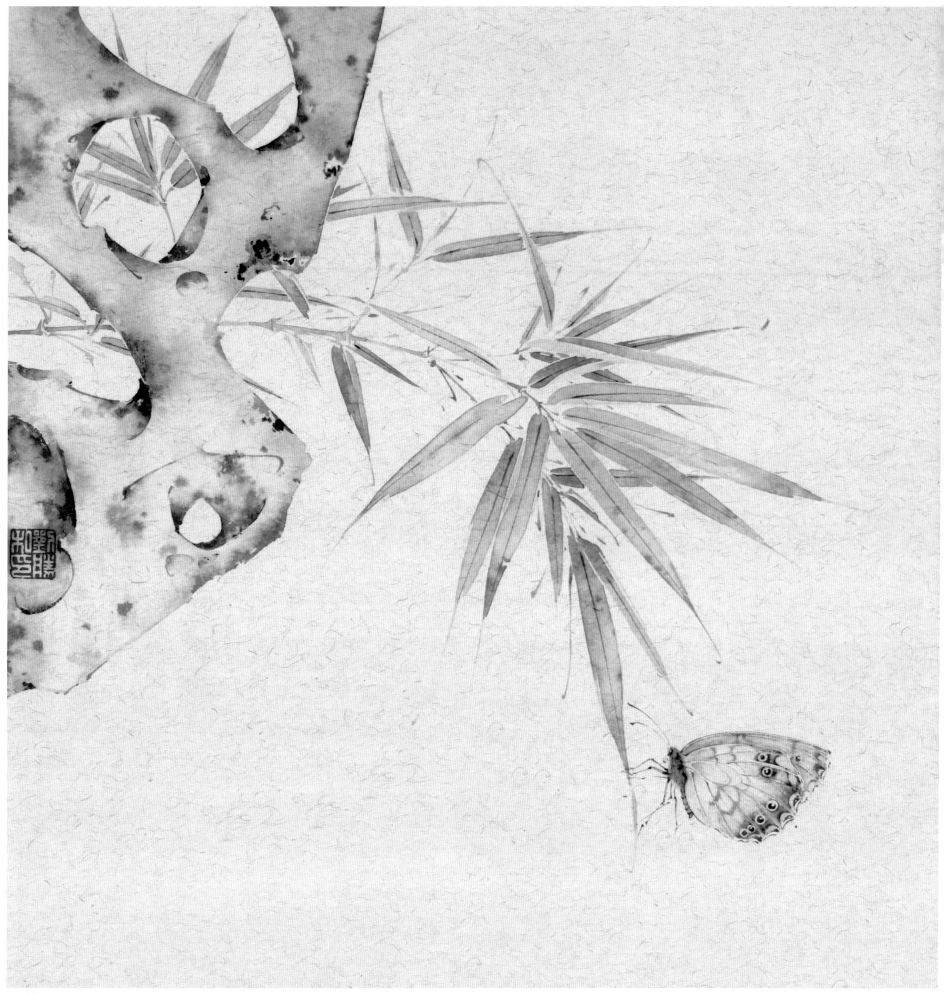

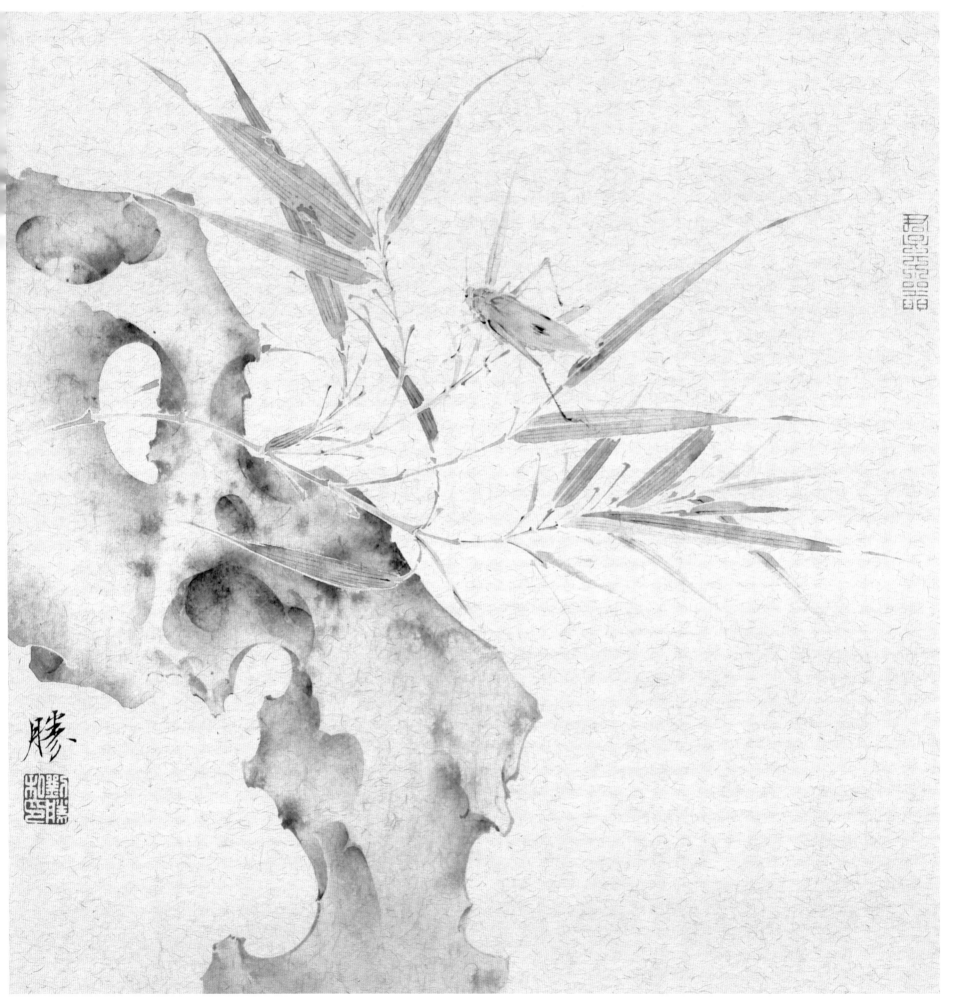

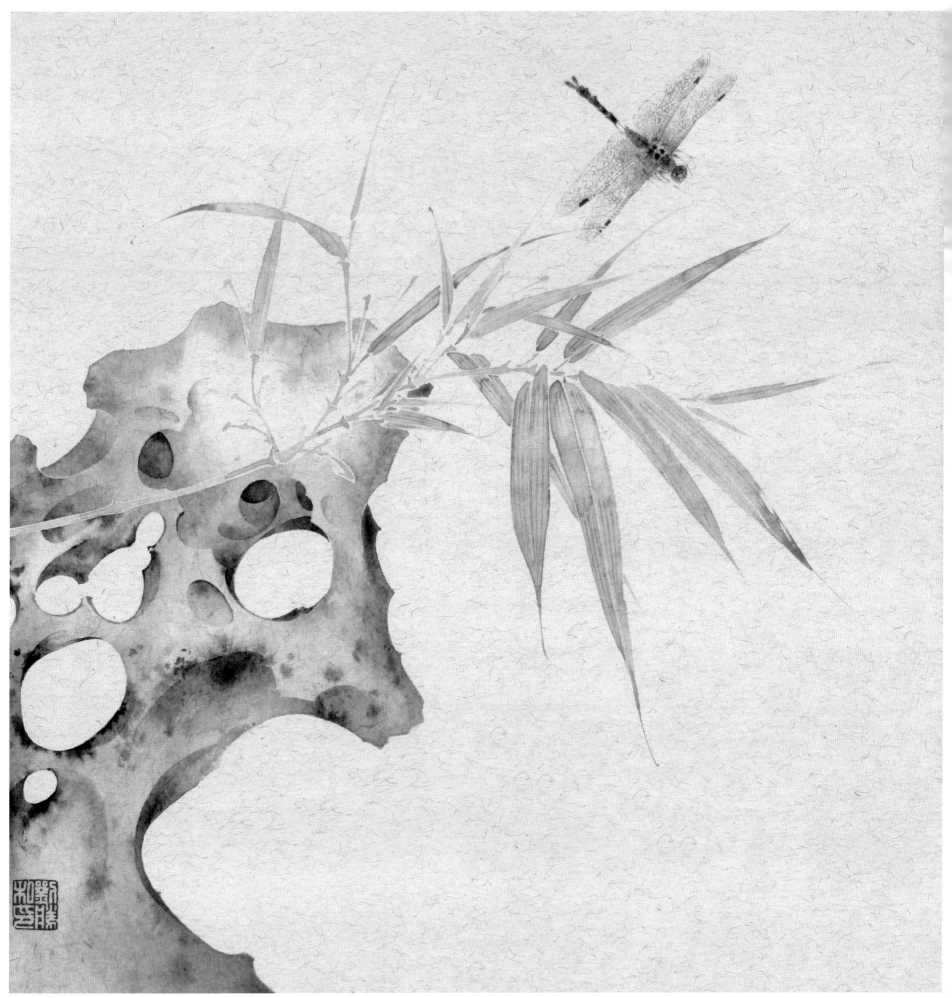

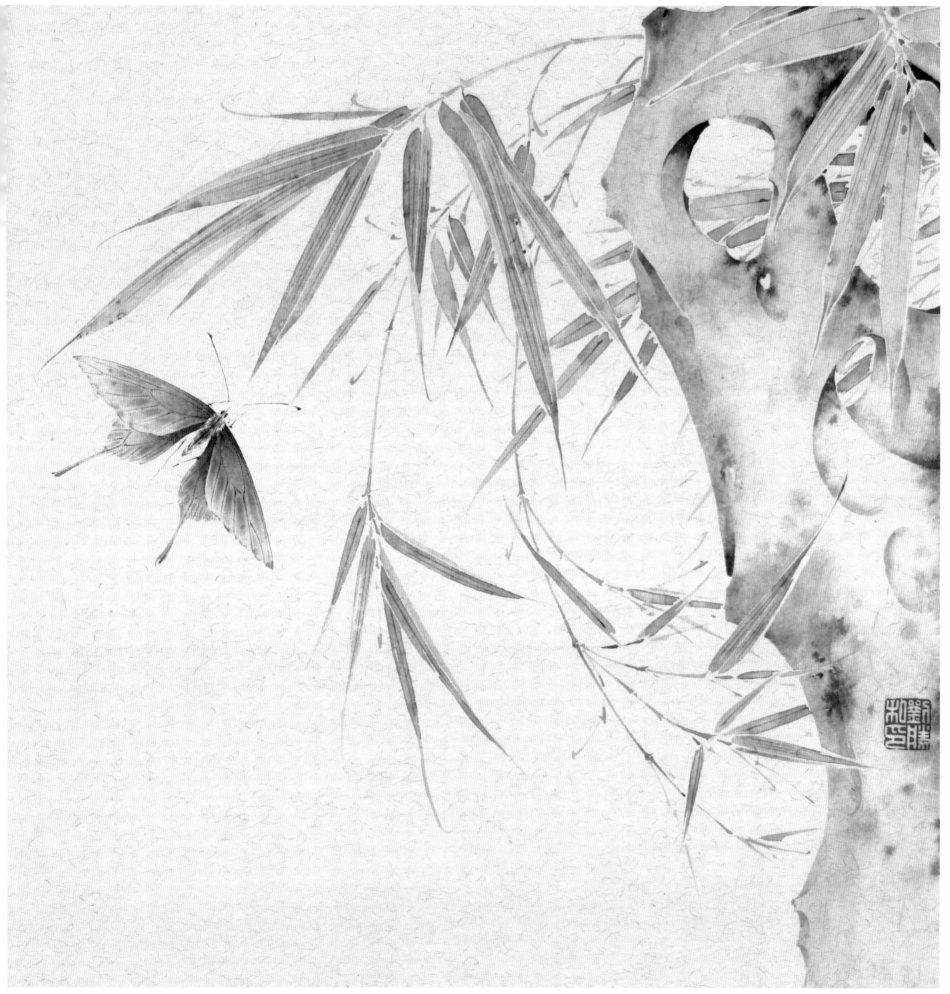

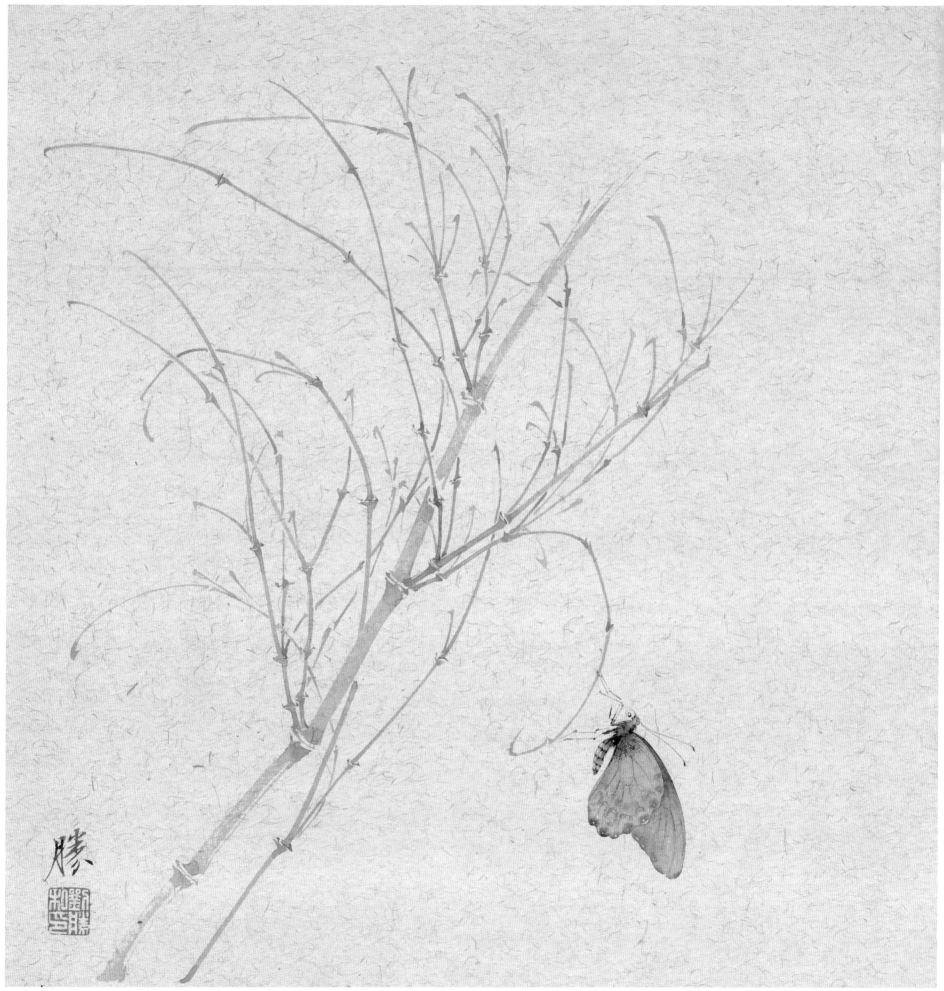

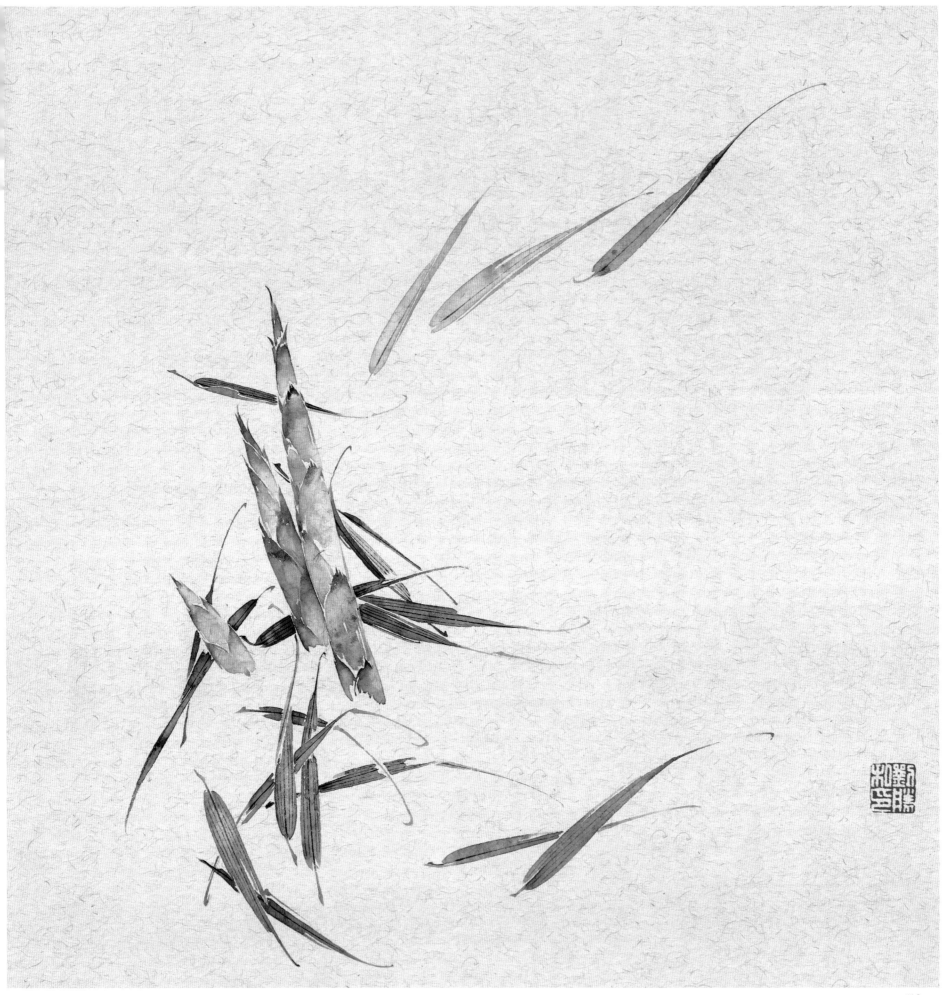

白描线稿

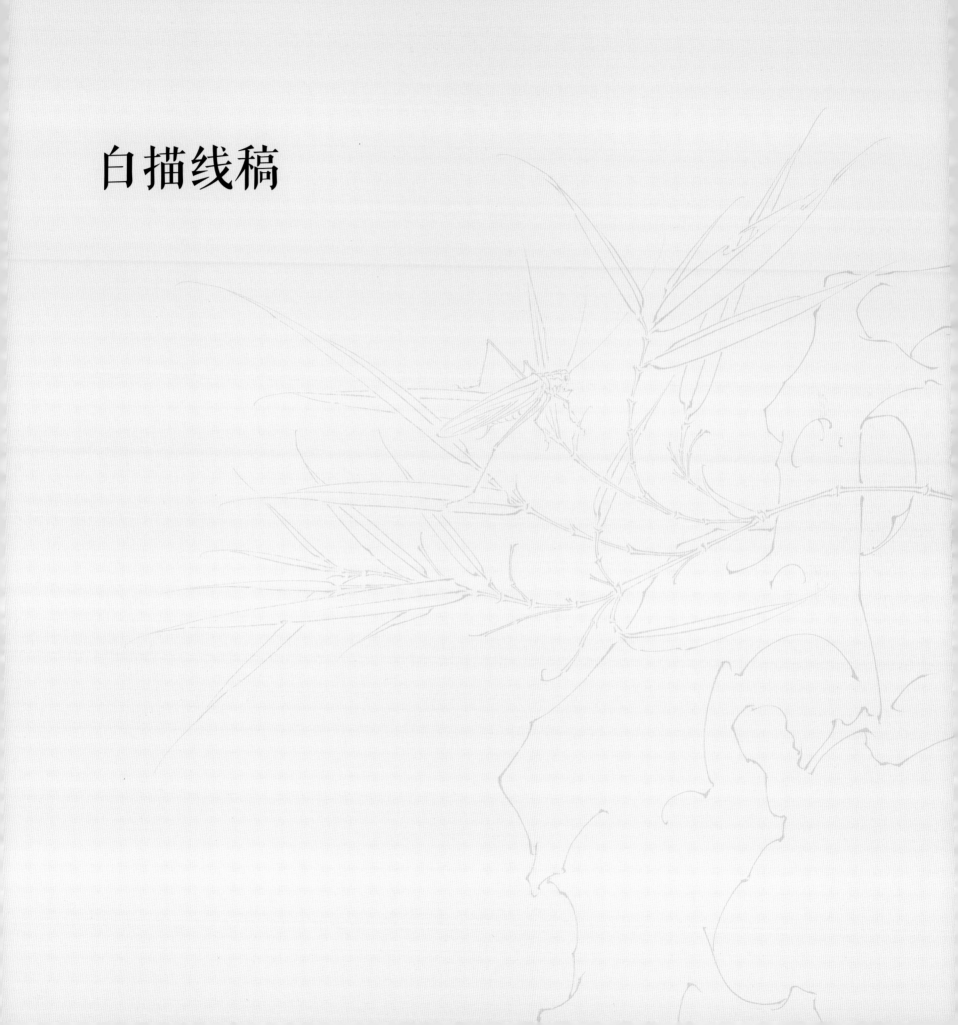

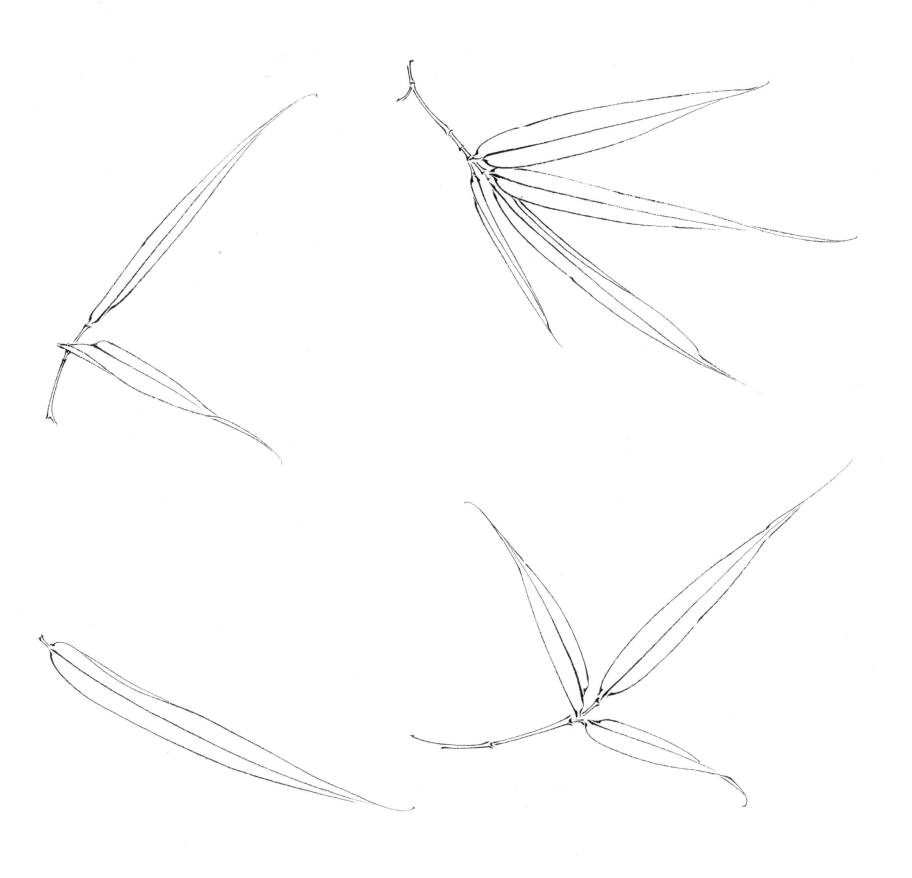

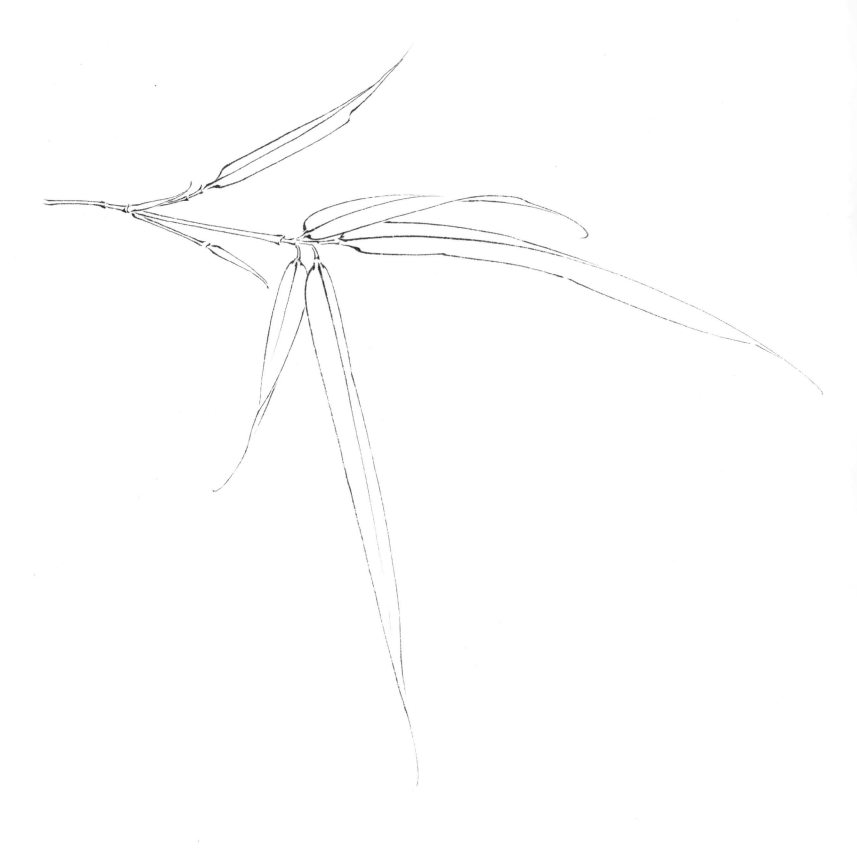

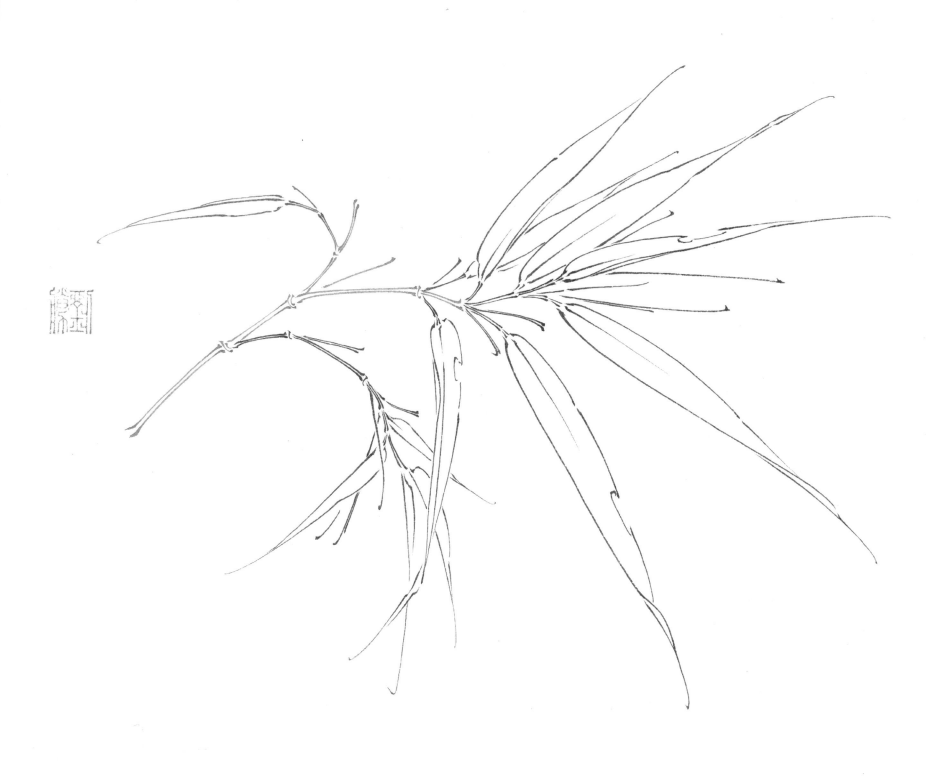

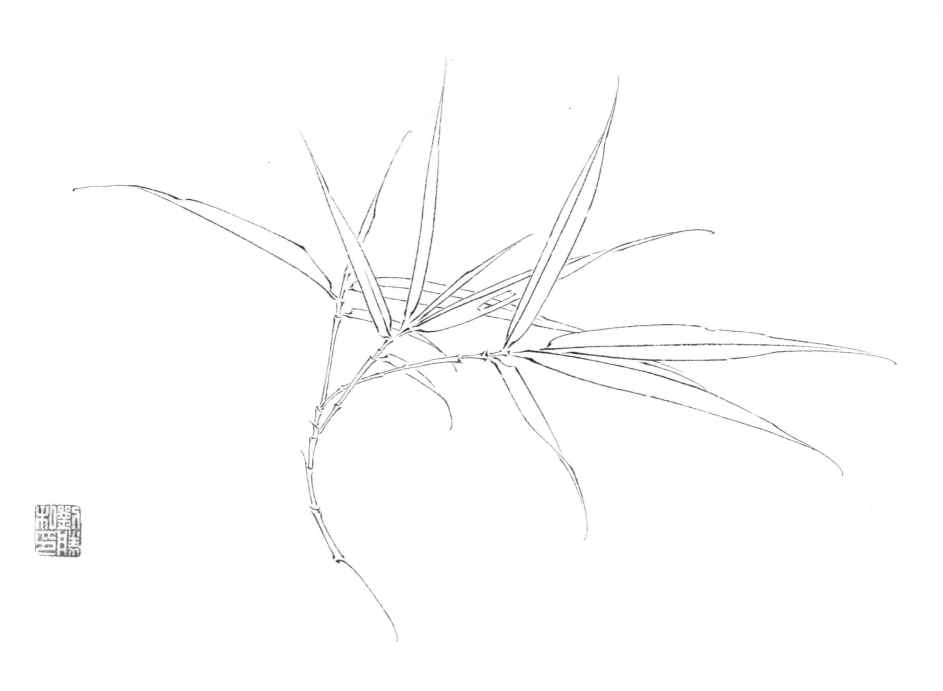

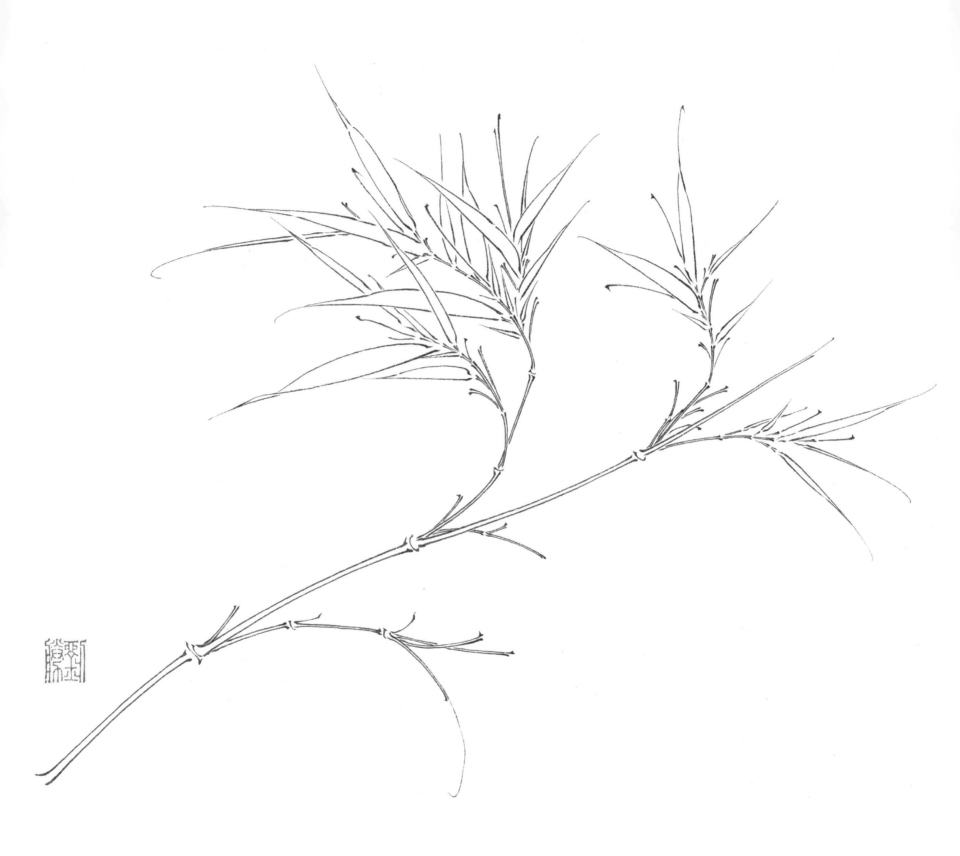

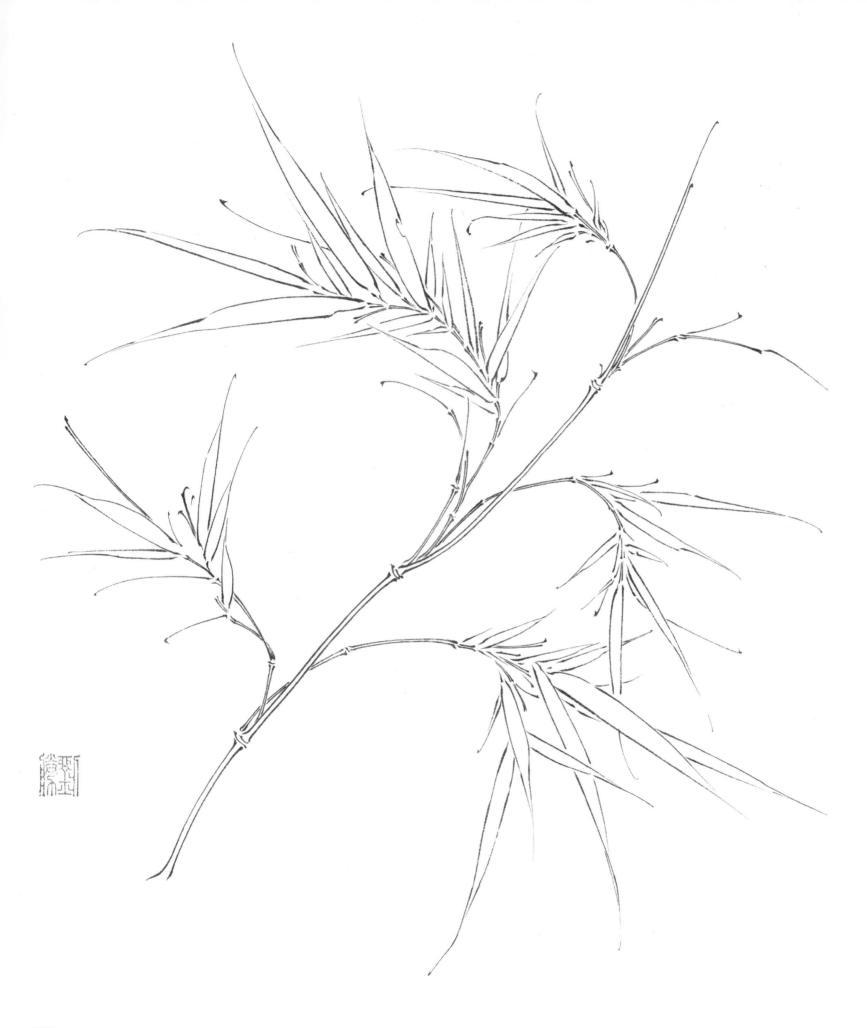

129

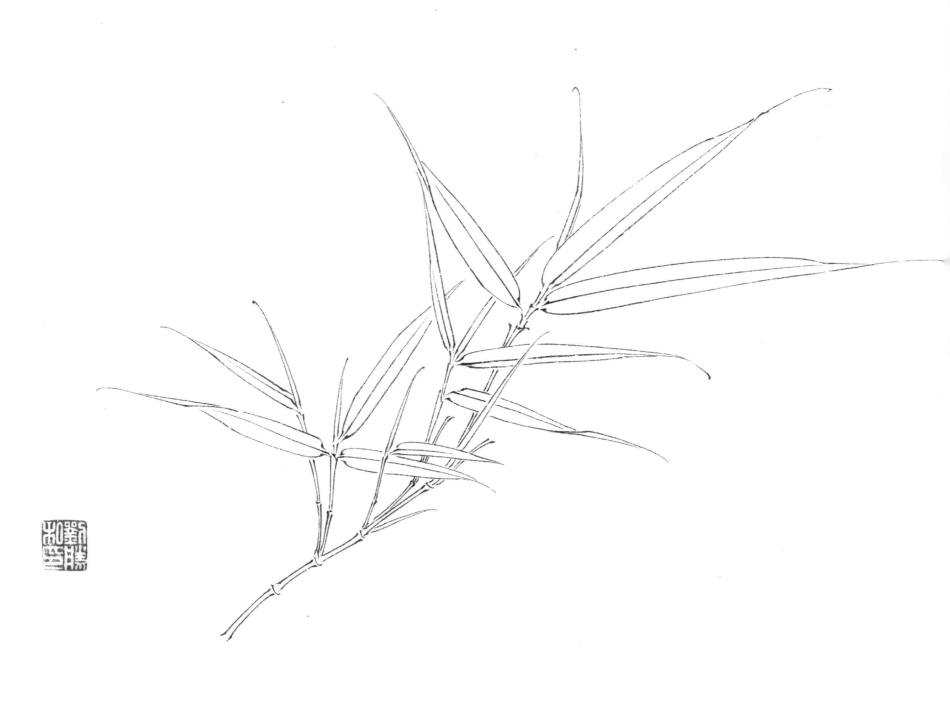

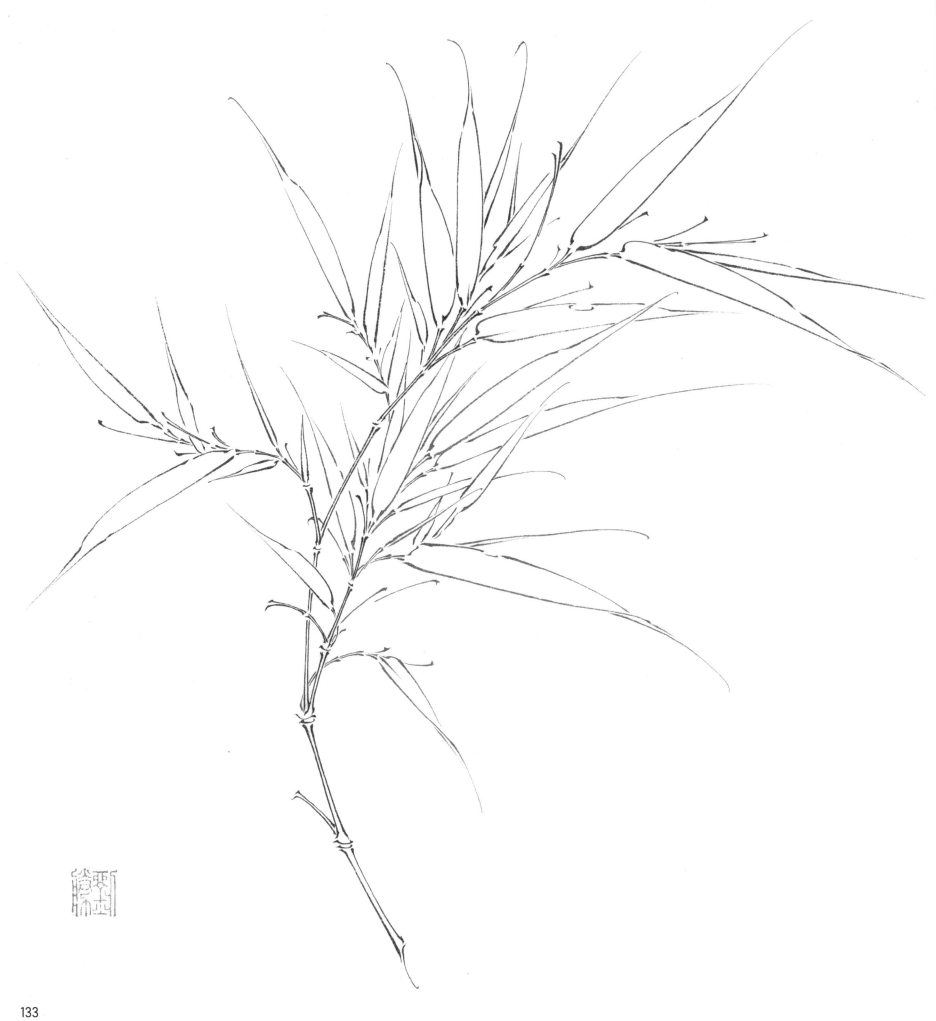

133

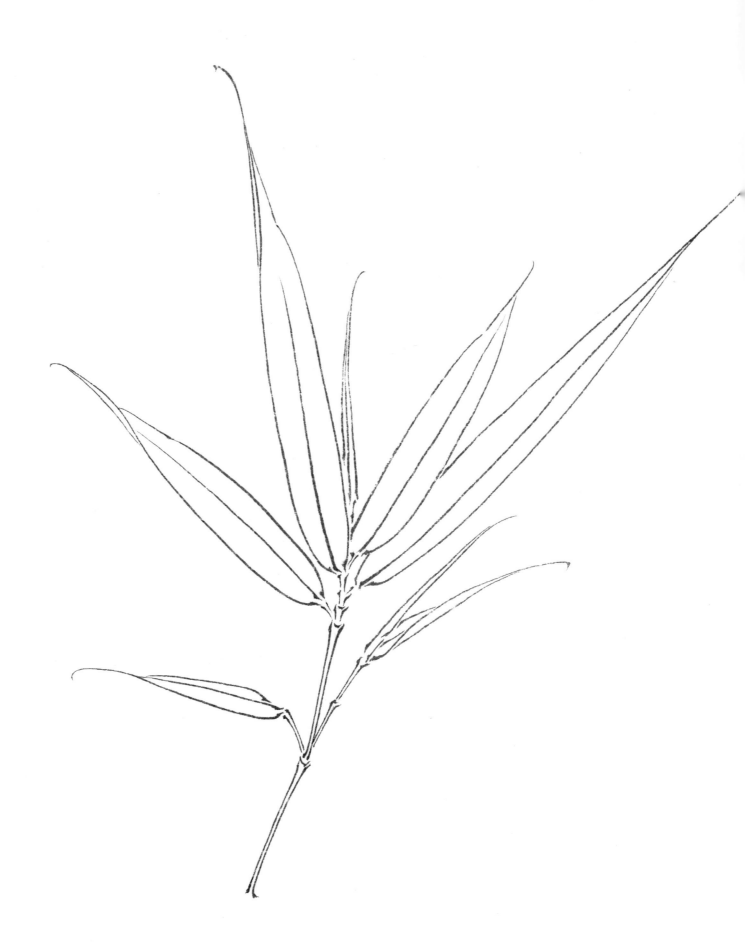

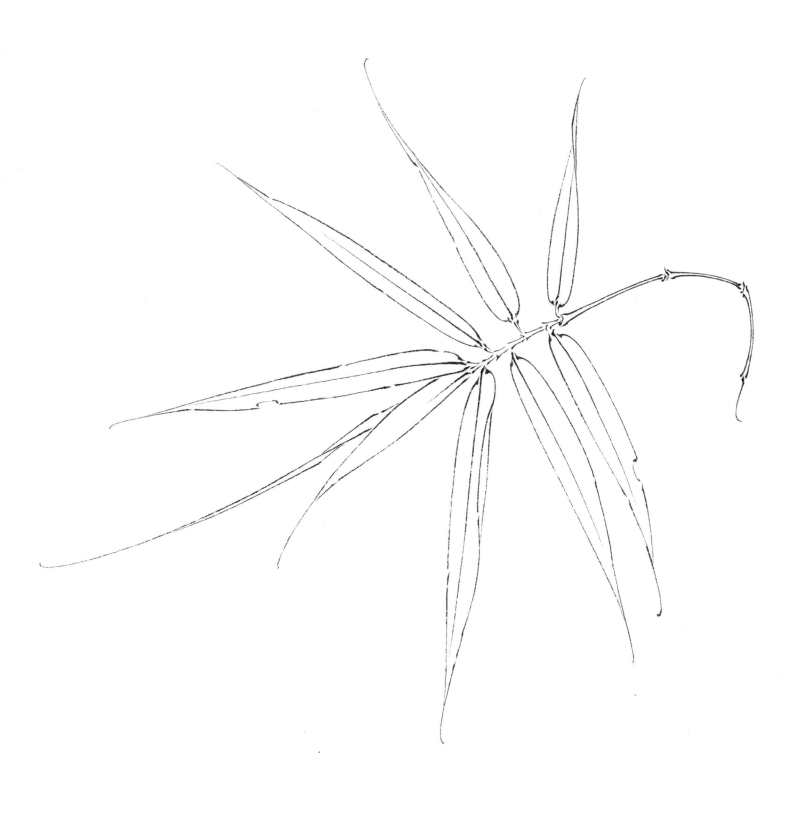

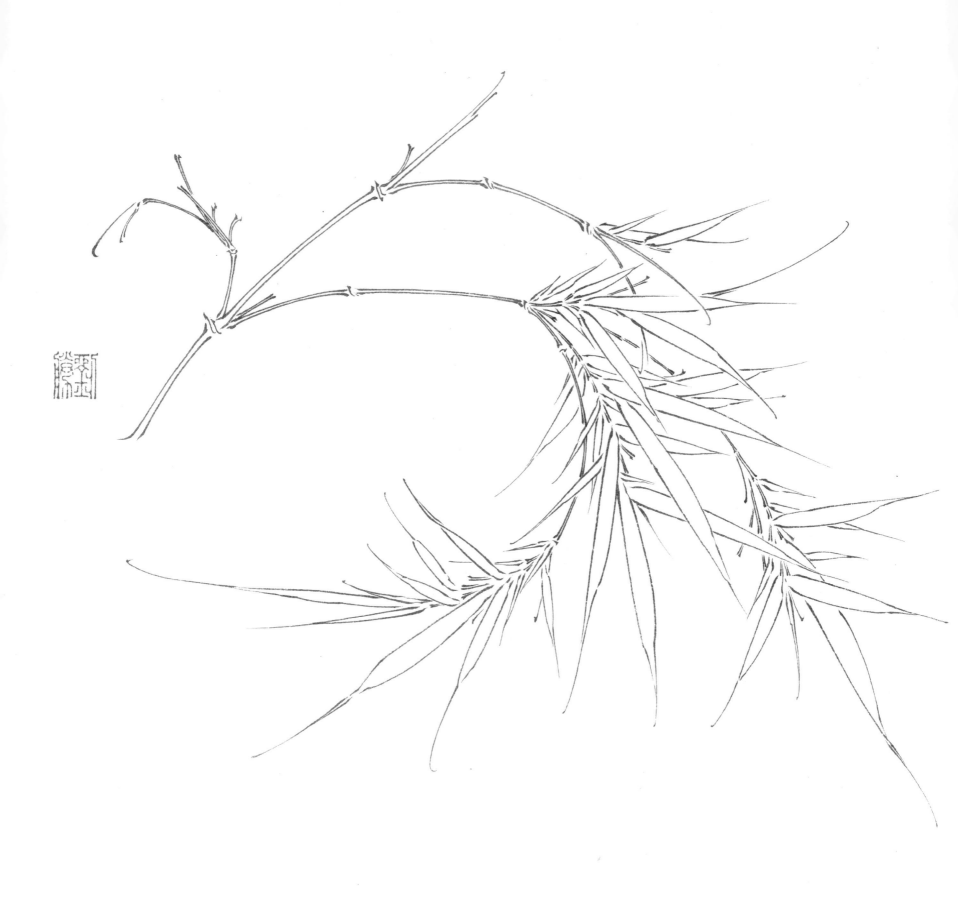

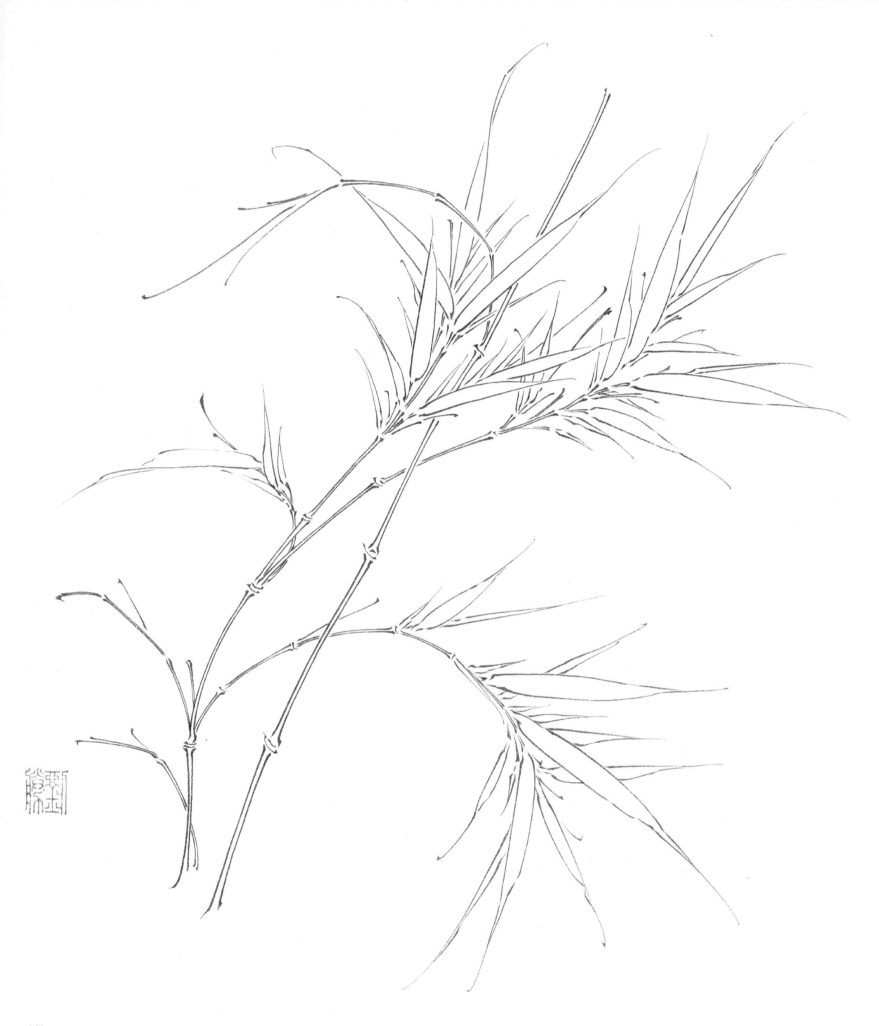

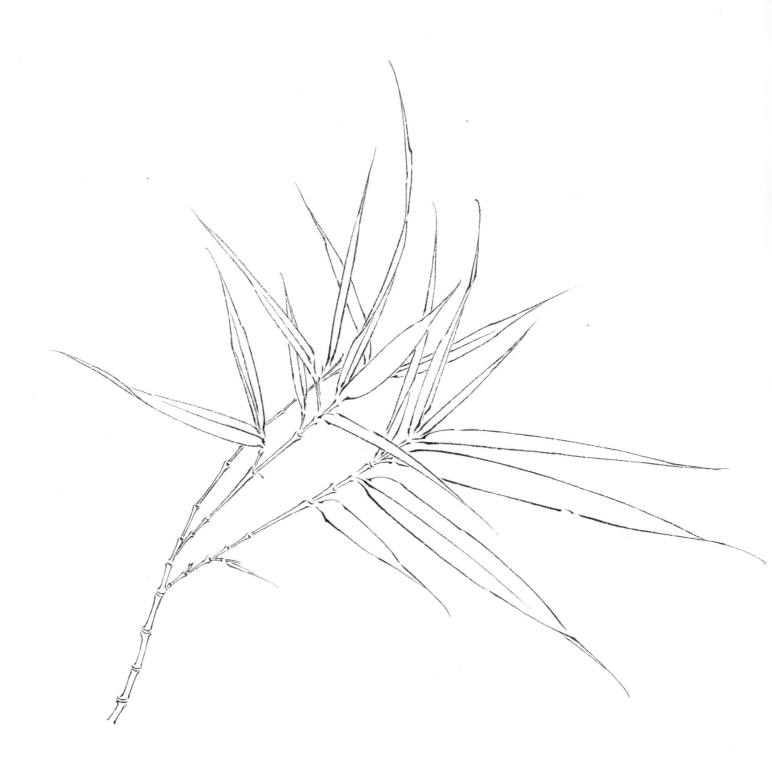

143

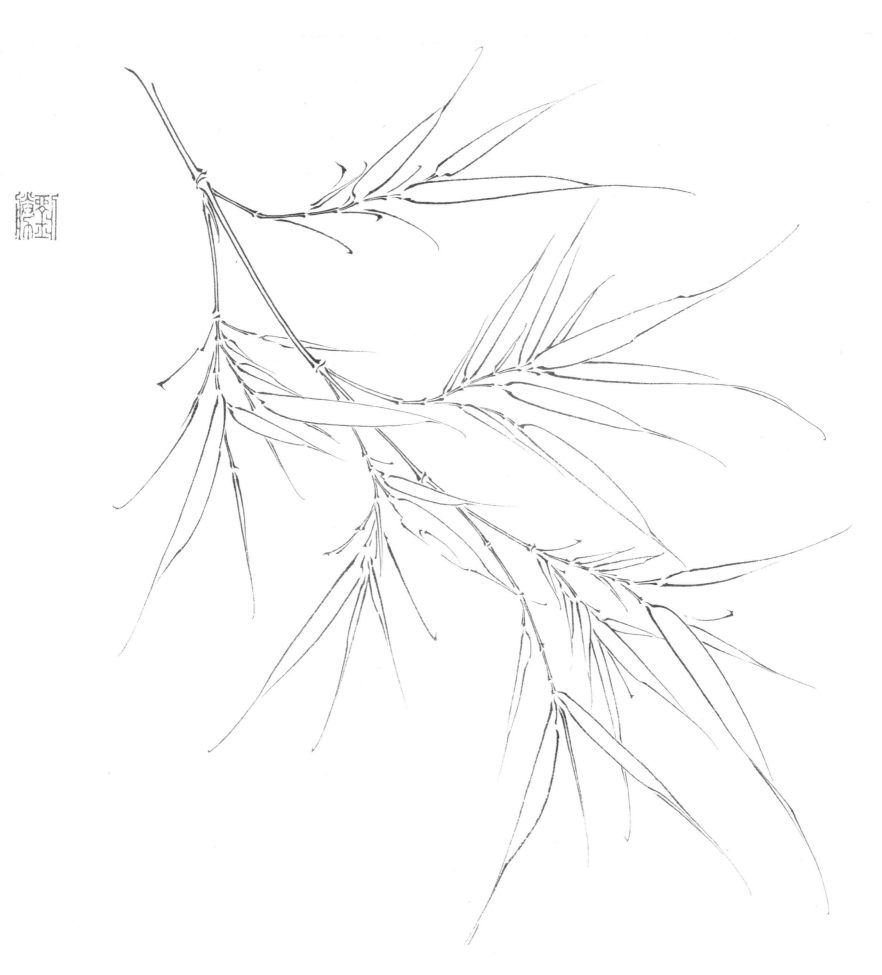

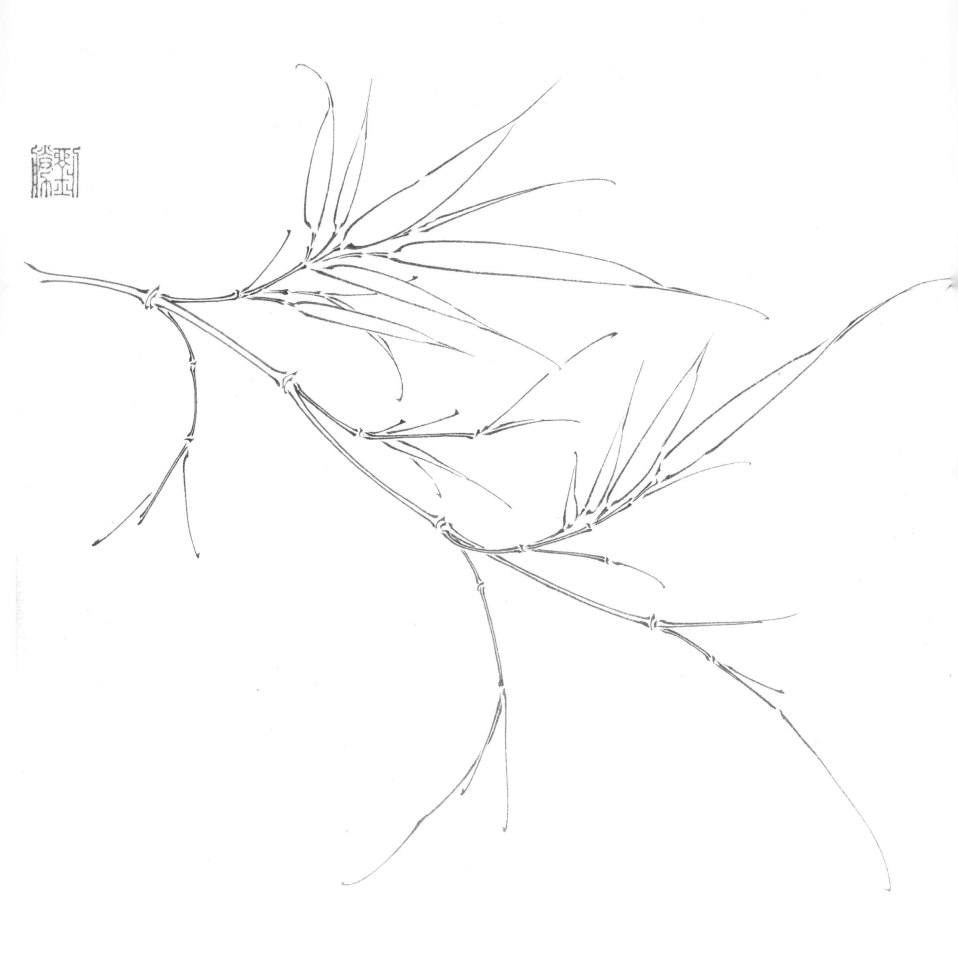

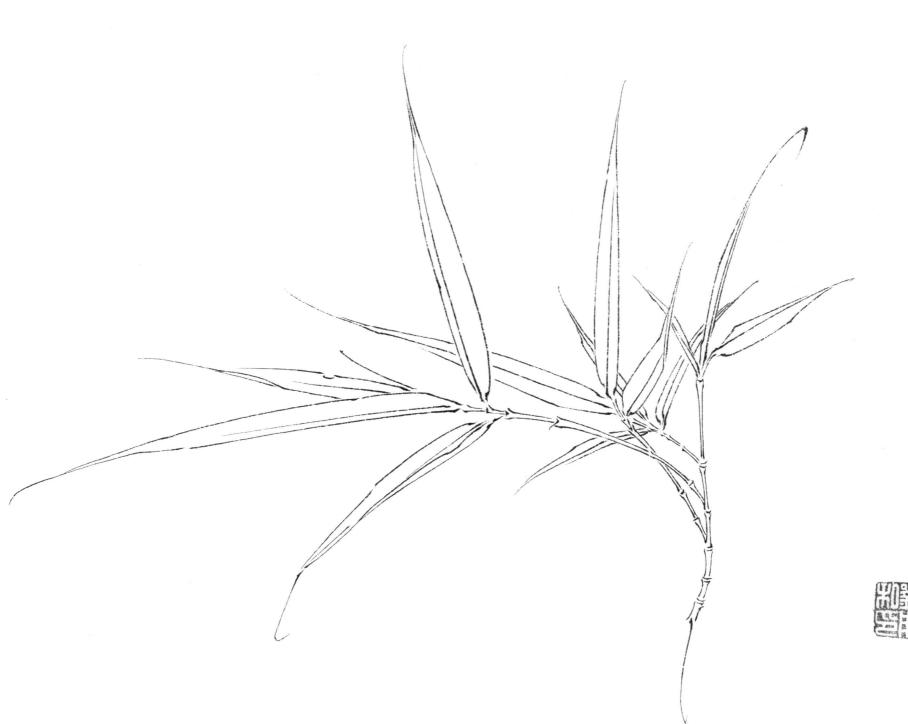

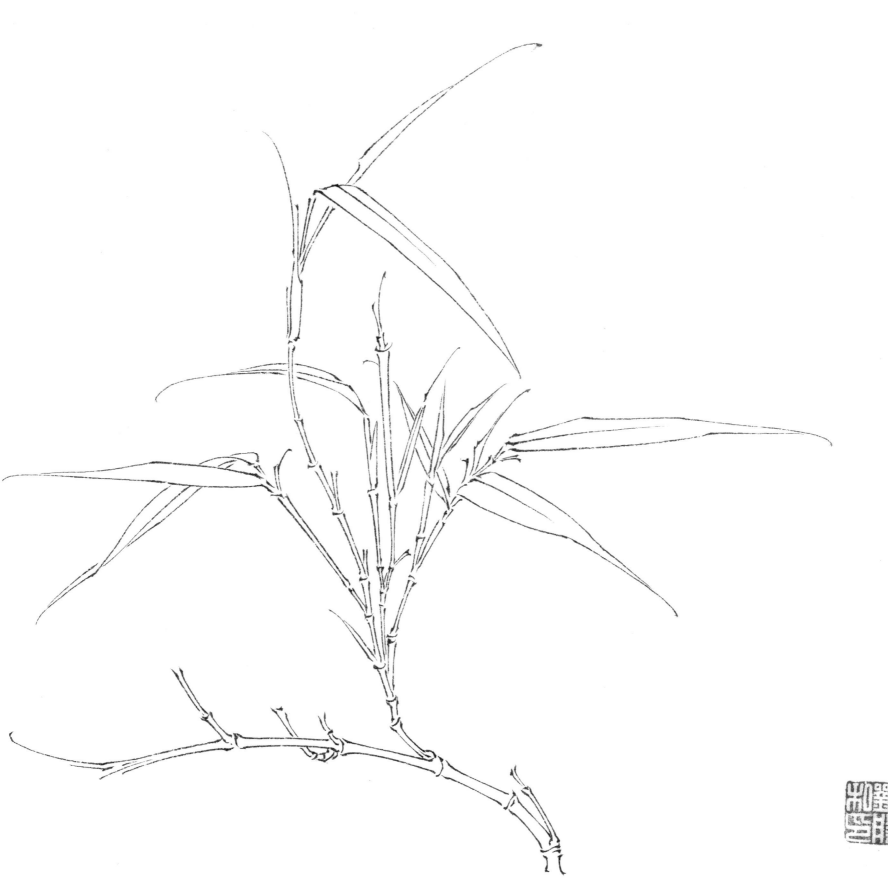

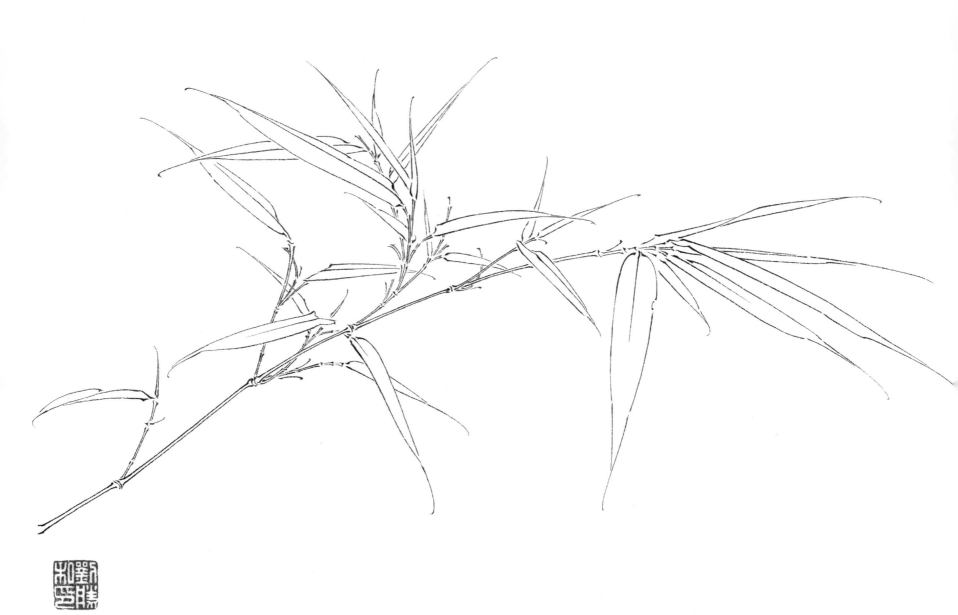

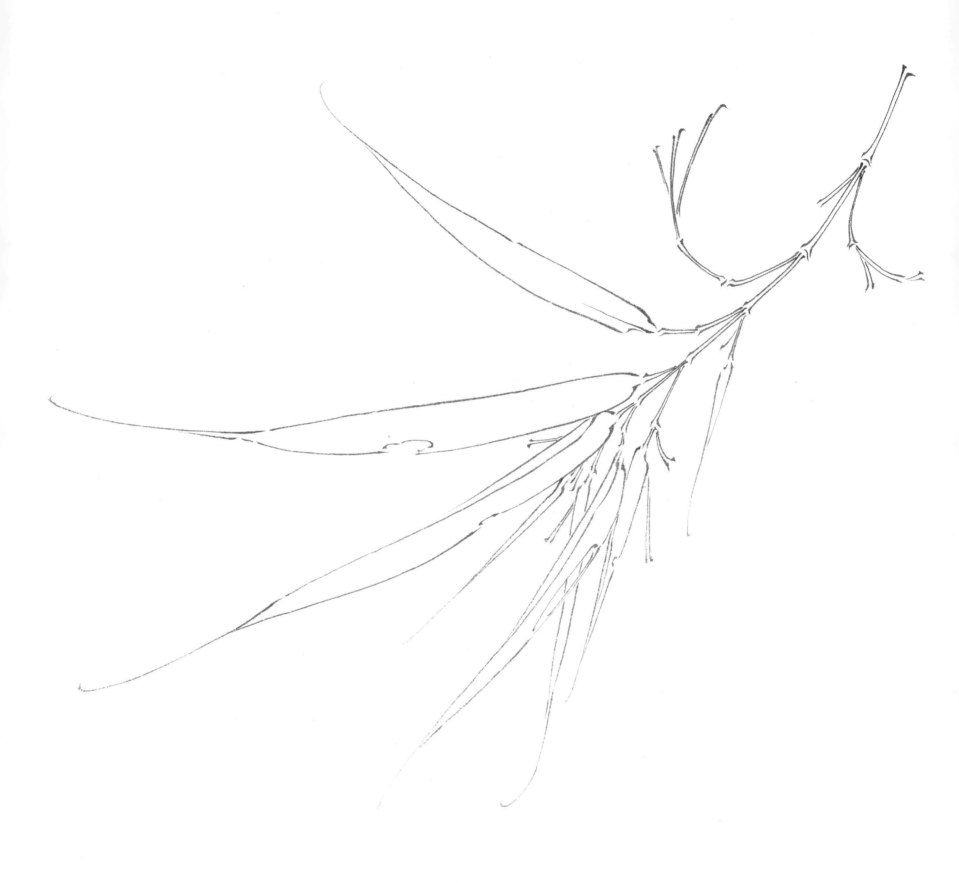

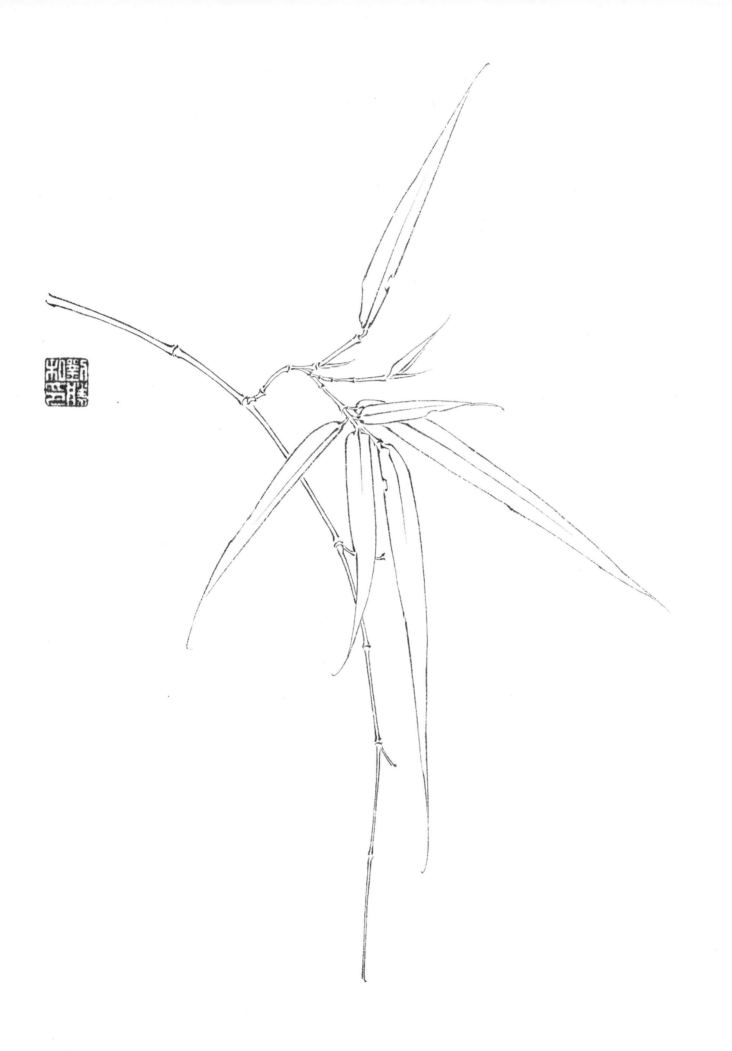

159

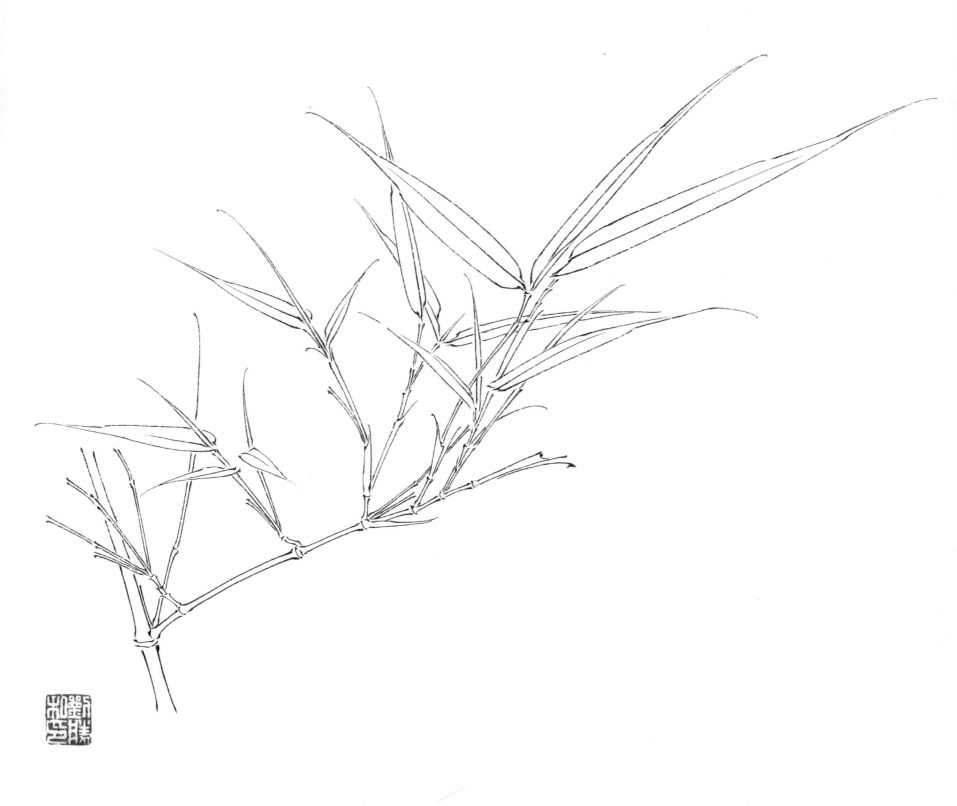

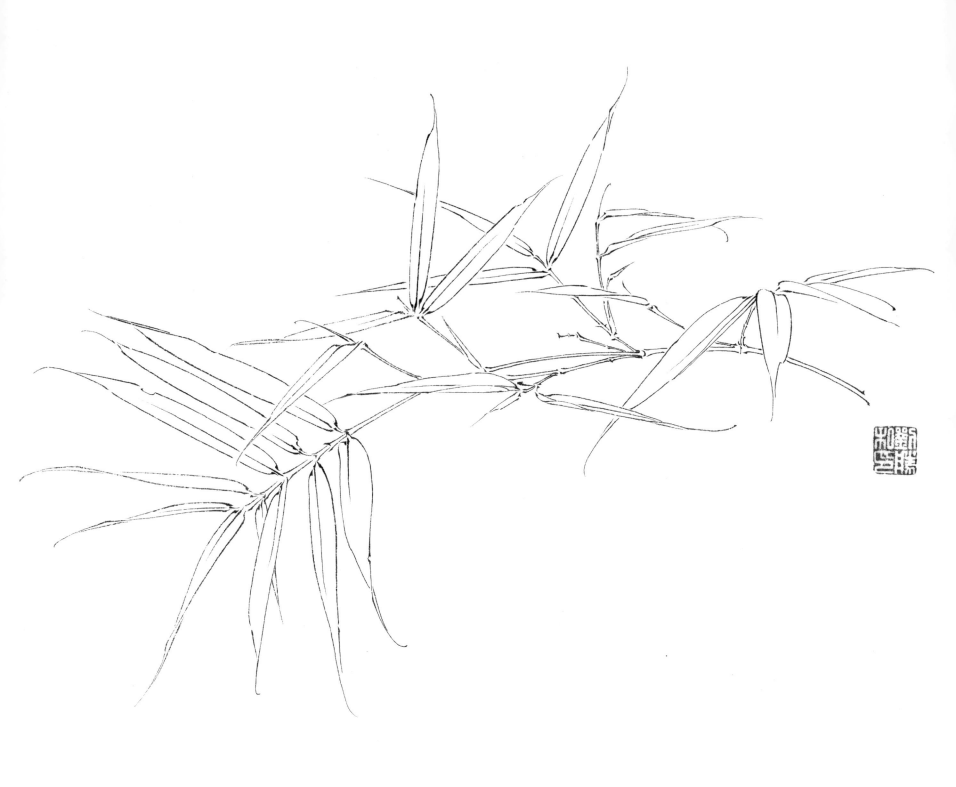

163

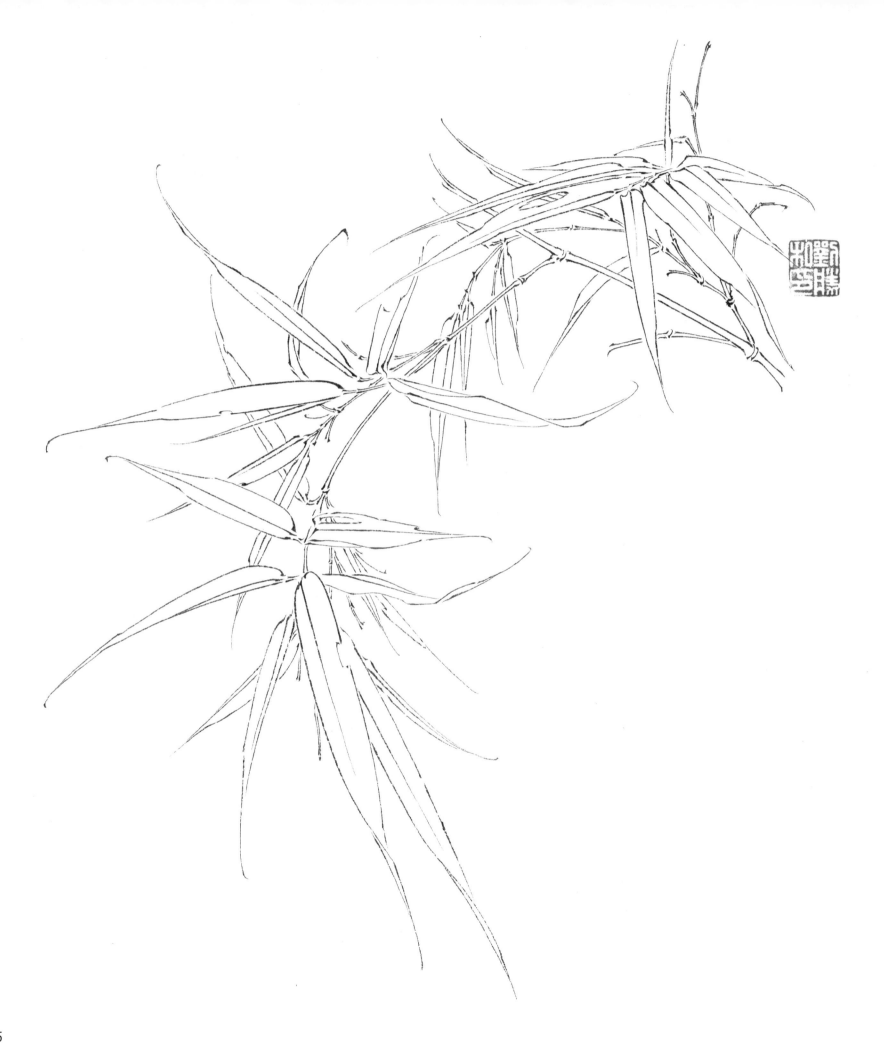

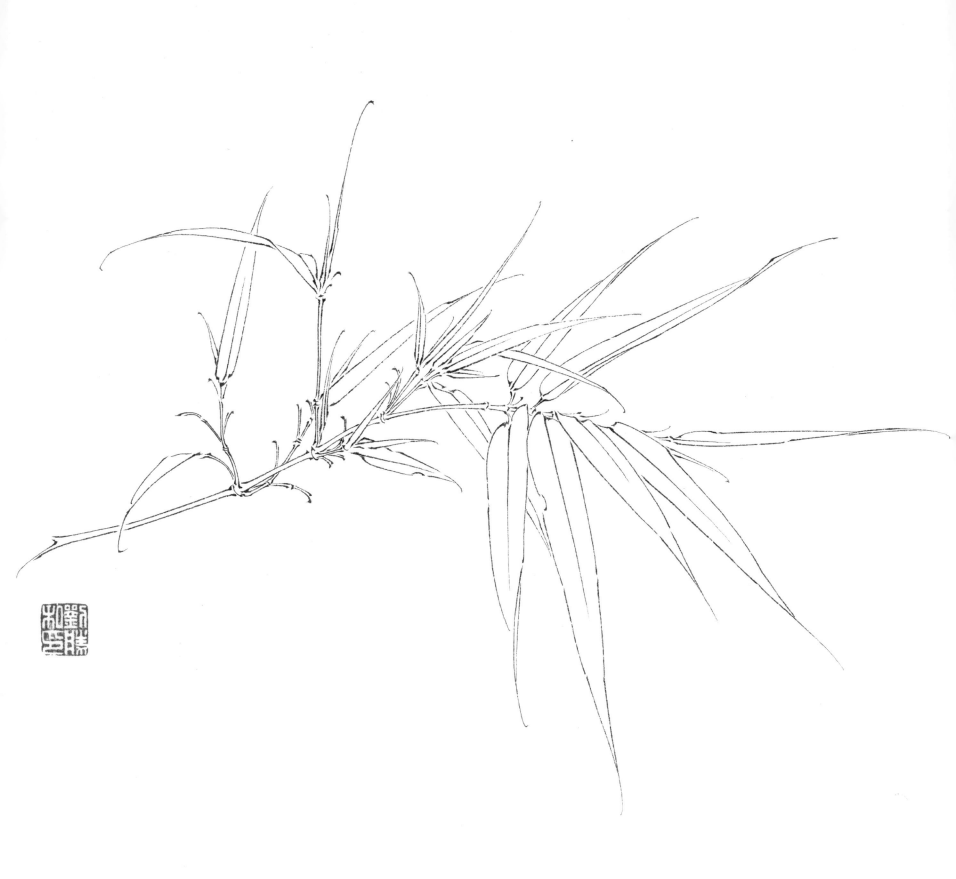

167

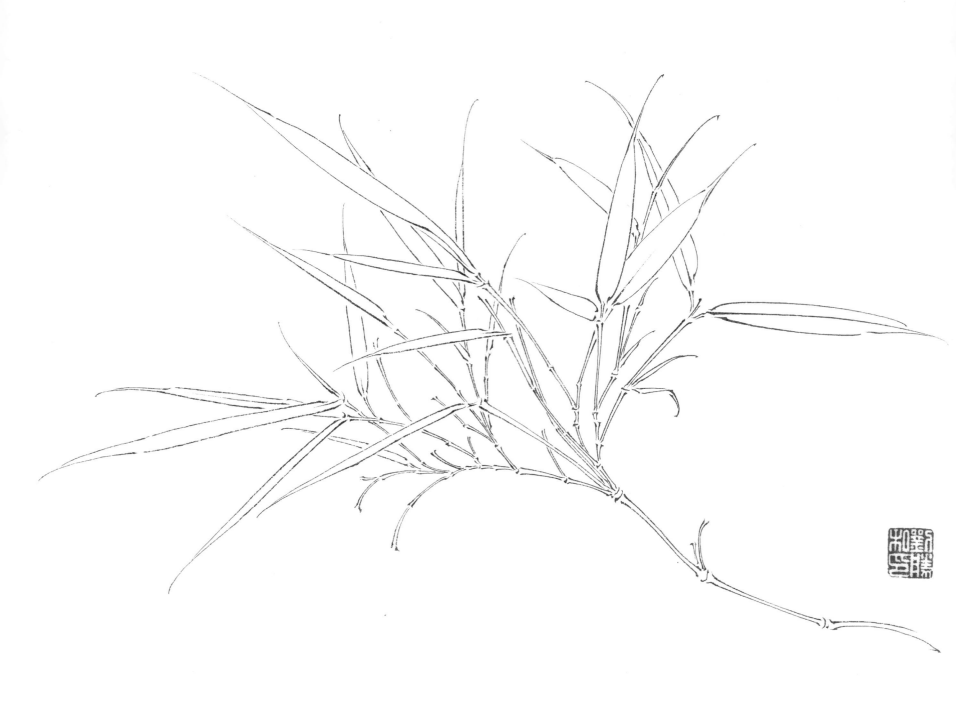

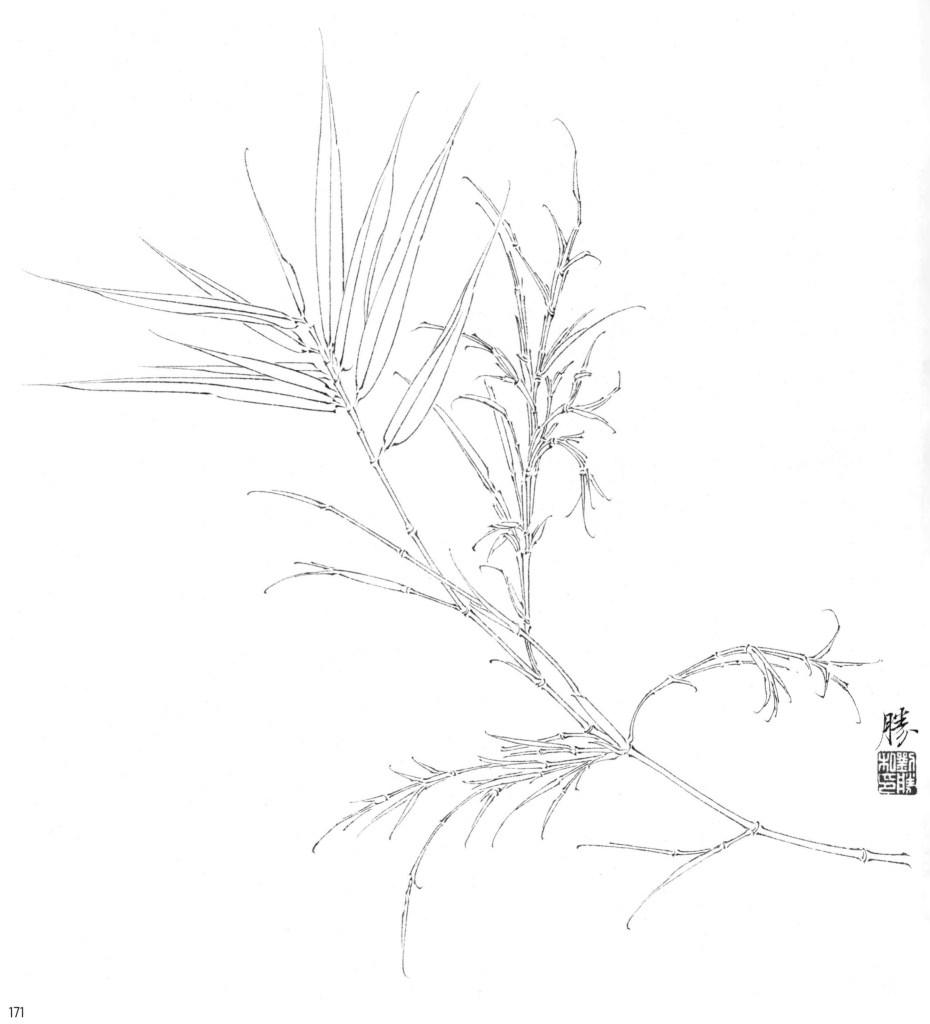

171

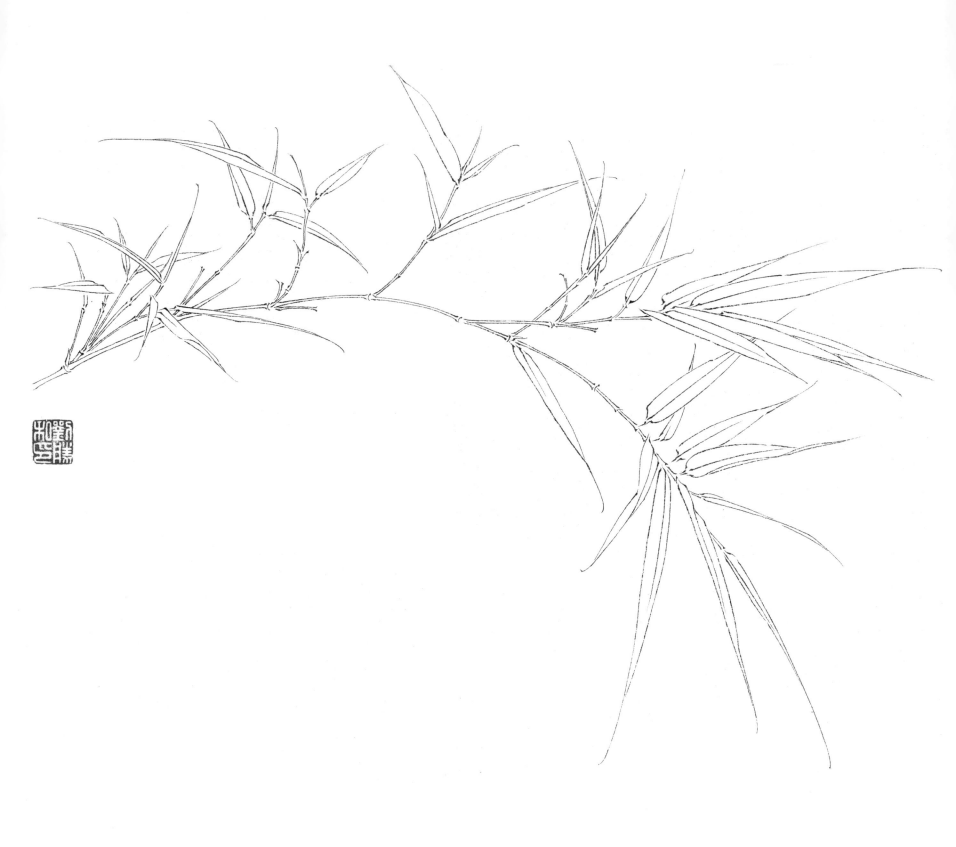

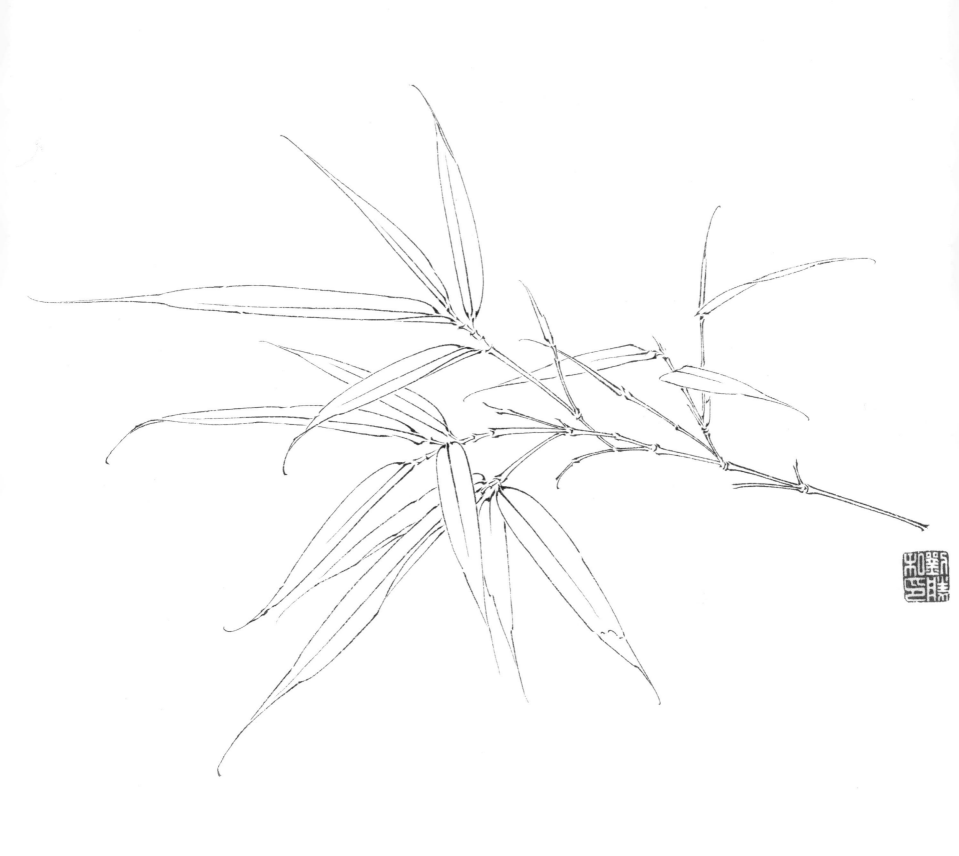

175

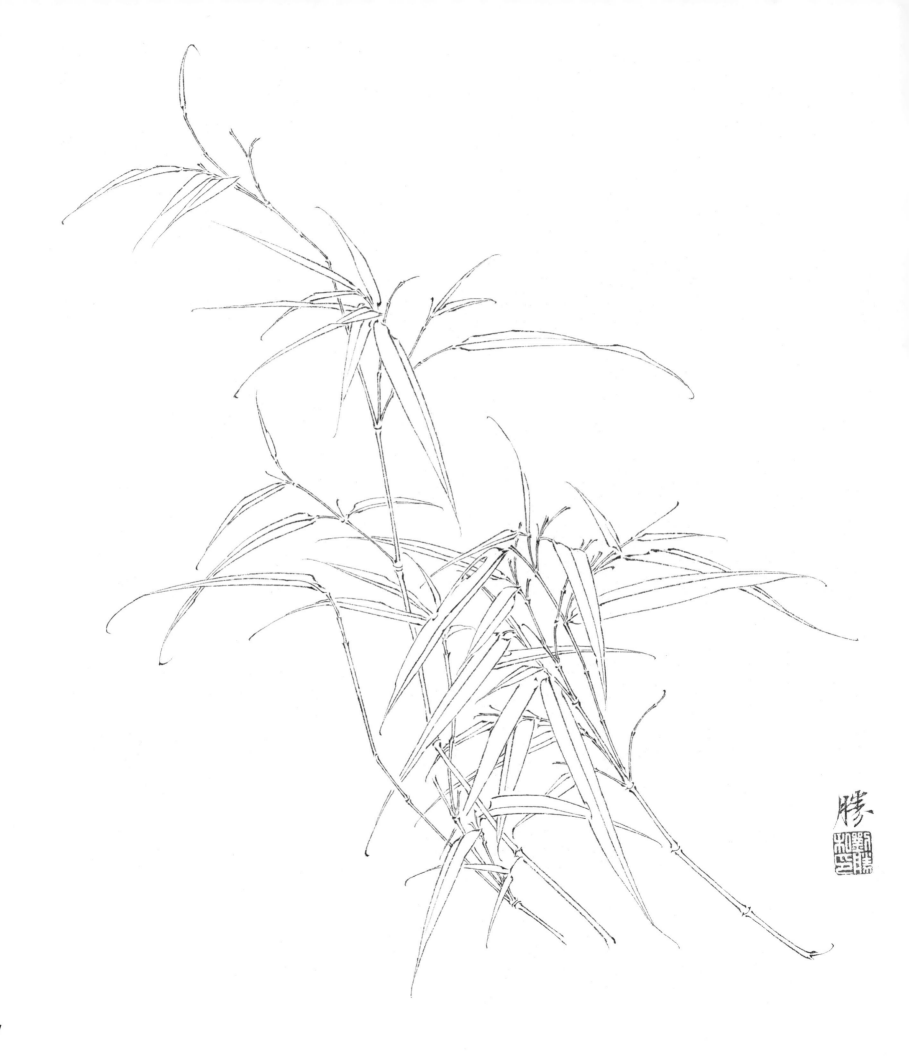

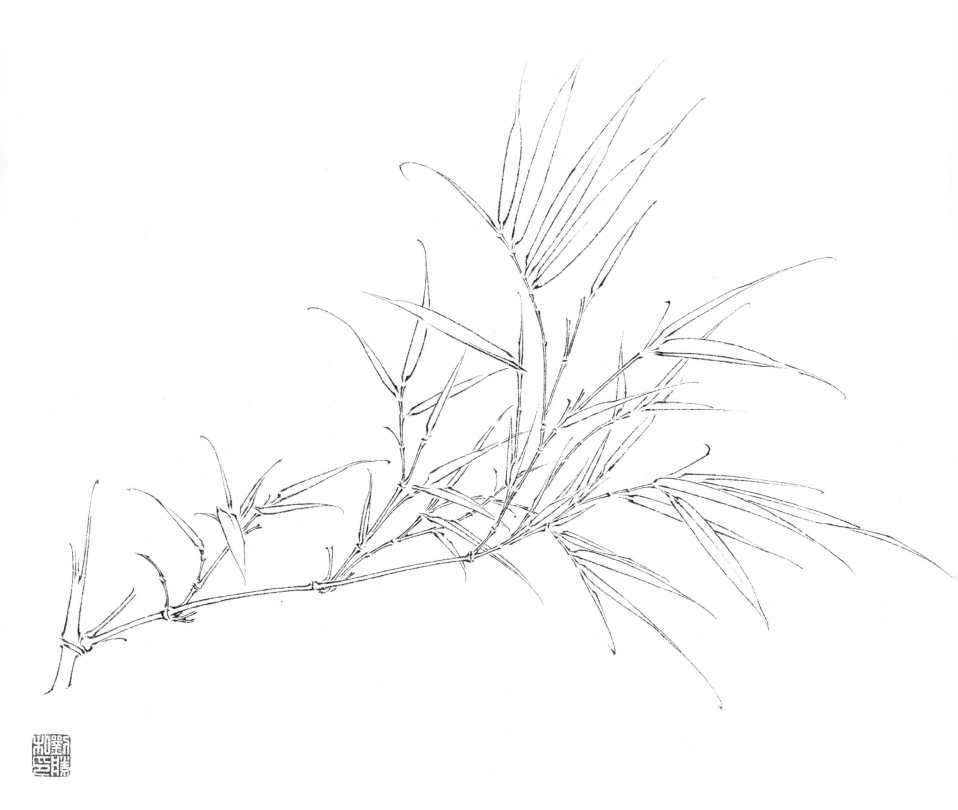

179

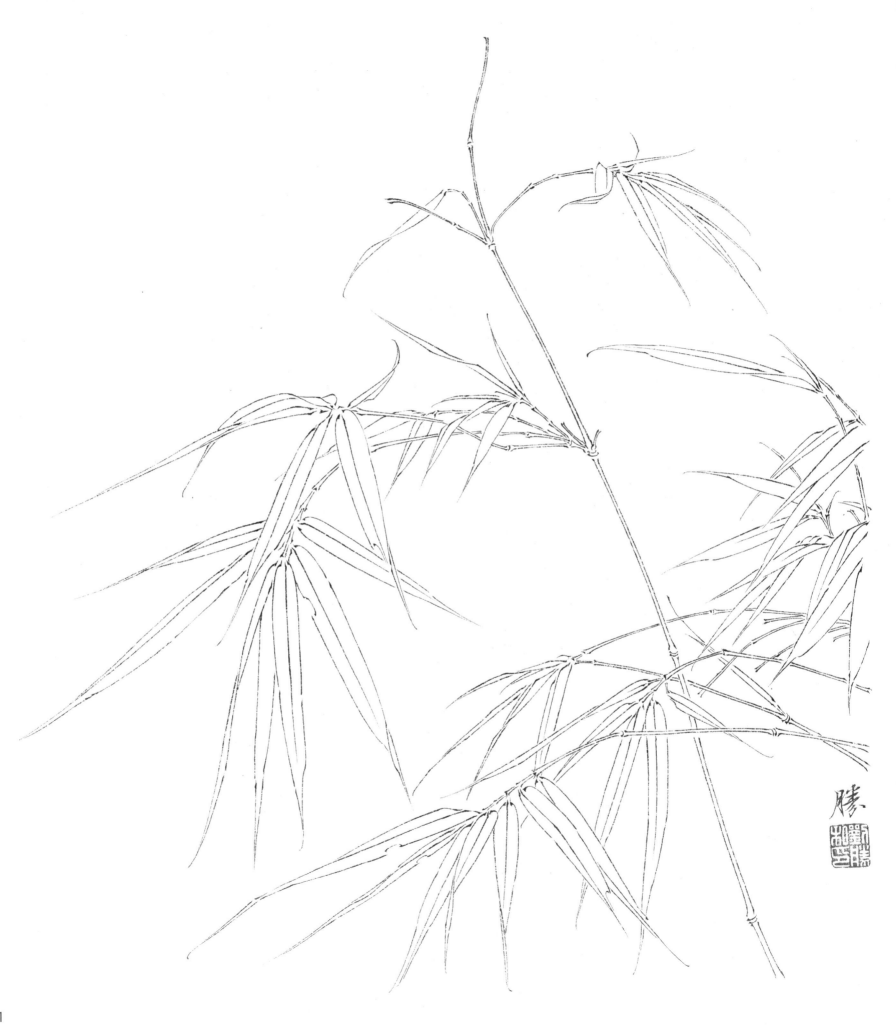

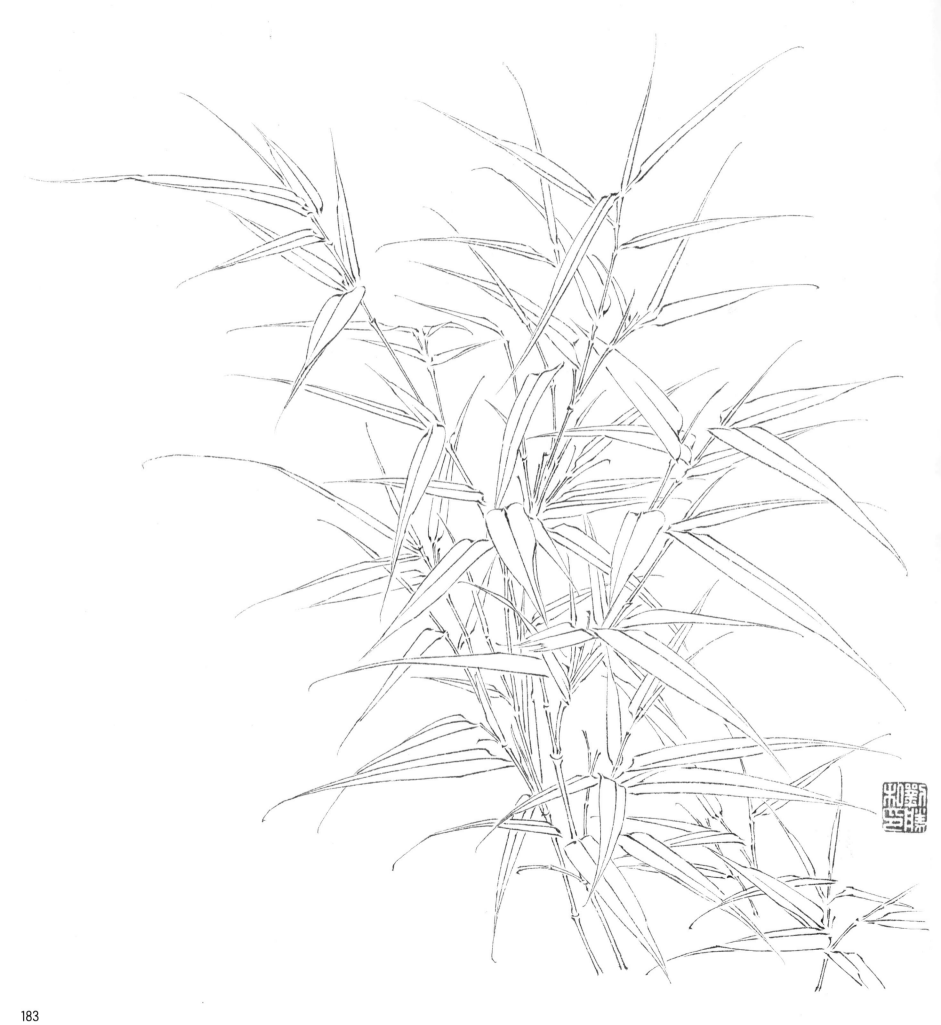

183

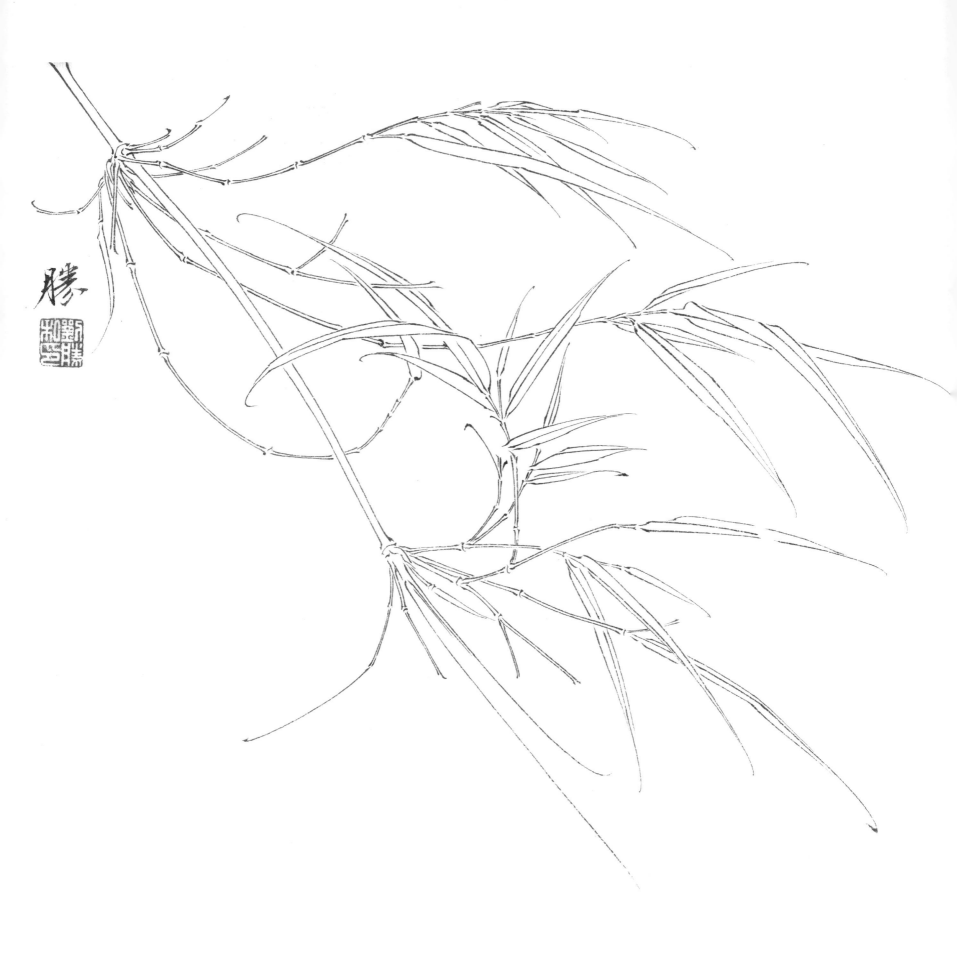

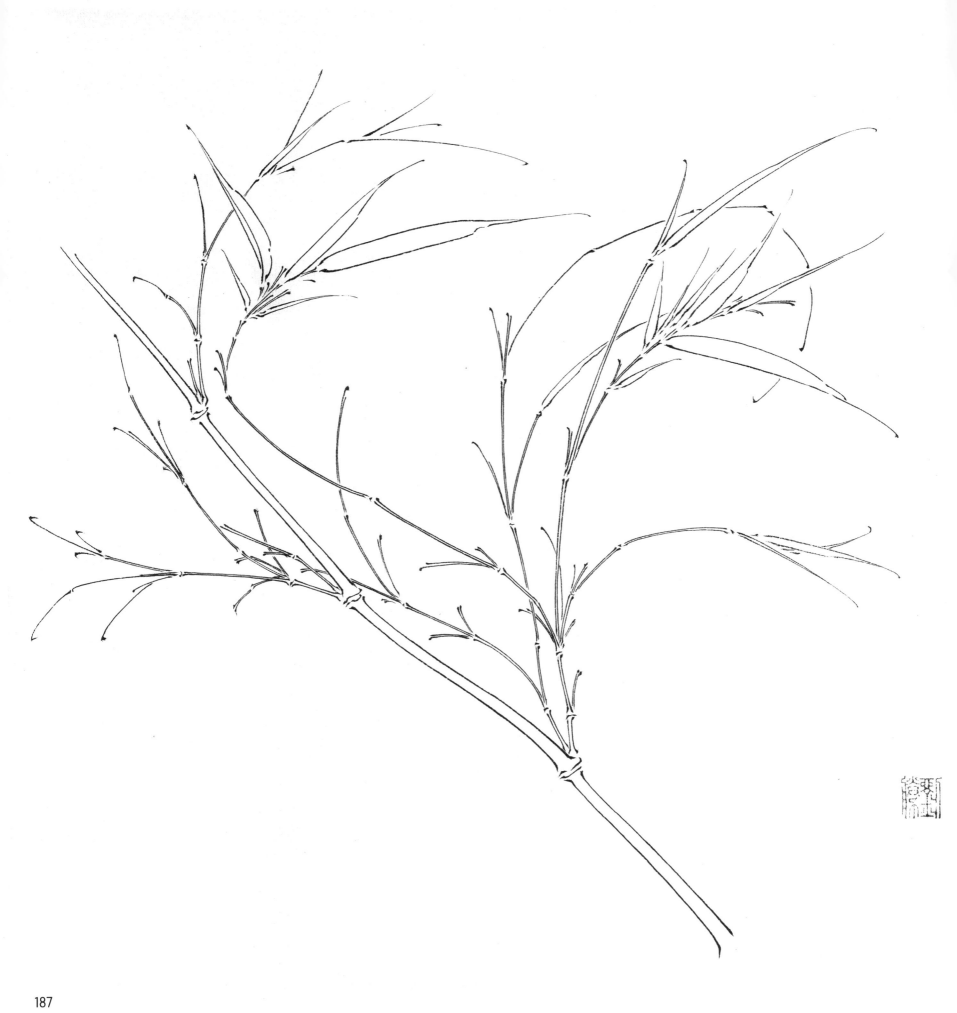

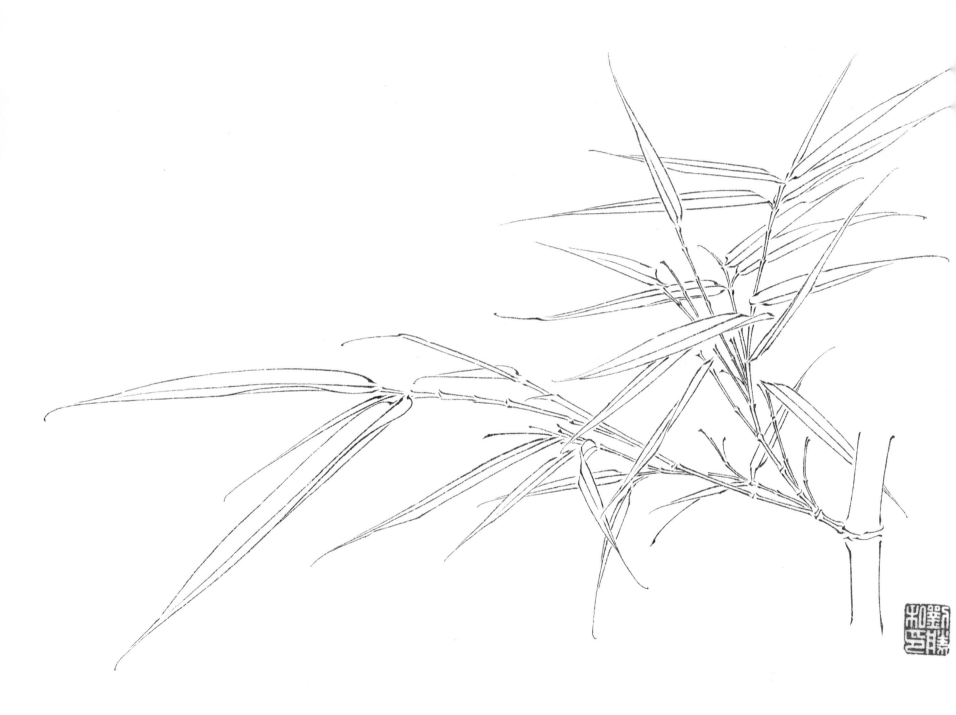

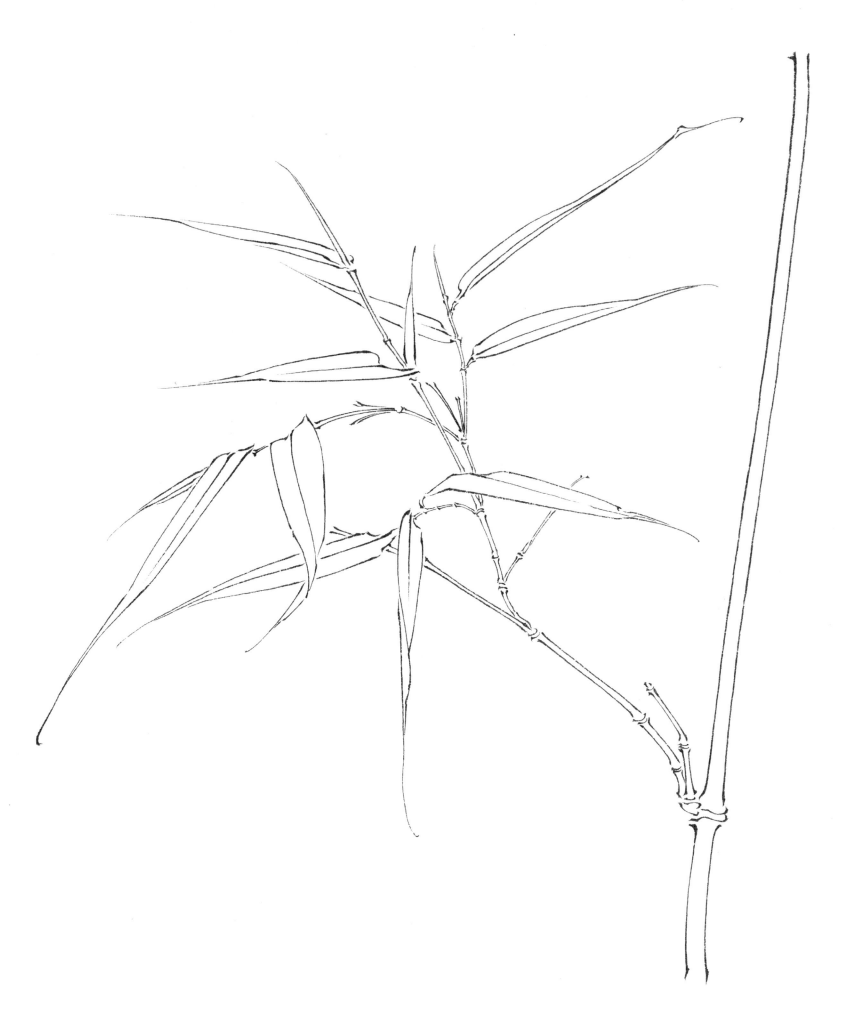

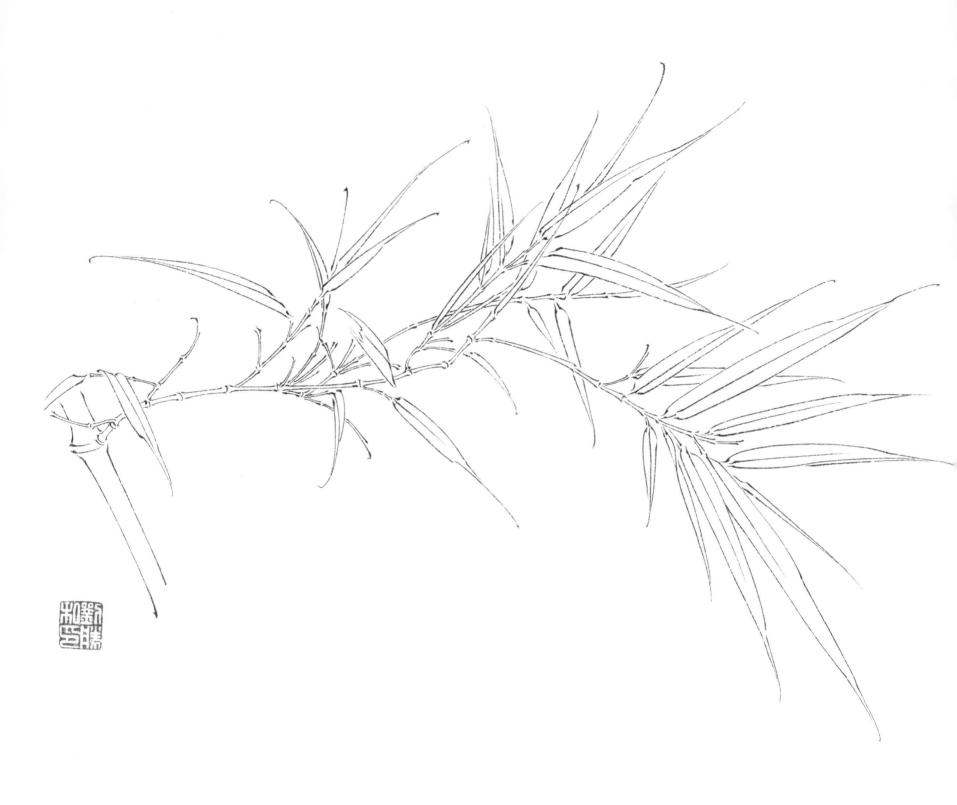

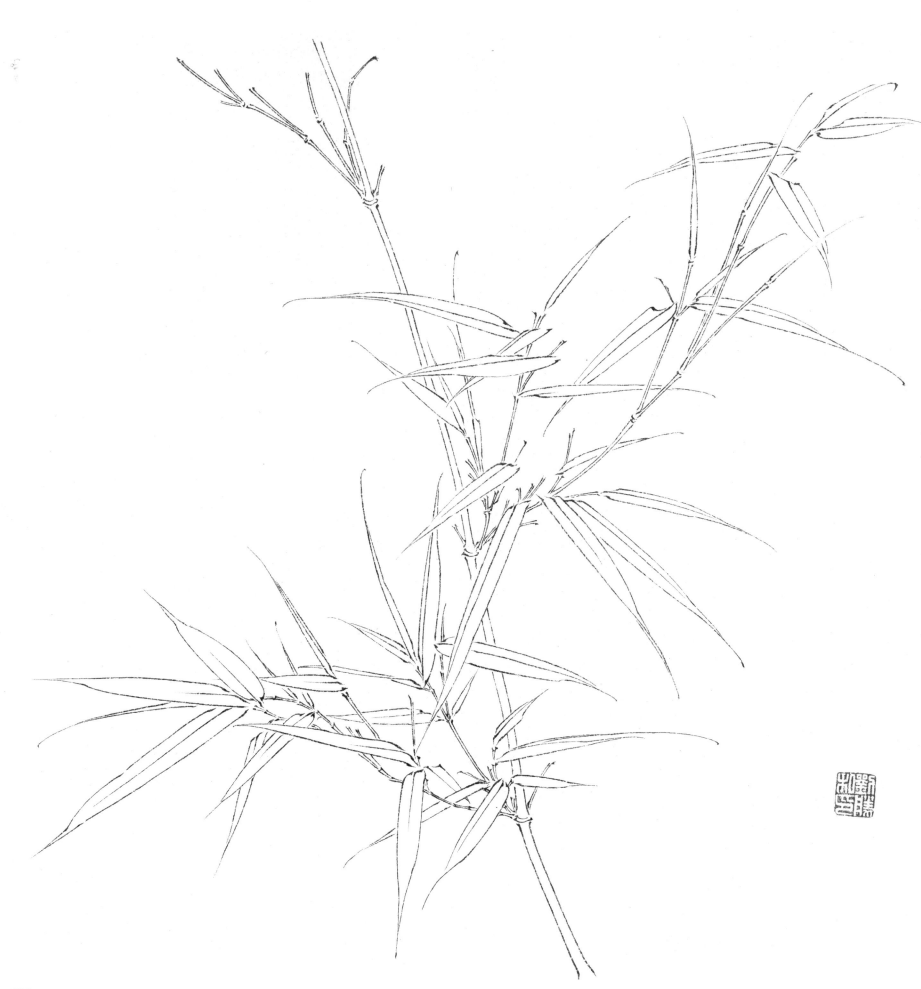

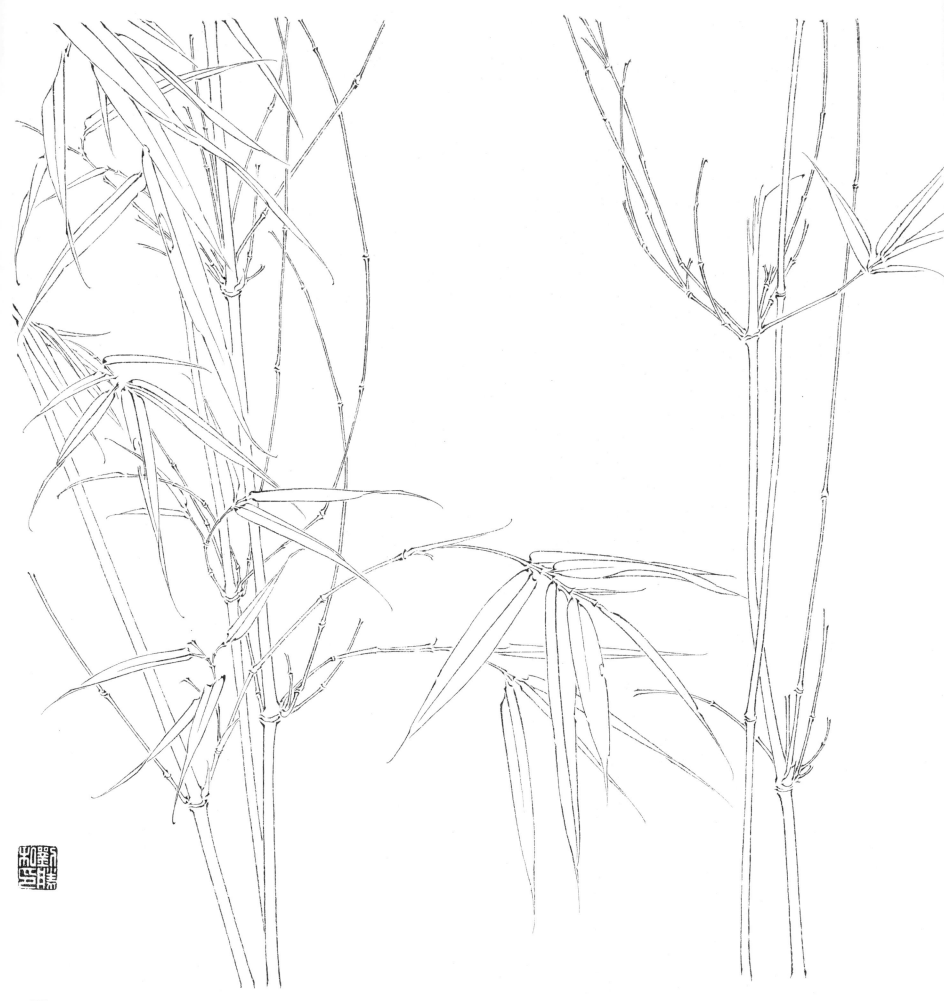

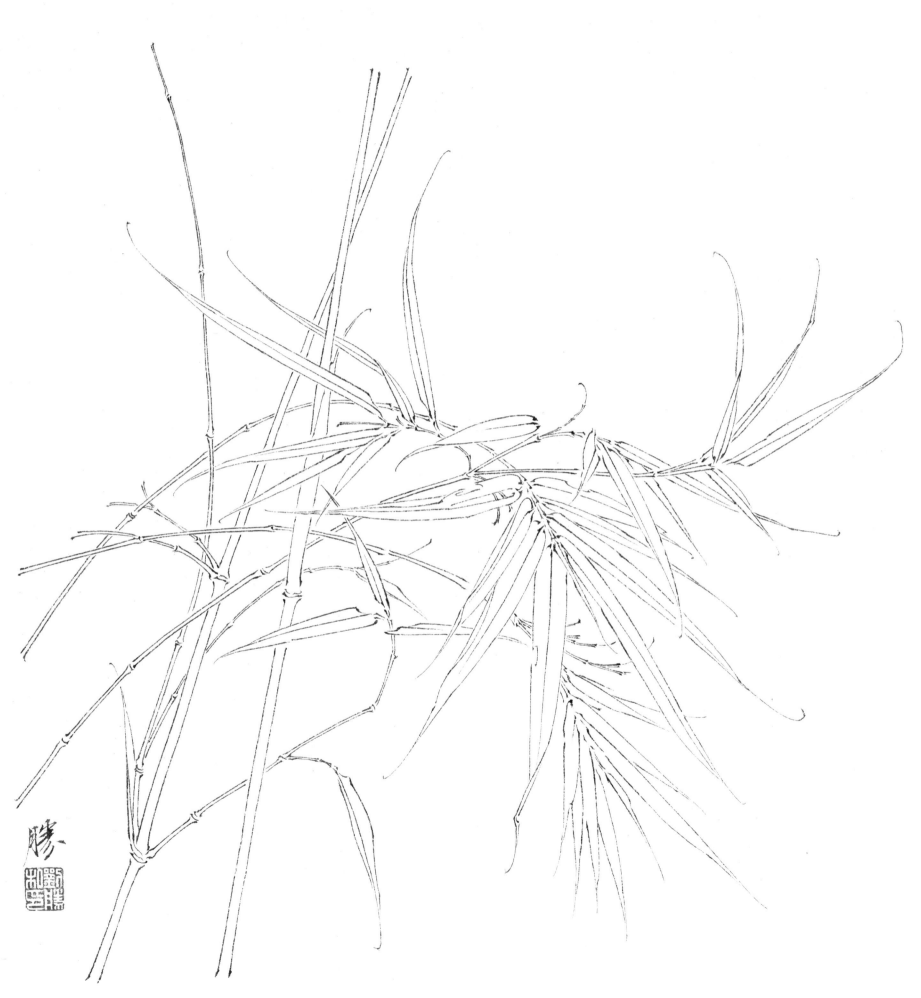

199

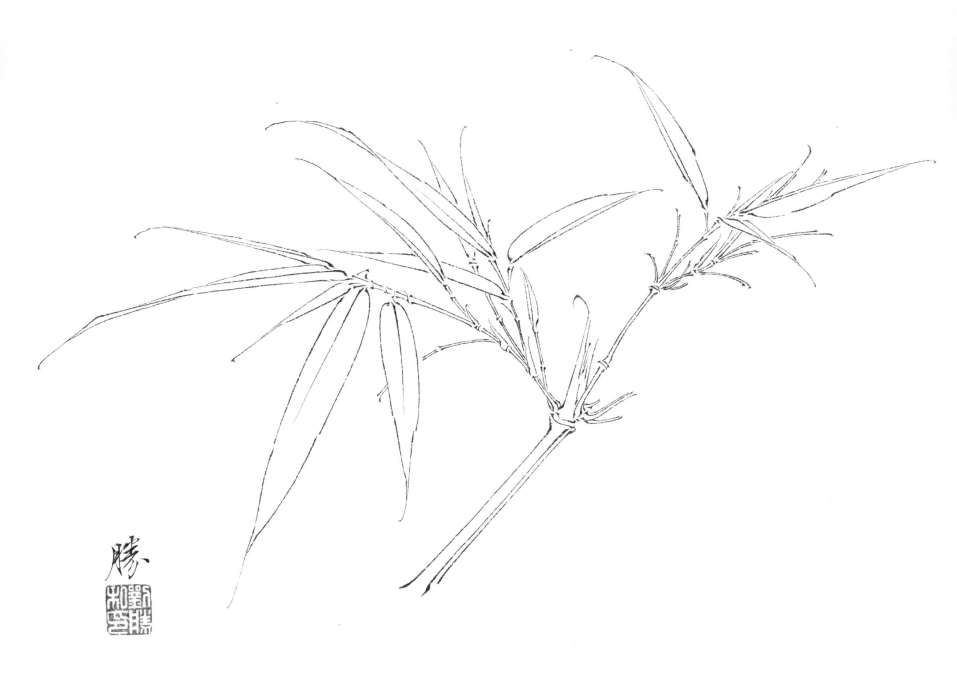

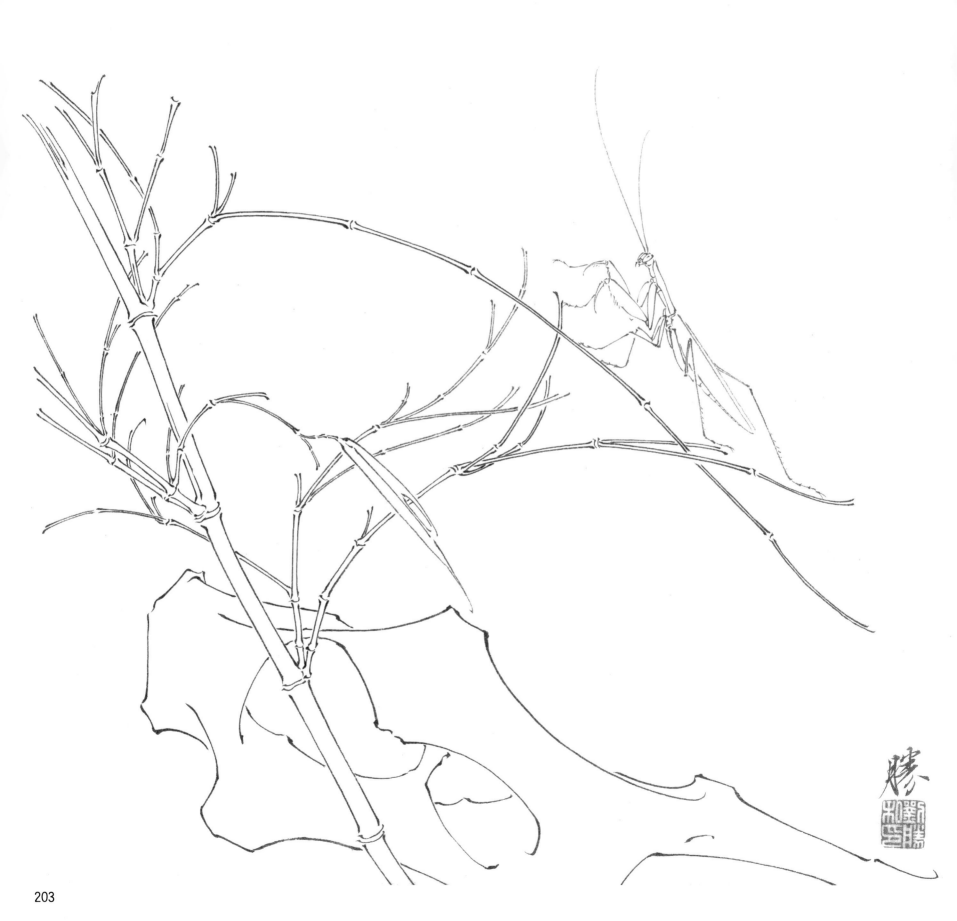

203

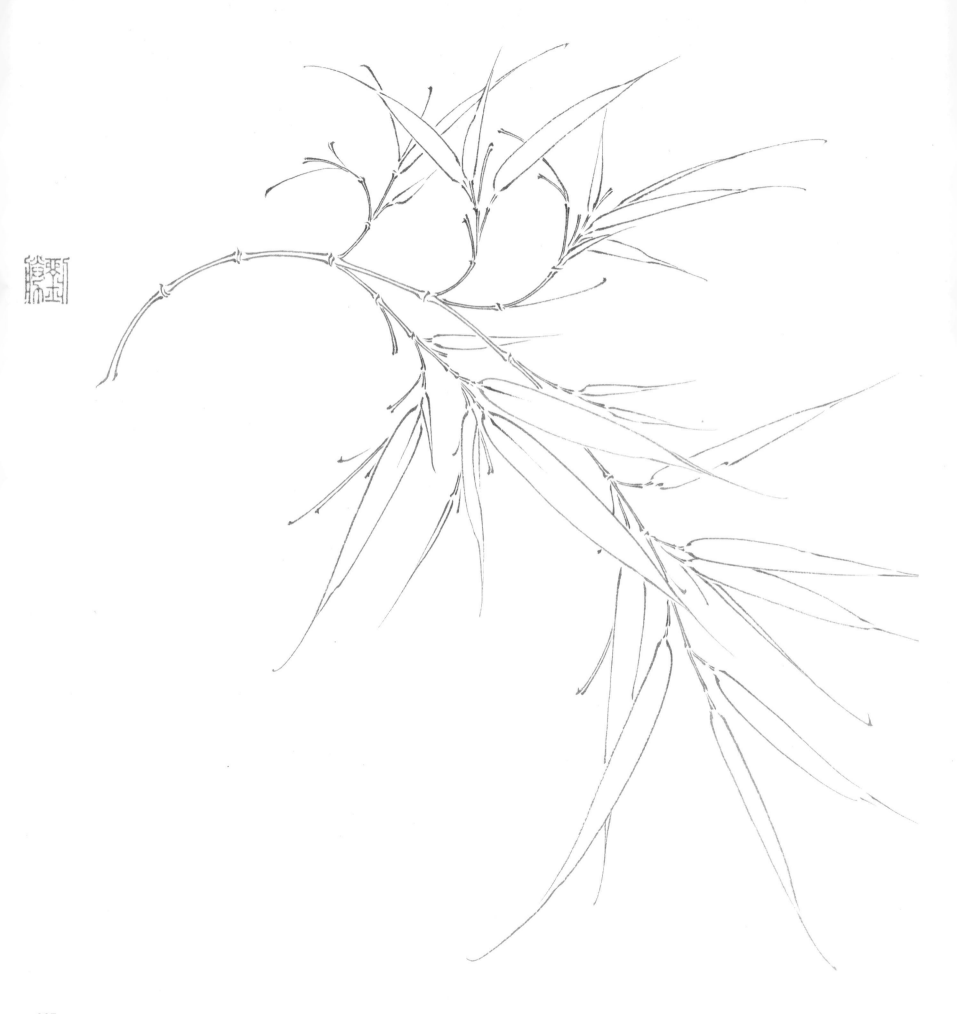

205

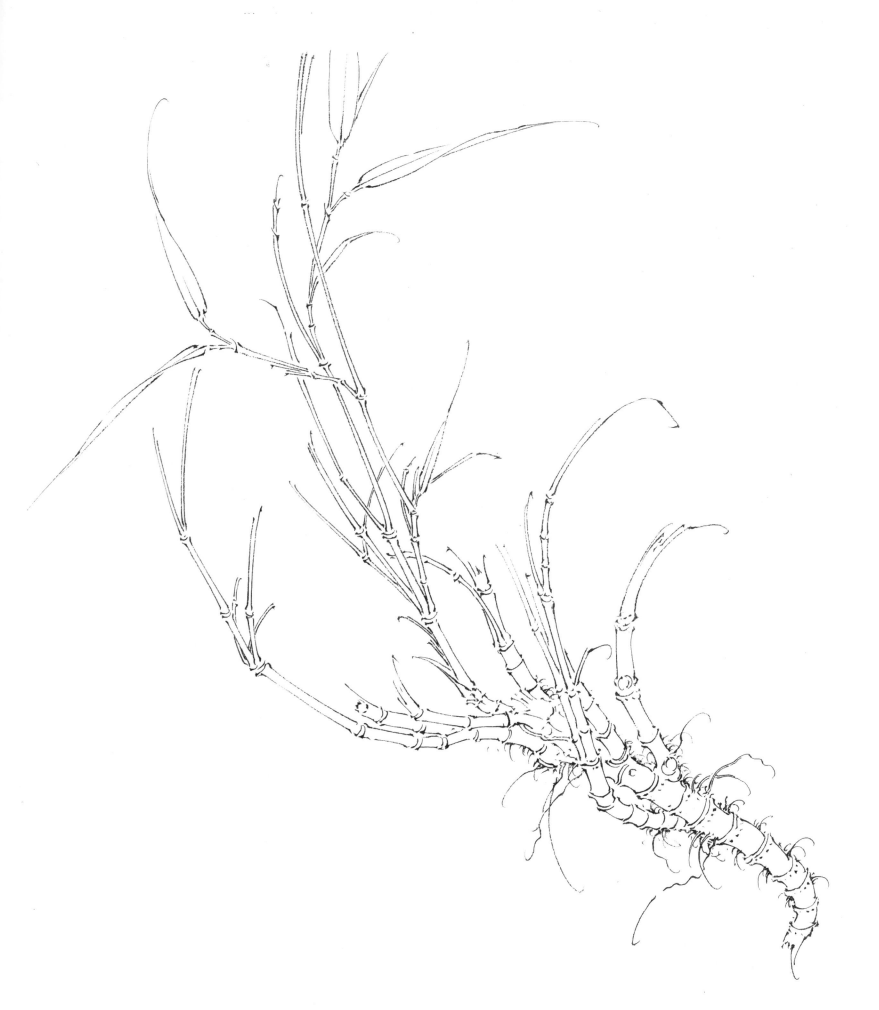

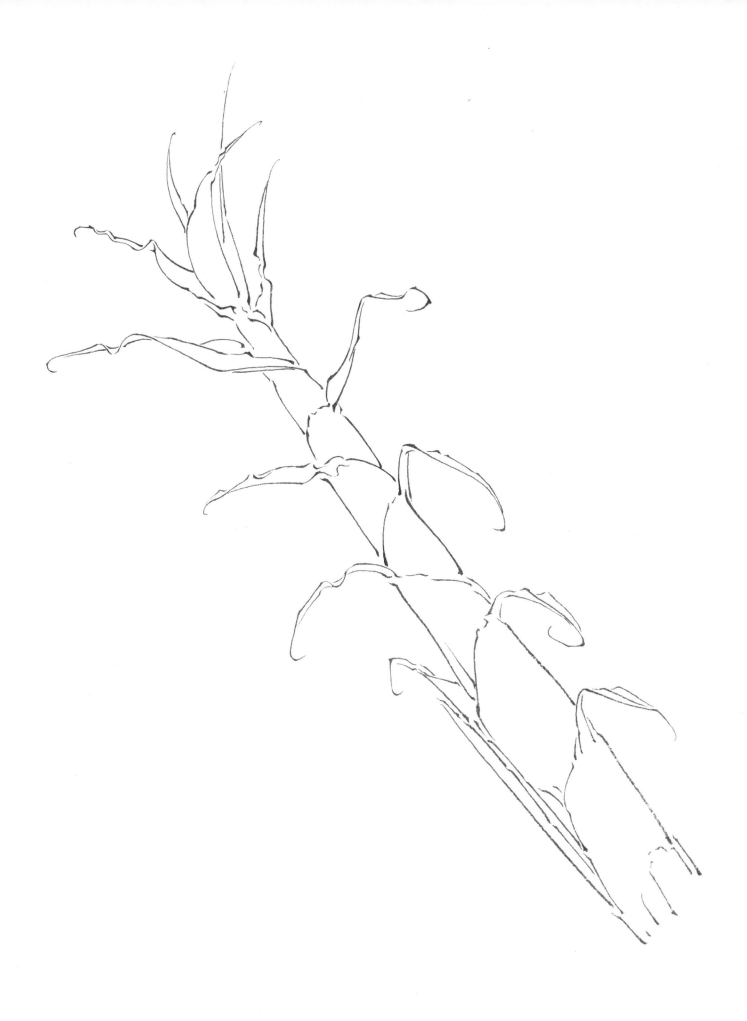

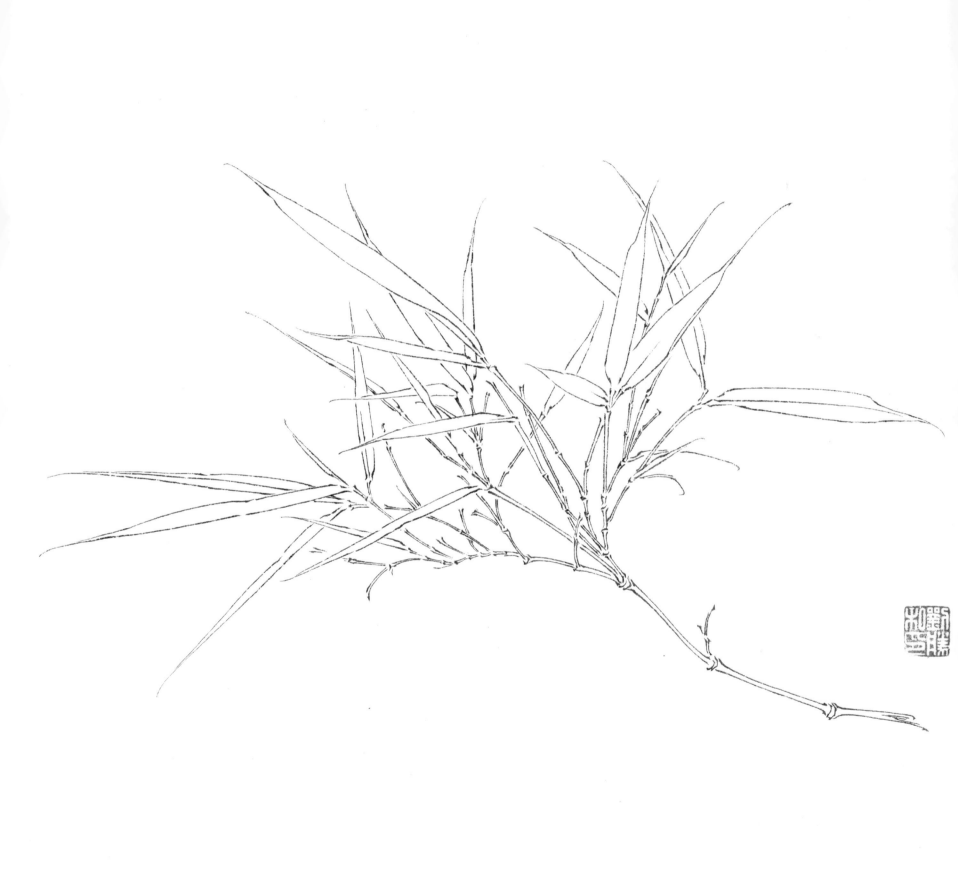

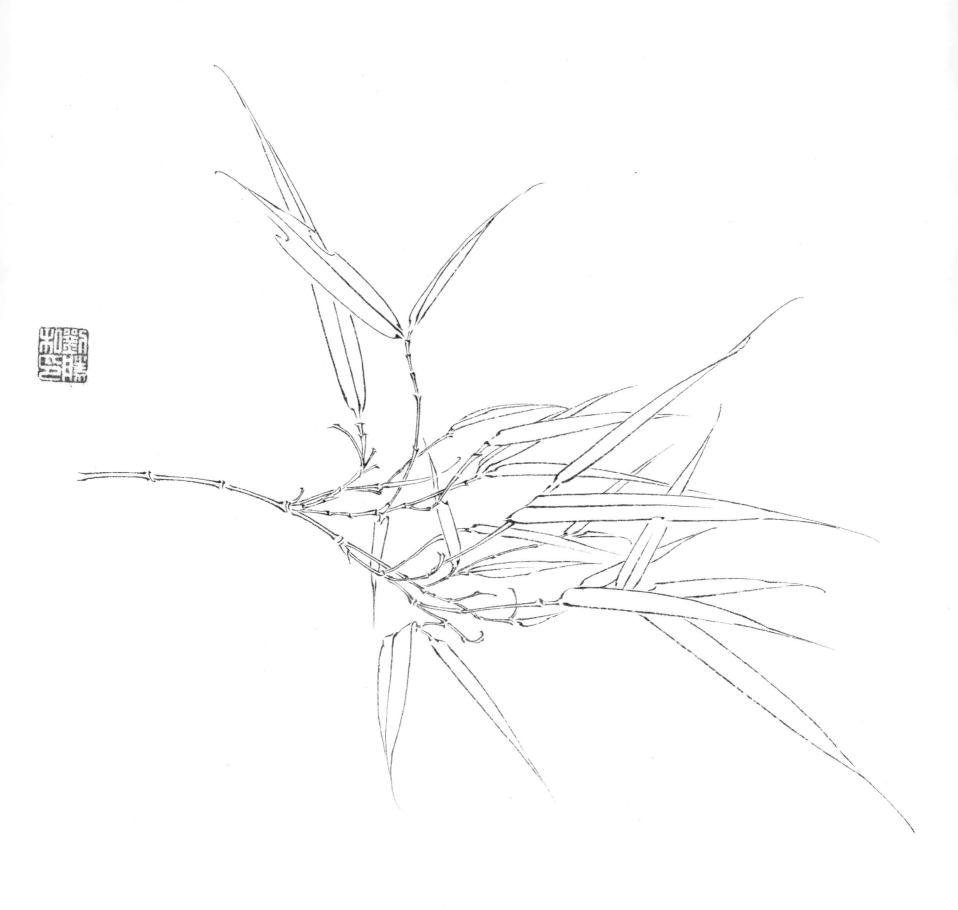

213

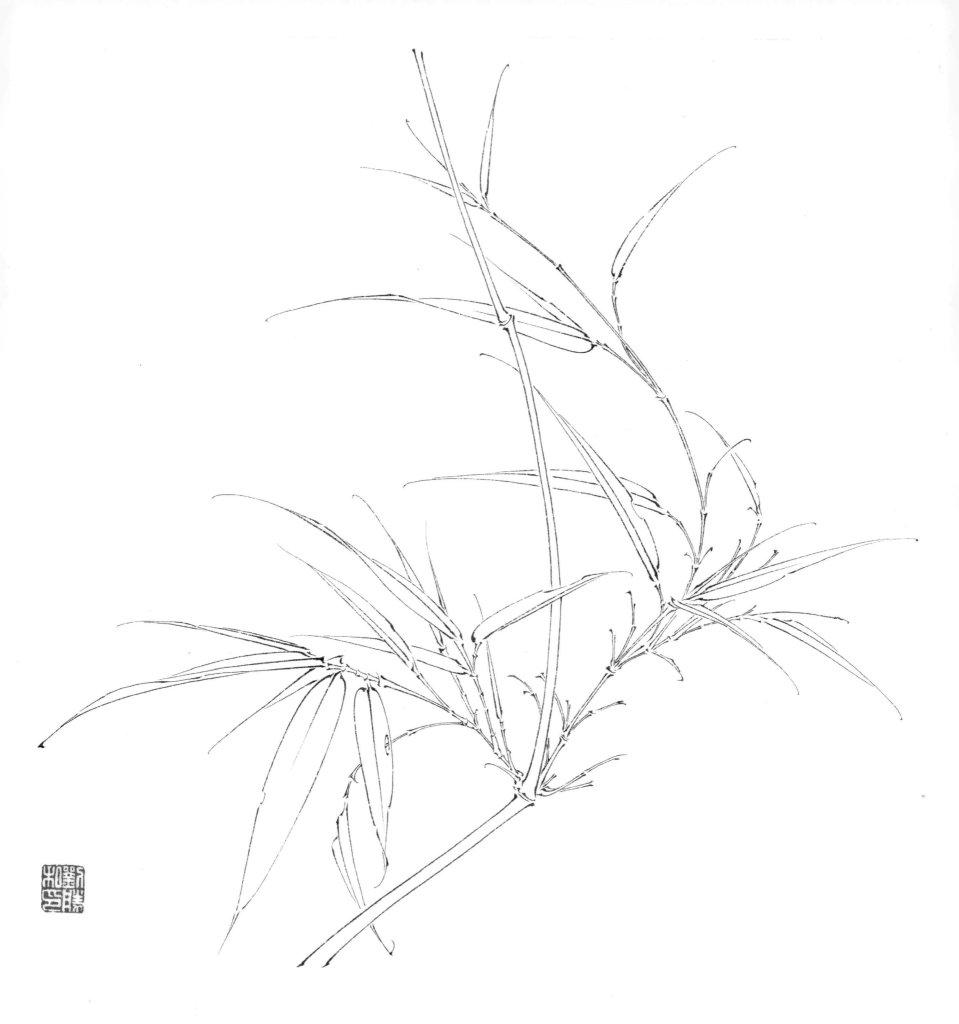

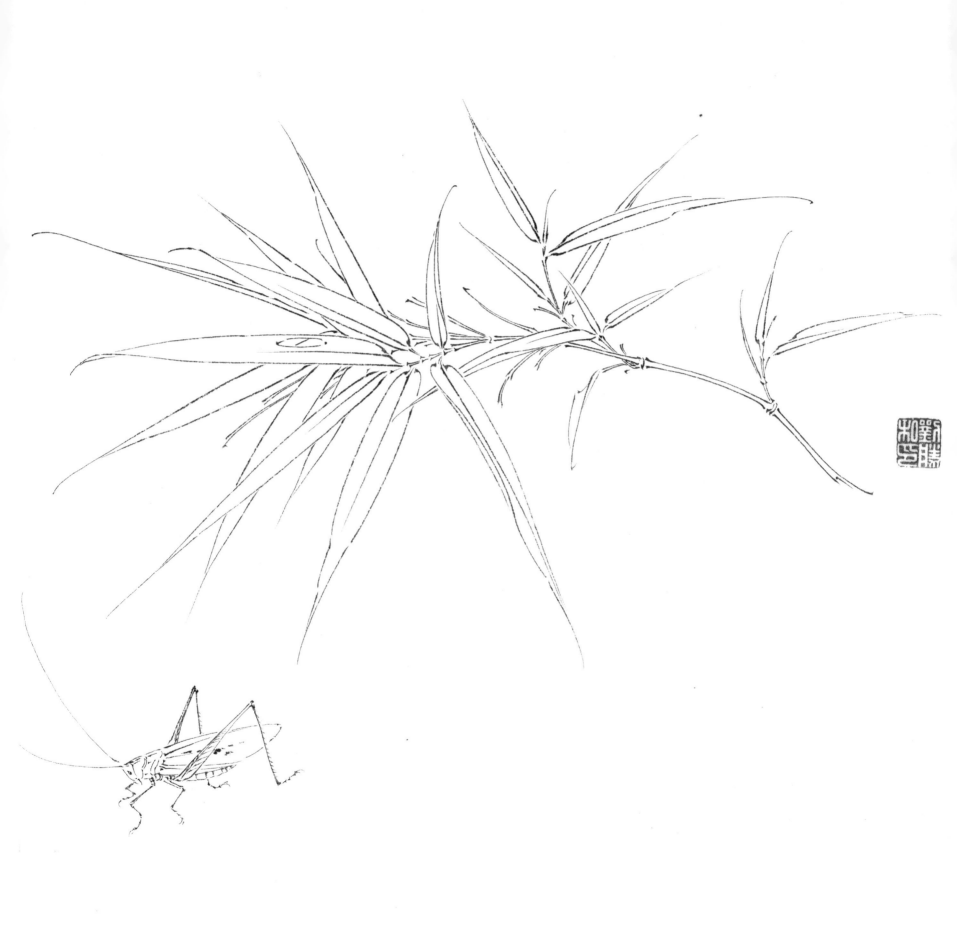

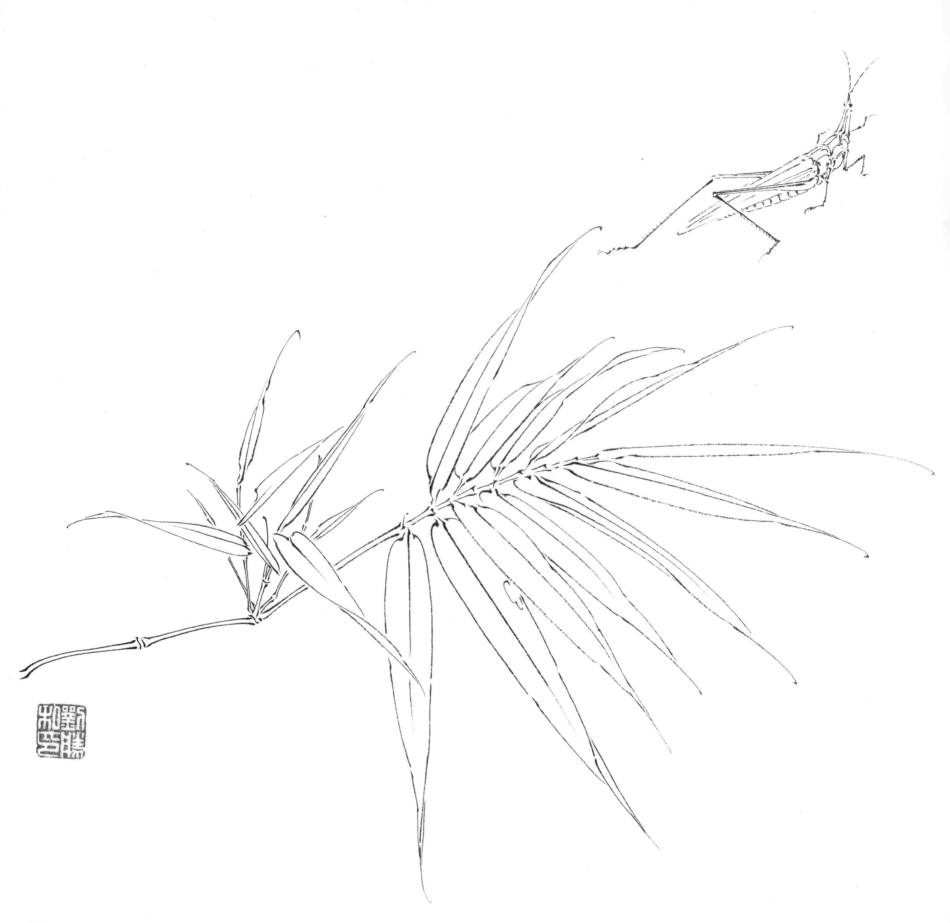

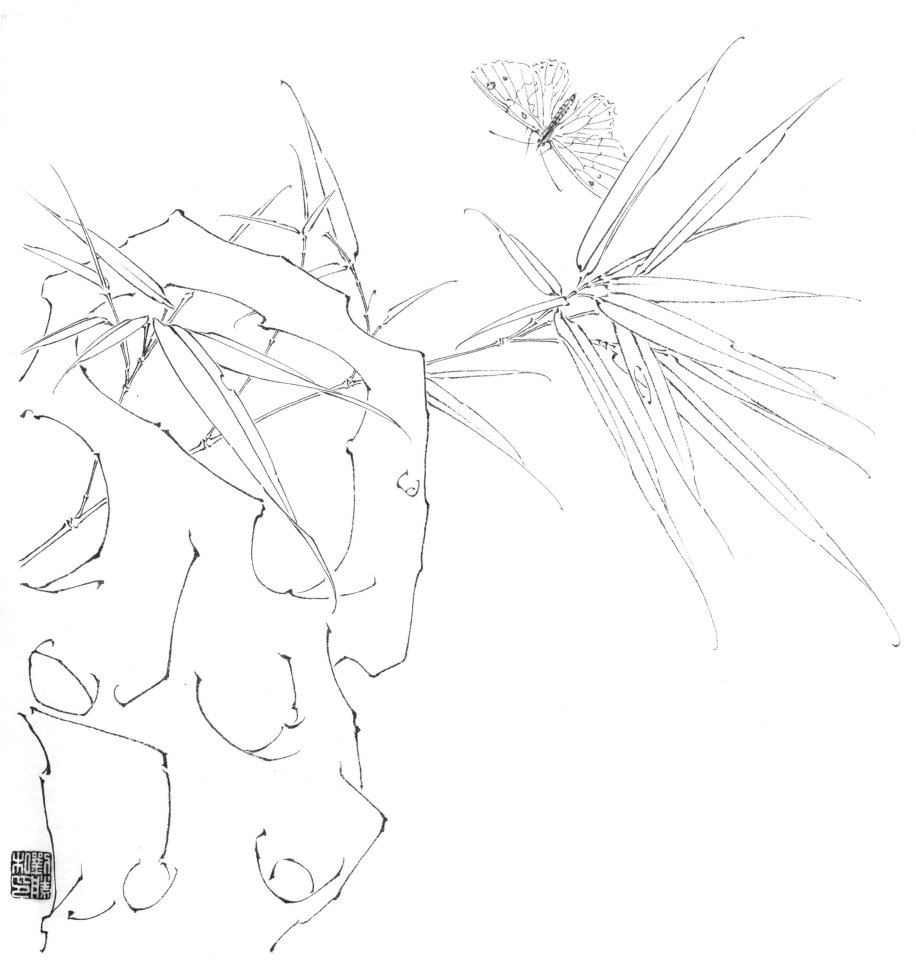

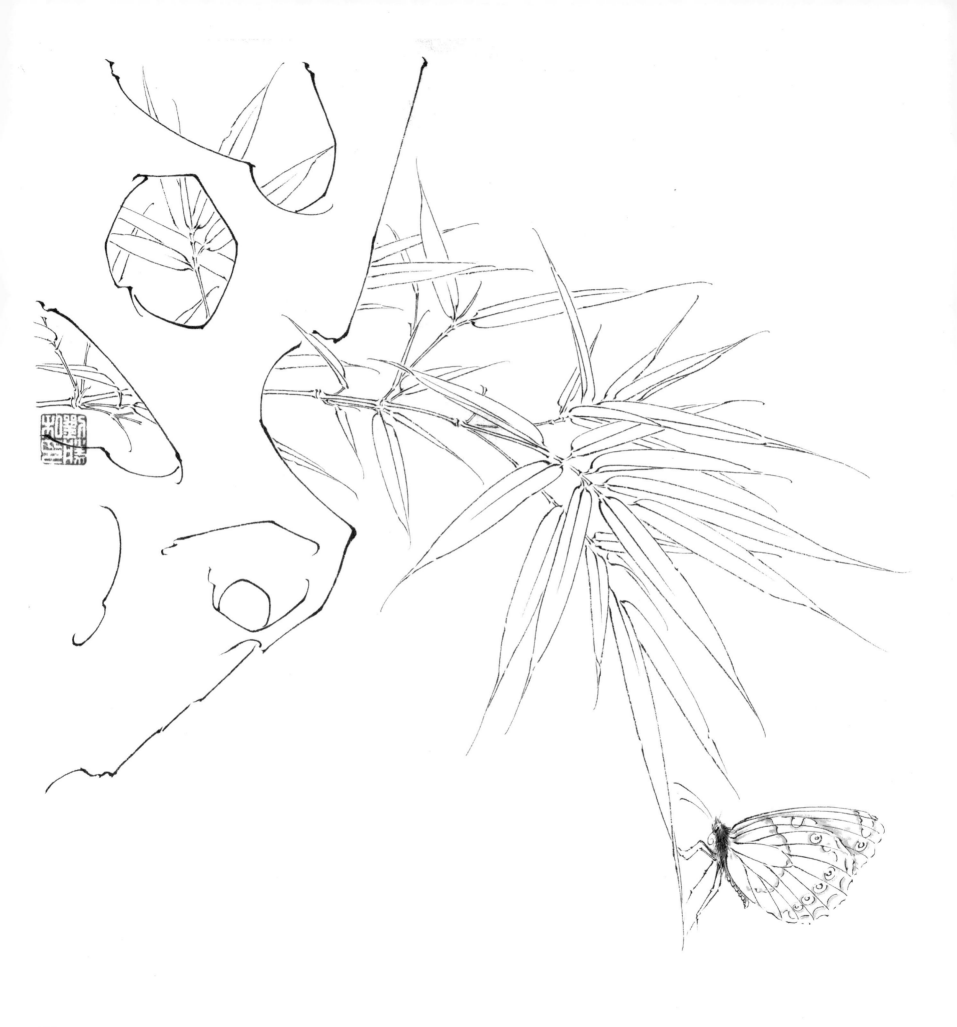

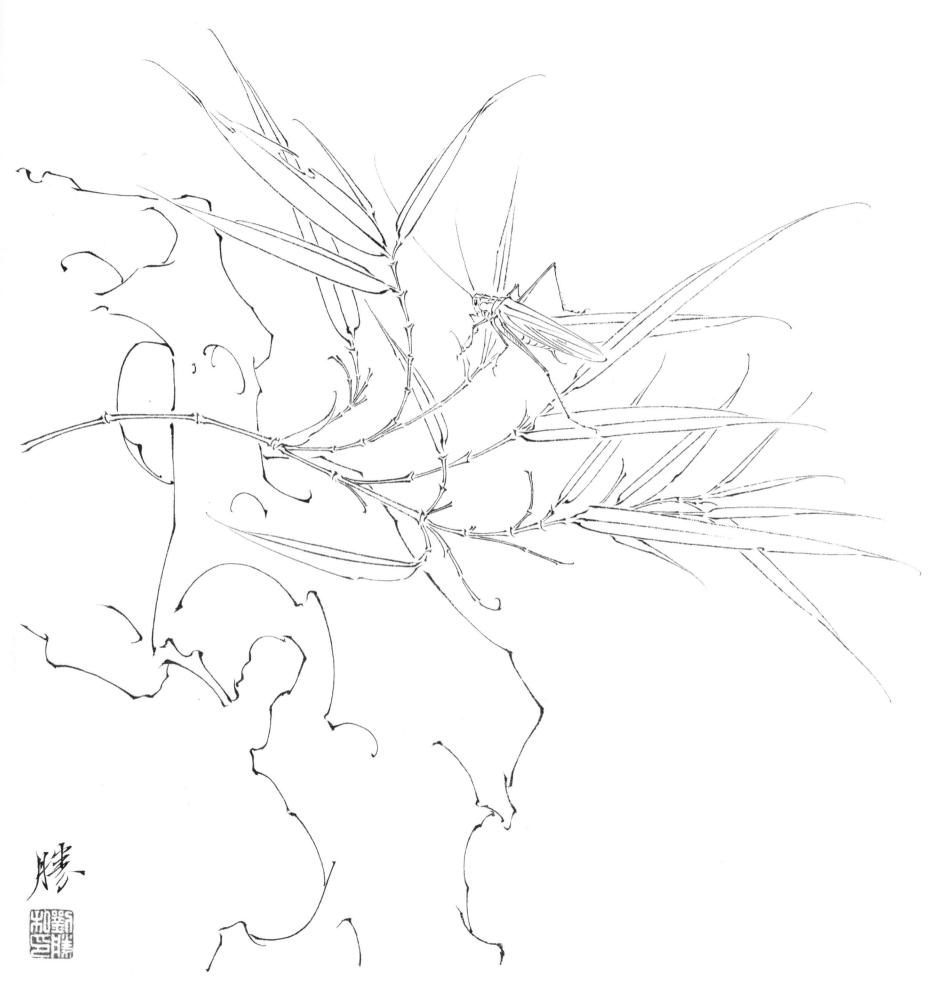

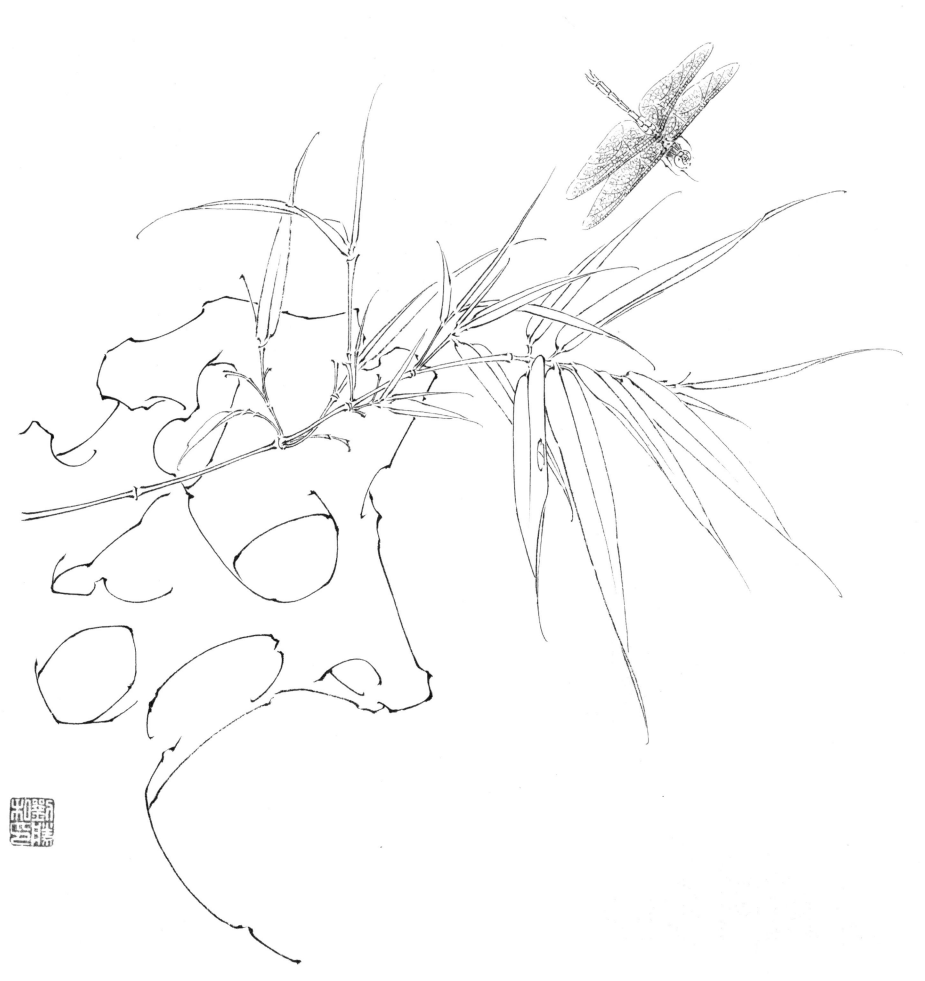

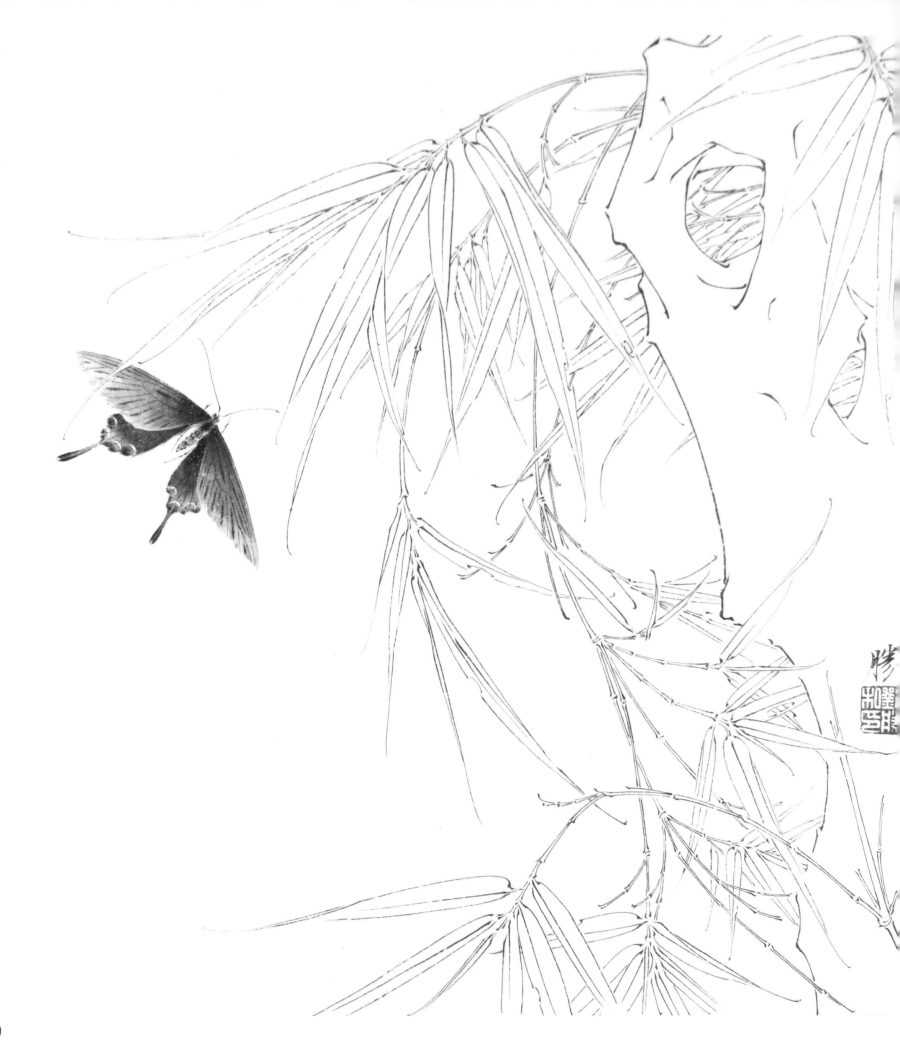

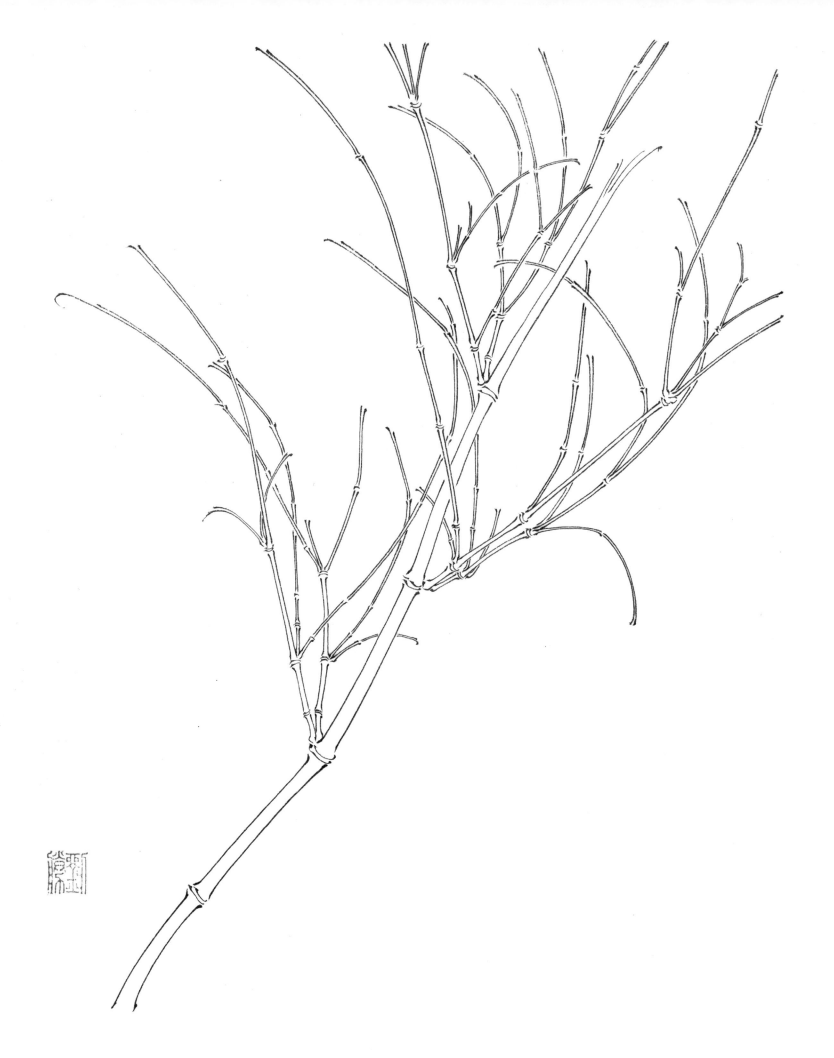

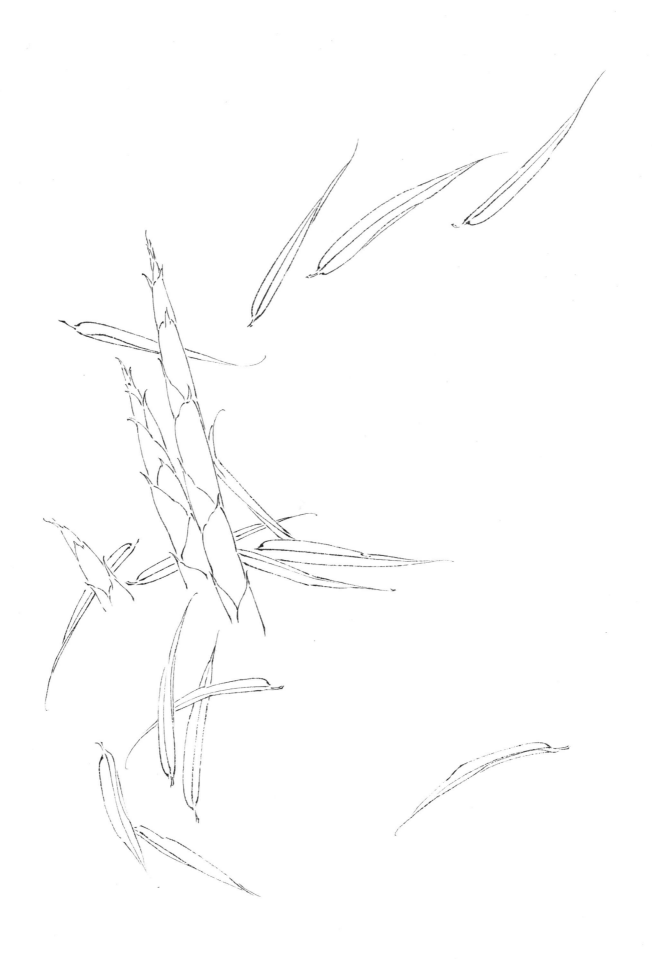